KB056838

미술관에
가고
싶어졌습니다

일러두기

- 작품명은 〈 〉, 전시명은 「 」, 도서명은 《 》로 표기했습니다.
- 인명과 지명 등의 외래어는 국립국어원의 외래어 표기를 따르는 것을 기본으로 했으나 일부는 국내에서 통용되는 익숙한 표기를 우선으로 적용했습니다.
- 도서 내 삽입한 QR코드는 내용과 연관된 저자의 유튜브 채널 콘텐츠로 연결됩니다.

미술관에
가고
싶어졌습니다

김찬용 지음

애호가가 되고 싶은
당신을 위한 미술관 수업

땡스B

미술관 가는 길

　'미술관' 하면 어떤 이미지가 떠오르는가? 아무도 없는 고요한 전시장에 또각또각 구두 소리를 내며 나 홀로 미술 작품을 감상하는 낭만. 우리가 흔히 영화나 드라마에서 봐왔던 미술관의 모습은 그러할 것이다. 고가의 작품들을 걸어놓고 허영을 채우고 사치를 부리는 그들만의 리그. 분명 과거의 미술관은 모두를 위한 공간이라고 할 수 없었고, 오히려 극소수 기득권자들을 위한 공간으로 그 기능을 해왔다. 하지만 시대의 흐름과 함께 미술관의 기능과 모습은 변화해왔고, 국내 미술계의 모습 또한 하루가 다르게 변모하고 있다.

　20여 년 전만 해도 국내 미술관의 관람객은 50대 이상의 장년층이 주류였다. 그래서인지 미술관은 경제적·시간적

여유가 있는 이들만 방문하는 곳으로 느껴졌었는데, 10여 년 전부터 문화생활의 흐름이 바뀌기 시작하면서 20, 30대의 미술관 방문이 늘어나기 시작했다. 이제 더 많은 이들이 미술을 보고 즐기는 새로운 시대가 도래한 것이다.

아마도 이와 같은 변화에는 우리나라의 경제 발전과 높아진 교육 수준이 영향을 미쳤을 것이다. 더불어 지금의 우리는 너무 많은 정보와 이미지를 머릿속에 채우며 도파민 중독 시대를 살아가고 있는 만큼 천천히 사색하며 생각을 비워내게 해주는 미술품 관람이야말로 꼭 필요할 뿐 아니라 매력적인 활동이라 할 수 있다. 또한 개관 시간 중에는 아무 때나 편하게 방문해 시간 제약 없이 자유롭게 둘러보며 즐기다가 나올 수 있기에 굳이 미술에 대해 깊이 있는 사유를 하지 않더라도 기분 전환이나 가벼운 데이트 코스로 방문해봐도 좋다. 이런 이유로 미술관 방문객은 점차 증가하고 있는 추세다.

수요의 증가는 미술관과 더불어 미술 전시를 진행할 수 있는 공간들이 늘어나는 계기를 만들어주었고, 공간의 증가는 다양한 전시 기획이 이뤄질 수 있는 도화선이 되었다. 과거에는 한 해에 한두 번 해외 명화전이 열릴 때만 관람객이 미술관을 찾는 수준이었다면, 요즘에는 해외 명화나 유물 전시부터

국내 대가의 작품 전시, 사진 전시, 젊고 도전적인 신진 작가들의 실험 전시, 미디어아트와 참여형 전시까지 뭘 봐야 할지 고르기 힘들 만큼 광범위하고 다채로운 전시가 열리고 있다.

　　미술을 즐기려는 애호가에게 있어 선택지가 많아졌음은 분명 기쁜 일이다. 하지만 다양함이 꼭 좋음을 보장하는 것은 아니다. 여전히 국내 미술계는 분단 국가라는 특성상 해외의 국보급 미술품을 들여오는 데 있어 상대적으로 많은 비용과 노력이 필요하며, 그렇게 들여온 작품들도 대중적으로 익숙한 고전 대가의 전시만이 기획·투자비를 회수할 수 있는 수준이다. 그래서인지 많은 전시 감독들이 점점 더 현대 대가의 전시를 기획하는 데는 소극적으로 변해가고, 이미 검증되었거나 적은 자본으로도 기획 가능한 가성비 전시 위주로 전시를 선보이는 흐름이 퍼져가고 있는 실정이다. 물론 그저 취미로 전시를 관람하는 우리가 굳이 미술계의 사정까지 고려해 미술관에 방문할 필요는 없을 것이다. 다만 우리가 각자의 취향안에서 좋은 전시를 찾아 깊이 있게 즐기고 이를 온전히 느끼며 나눌 수 있다면 그것만으로도 국내 미술계에 긍정적 영향을 미칠 수 있고, 그러한 관람객 참여의 데이터가 쌓일수록 미술관 역시 그에 상응하는 더 좋은 전시를 기획하며 용기 있게

투자할 수 있을 것이다.

　　모든 취미가 그러하듯 막상 즐기기 시작하다 보면 이왕 시간 써 방문하는 거 좀 더 좋은 것들을 보며 양질의 경험을 하고 싶어지는 건 당연한 수순이다. 이왕이면 미술관에 방문하기 전 나와 같은 성향과 취향의 관람객은 어떤 미술관의 어떤 전시, 어떤 작품을 보면 좋을지 알고 방문해 만족스러운 관람 경험을 할 수 있다면 좋겠지만, 이는 생각보다 쉬운 일이 아니다.

　　나는 어려서부터 미술을 좋아해 대학에서 서양화를 전공하고 20여 년째 미술계에 상주하며 미술을 사랑하는 애호가로 그리고 그 이야기를 전달하는 전시해설가, 즉 도슨트로 살아가고 있는 직업인이다. 지금부터 짧지 않은 시간 미술계의 변화를 지켜보며 개인적으로 미술관을 이해하고 즐기는 데 있어 필요하다고 생각한 정보와 경험을 전달해보려 한다. 아직 많이 부족한 나의 경험이 정답이나 진리가 될 순 없겠지만, '미술관에 가고 싶어졌어!'라는 마음이 생긴 누군가가 미술에 다가서기 위해 시작한 여정에 이해를 돕고 흥미를 북돋울 수 있는 작은 응원이 되길 바라며, 이제 미술관에 입장해보도록 하자.

_김찬용

파리 주요 미술관 위치

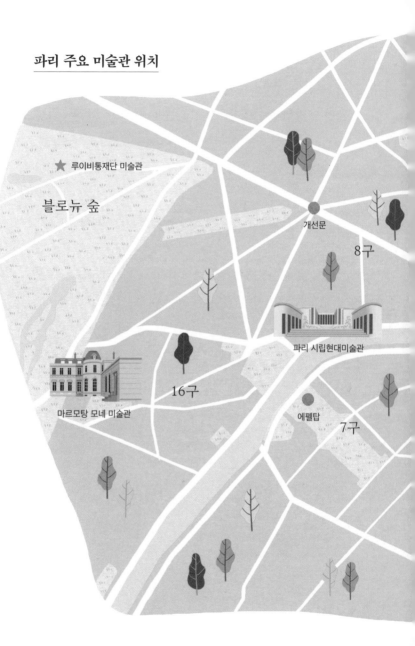

루이비통재단 미술관

블로뉴 숲

개선문

8구

파리 시립현대미술관

16구

에펠탑

7구

마르모탕 모네 미술관

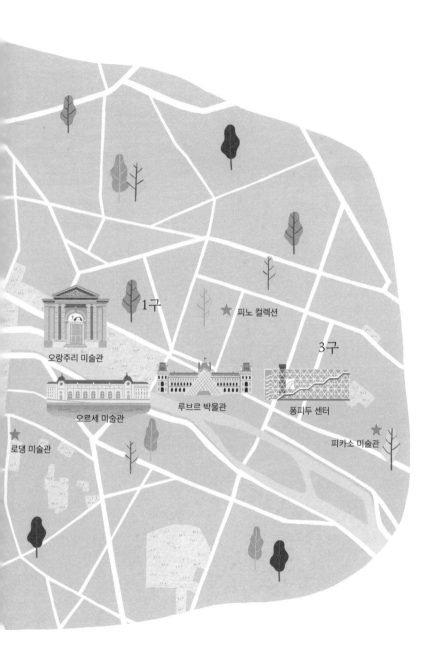

1구

피노 컬렉션

3구

오랑주리 미술관

오르세 미술관

루브르 박물관

퐁피두 센터

로댕 미술관

피카소 미술관

네덜란드 주요 미술관 위치

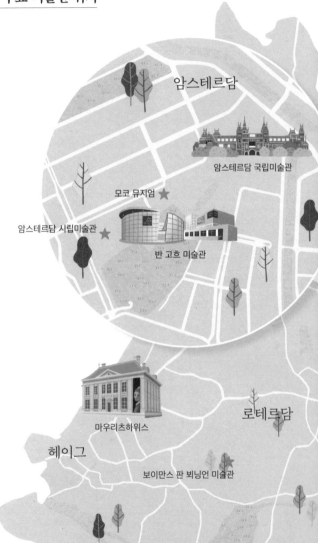

암스테르담

암스테르담 국립미술관

모코 뮤지엄

암스테르담 시립미술관

반 고흐 미술관

마우리츠하위스

로테르담

헤이그

보이만스 판 뵈닝언 미술관

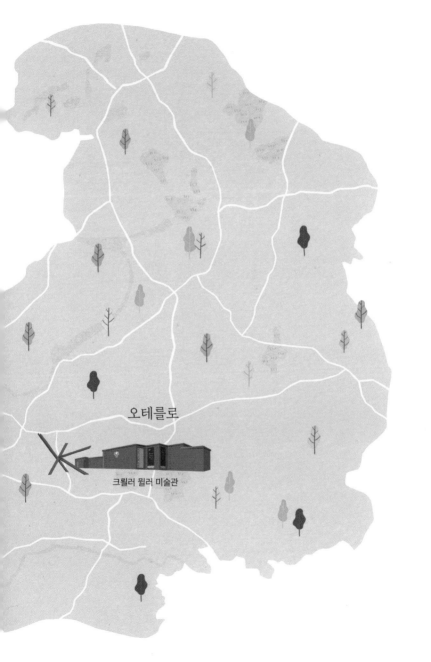

오테를로

크뢸러 뮐러 미술관

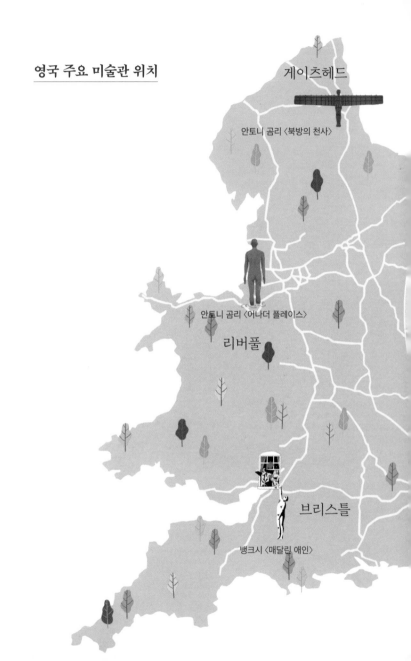

영국 주요 미술관 위치

게이츠헤드

안토니 곰리 〈북방의 천사〉

안토니 곰리 〈어나더 플레이스〉

리버풀

브리스틀

뱅크시 〈매달린 애인〉

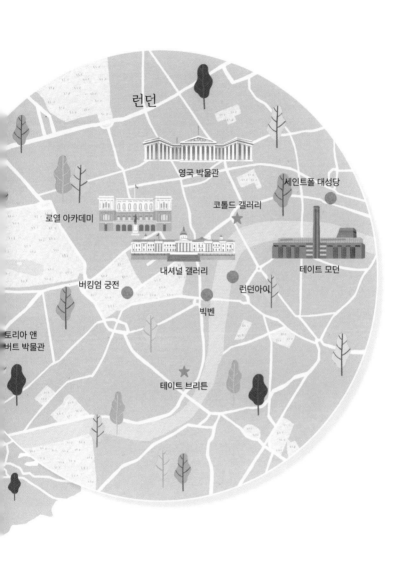

런던

영국 박물관

세인트폴 대성당

로열 아카데미

코톨드 갤러리

내셔널 갤러리

테이트 모던

버킹엄 궁전

런던아이

빅벤

토리아 앤
버트 박물관

테이트 브리튼

서울 주요 미술관 위치

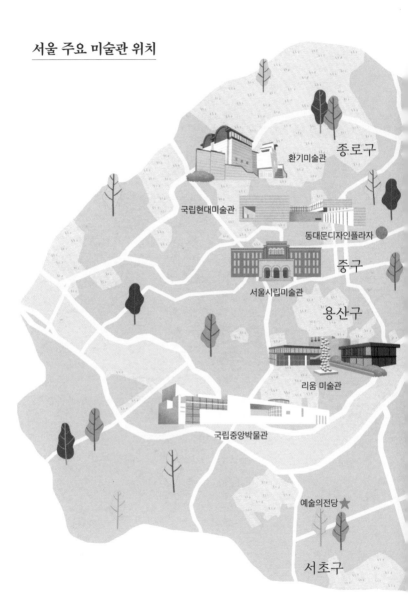

환기미술관

종로구

국립현대미술관

동대문디자인플라자

중구

서울시립미술관

용산구

리움 미술관

국립중앙박물관

예술의전당 ★

서초구

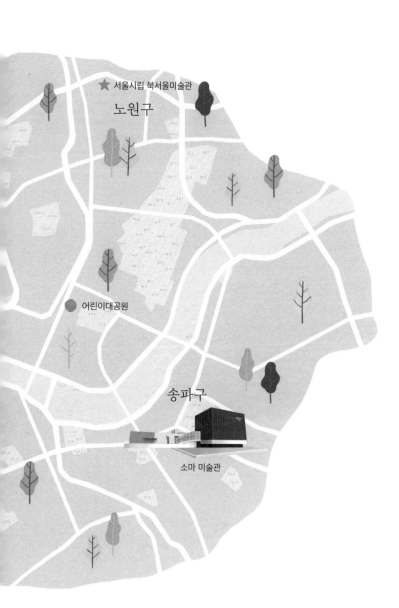

★ 서울시립 북서울미술관

노원구

● 어린이대공원

송파구

소마 미술관

차례

intro. 미술관 가는 길 04

주요 미술관 위치 08

Section 0.

미술관이 뜨고 있다

세계에서 가장 인기 많은 미술관 23

미술관 역사의 시작 29

미술관과 관람객 사이의 매개자 36

인증샷 문화의 출발지 42

허세가 애호로 변하는 순간 48

Pick 1 전시해설가 김찬용이 주목한 작가 52
 감상을 시작하기에 좋은 화가, 반 고흐

Section 1.

좋은 전시를 고르는 안목

좋은 전시를 결정하는 다섯 가지 요소 59

나의 전시 취향 찾기 66

알면 전시가 더 즐거워지는 TIP 69
나의 전시 취향은?

좋은 전시 발견하는 방법 73

작품이 많으면 좋은 전시일까? 82

Pick 2 전시해설가 김찬용이 주목한 전시 88
마크 로스코와 알베르토 자코메티의 훌륭한 만남이 이루어진 전시

Section 2.

전시를 200% 즐기려면

작품 감상은 거창한 게 아니다 95

전시 흐름 이해하기 99

도슨트 투어 프로그램의 올바른 활용법 107

전시 연계 프로그램을 통한 경험 확장 113

인생작 만났을 때 116

Pick 3 전시해설가 김찬용이 주목한 작품 123
김찬용의 인생작, 펠릭스 곤잘레스 토레스의 〈무제, 완벽한 연인〉

Section 3.

작품별 감상법

구상과 추상, 회화와 조각, 원본과 복제 그리고 개념 131

알고 보면 더 감동하는 인물화 133

종교·역사화를 남긴 제각각의 이유 143

정물화, 사진처럼 그리지 않아도 153

정확한, 감각적인, 아름다운 풍경화 162

추상화를 바라보는 우리의 자세 170

조각의 변화 178

판화의 다양성 190

개념미술에 담긴 철학 이해하기 203

Pick 4 전시해설가 김찬용이 주목한 작품 214
장르의 융합, 주세페 아르침볼도의 〈사계: 봄, 여름, 가을, 겨울〉

Section 4.

해외 미술관 사용법

미술관의 형태 221

미술사를 통달할 수 있는 예술 여행 225
루브르 박물관, 오르세 미술관, 퐁피두 센터

애호가를 위한 파리의 명소 261
오랑주리 미술관, 마르모탕 모네 미술관, 파리 시립현대미술관

마니아를 만족시키는 예술 여행 273
암스테르담 국립미술관, 반 고흐 미술관

마니아를 위한 추가 방문지 296
마우리츠하위스, 크뢸러 뮐러 미술관

현대미술을 만끽하는 예술 여행 307
테이트 모던, 로열 아카데미

애호가를 위한 추천 여행 방법, 미술관 밖 미술관 324
브리스틀, 리버풀

전 세계 주요 미술관 POINT 추천 332

Pick 5 전시해설가 김찬용이 주목한 전시 338
 학술과 시장 사이, 비엔날레와 아트페어

Section 5.

국내 미술관 사용법

국내 주요 미술관 활용 방법 345

기본기를 충실히 쌓을 수 있는 공간 348
국립중앙박물관, 국립현대미술관

대중을 위한 기획이 많은 공간 354
서울시립미술관, 예술의전당 한가람미술관

애호가로서 안목을 넓혀갈 수 있는 공간 360
리움 미술관, 뮤지엄 산, 구하우스 미술관

국내 주요 미술관 POINT 추천 372

outro. 미술관의 미래, 미술관의 필요 383
도판 및 사진 출처 390

Section 0.

미술관이

뜨고 있다

지도에서 도시 혹은 마을을 가리키는
검은 점을 보면 꿈을 꾸게 되는 것처럼,
별이 반짝이는 밤하늘은 언제나 나를 꿈꾸게 한다.

| 빈센트 반 고흐 |

세계에서 가장 인기 많은 미술관

전 세계에서 가장 많은 관람객이 방문하는 미술관은 어디일까? 빈센트 반 고흐의 〈별이 빛나는 밤〉을 만날 수 있는 미국 뉴욕의 MoMA_{Museum of Modern Art}(이하 뉴욕현대미술관), 인기 있는 인상파 거장들의 대표작을 한눈에 감상할 수 있는 프랑스 파리의 오르세 미술관, 수많은 역사적 유물로 가득 차 있는 영국 런던의 영국박물관 등 각자의 머릿속을 스치는 세계적인 미술관들 중 가장 오랜 기간 1위의 자리를 고수하고 있는 곳은 역시나 레오나르도 다빈치의 〈모나리자〉를 소장하고 있는 프랑스 파리의 루브르 박물관이다. 2018년 한 해 평균 1000만 명 이상의 관람객이 방문하며 절정기에 올랐던 루브르 박물관은 2020, 2021년 팬데믹의 영향으로 방문객의

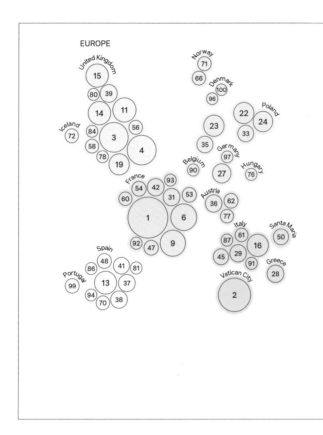

70~80%을 잃어 한 해 평균 270만 명이 방문하였었으나, 조금씩 일상이 회복되기 시작한 2022년 773만 명이 방문하였고 2023년 890만 명까지 방문객이 회복되며 다시금 그 명성을 되찾을 수 있었다. 평상시에도 3만 5000여 점의 작품을 전

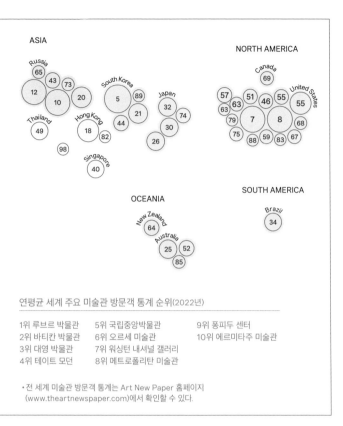

ASIA

Russia
65
43 73
12 10 20

South Korea
5 89
21
44

Japan
32 74
30
26

Thailand
49

Hong Kong
18 82

98

Singapore
40

NORTH AMERICA

Canada
69

United States
57 51 46 55
63 55
63
79 7 8 68
75 88 59 83 67

OCEANIA

New Zealand
64

Australia
25 52
85

SOUTH AMERICA

Brazil
34

연평균 세계 주요 미술관 방문객 통계 순위(2022년)

1위 루브르 박물관	5위 국립중앙박물관	9위 퐁피두 센터
2위 바티칸 박물관	6위 오르세 미술관	10위 에르미타주 미술관
3위 대영 박물관	7위 워싱턴 내셔널 갤러리	
4위 테이트 모던	8위 메트로폴리탄 미술관	

• 전 세계 미술관 방문객 통계는 Art New Paper 홈페이지
(www.theartnewspaper.com)에서 확인할 수 있다.

시실에 선보이고 있고, 수장고에 보관 중인 소장품이 50만 점
이 넘어 질릴 만큼 수많은 작품을 감상할 수 있다는 루브르 박
물관이 전 세계에서 가장 인기 있는 미술관으로 손에 꼽힌다는
것은 그다지 놀라운 일이 아니다. 오히려 우리를 놀라게 한 기

록은 2022년 전 세계에서 가장 많은 관람객이 방문한 미술관 5위에 대한민국 서울의 국립중앙박물관이 그 이름을 올렸다는 사실이었다. 국립중앙박물관은 508만 명이 방문해 2위에 랭크된 바티칸 박물관, 409만 명이 방문해 3위를 한 영국박물관, 388만 명이 방문해 4위에 자리 잡은 테이트 모던에 이어 한 해 341만 명이 방문하여 세계에서 다섯 번째로 많은 관람객이 찾은 미술관으로 기록되었다.(2023년에는 6위에 올랐지만 방문객 수는 418만 명으로 더 늘었다.) 국립중앙박물관은 어떻게 세계에서 손에 꼽히는 인기 미술관이 될 수 있었을까?

물론 국립중앙박물관 방문객은 단 하나의 이유가 아닌 여러 가지 내외부의 요인에 의해 증가했을 것이다. 아마도 현재 시점에서 예상해볼 수 있는 가장 크게 작용한 외부 요인 중 하나는 팬데믹의 영향이다. 지난 2년여의 팬데믹 기간 동안 사회적 거리 두기로 인해 밀폐된 공간에 오랜 시간 머물러야 하는 문화생활을 꺼리는 분위기가 형성됨에 따라 사회적 거리 두기의 제한이나 걱정 없이 편히 즐길 수 있는 문화생활에 사람들이 관심을 갖기 시작했다. 그리고 미술관은 영화관이나 공연장을 방문하지 못해 아쉬워하는 사람들에게 대안이 되

어준 측면이 분명 있었을 것이다. 미술관은 한창 사회적 거리 두기가 심했던 2020, 2021년에도 관람객이 밀집되는 도슨트 서비스 운영의 취소나 형태 변형이 있었을 뿐, 미술관 방문과 관람 자체에는 큰 제한이나 변화가 없었기 때문이다. 더불어 우리나라는 코로나에 대한 초기 방역과 대응을 잘해낸 국가로 손에 꼽히기에, 상대적으로 빠르게 포스트 코로나 시대의 일상을 회복할 수 있었고, 최초에는 영화관 데이트나 공연 관람의 대체제로 즐기기 시작한 미술관 관람이란 문화생활이 많은 이들의 일상에 자리 잡은 부분도 있었을 것이다.

다만 외부적인 여러 요인과는 별개로 미술계 내부의 고민과 선택이 대중들이 미술관을 찾게 하는 동력을 만들어냈다는 것 또한 분명하다. 그 대표적인 성공 사례가 국립중앙박물관의 최근 전시 흥행 성적이다. 국립중앙박물관은 2022년 「합스부르크 600년, 매혹의 걸작들 - 빈 미술사박물관 특별전」, 2023년 「거장의 시선, 사람을 향하다 - 영국 내셔널 갤러리 명화전」을 연달아 개최해 국내에서 보기 힘든 유럽 주요 미술관의 소장품들을 대중에게 선보이며 흥행과 더불어 호평을 받았고, 2022년 「어느 수집가의 초대 - 고 이건희 회장 기

증 1주년 기념전」, 「외규장각 의궤, 그 고귀함의 의미」 외 상설 전시인 「사유의 방」도 지속적인 사랑을 받으며 국내의 많은 애호가와 관람객이 전시 현장을 찾도록 이끌었다. 대중들에게 양질의 작품과 기획을 선보이기 위한 이러한 내부적인 노력이 시대의 흐름과 맞닿아 반응하며 국립중앙박물관은 세계에서 손에 꼽히는 인기 미술 명소로 자리 잡을 수 있었다.

이는 비단 국립중앙박물관만의 이야기는 아니다. 2022년 전 세계 미술관 방문 관람객 통계 21위에는 한 해 180만 명이 방문한 국립경주박물관이 자리했으며, 65만 명이 방문해 89위에 자리했던 국립현대미술관 서울은 2023년 202만 명이 방문해 26위에 올라 그 가치를 증명하고 있다. 그 외에도 2023년 4개월 사이 33만 명의 관람객이 방문한 서울시립미술관의 「에드워드 호퍼」 전시나 5개월여간 25만 명이 방문한 리움 미술관의 「마우리치오 카텔란」 전시는 국내 애호가와 관람객이 현대미술에도 충분한 안목과 관심을 가지고 있음을 증명해 보이기도 했다. 한때 그들만의 리그처럼 느껴졌던 전시 관람 문화는 어떻게 대중들의 삶 속으로 스며들 수 있었을까?

미술관 역사의 시작

우선, 현재의 전시 관람 문화를 이해하기 위해 박물관과 미술관의 정의를 먼저 정리하고 넘어가 보자.

박물관 혹은 미술관을 뜻하는 뮤지엄museum은 고대 그리스·로마 신화 속 학문과 예술의 아홉 여신 뮤즈muse들을 위한 공간, 즉 '뮤즈들의 집'을 의미하는 사원 뮤제이온museion에서 유래했다. 다만 당대의 뮤제이온은 지금과 같이 유물이나 미술품을 전시하는 공간으로서의 기능보다 최고의 학자들이 모여 연구하고 토론하는 학교이자 도서관으로서의 기능이 더 컸다고 알려져 있다. 그 뮤제이온으로부터 진화해 현재의 우리에게 익숙한 정의의 뮤지엄이라는 용어가 처음 사용되기 시작한 건 15세기 메디치 가문에 의해서였다. 당대 부와

권력을 모두 가진 메디치 가문의 로렌초 디 피에로 데 메디치 Lorenzo di Piero de' Medici는 자신이 수집한 회화, 조각, 도자기 등의 유물들을 보관 및 연구하는 과정에서 뮤지엄이라는 용어를 사용했다. 메디치 가문의 문화예술에 대한 전폭적인 후원은 르네상스 시대가 폭발할 수 있는 동력을 제공했고, 이는 레오나르도 다빈치, 미켈란젤로 부오나로티, 라파엘로 산치오 등 천재들이 꿈을 펼칠 수 있게끔 시대를 이끌었던 것이다. 이후 16세기에 들어서며 유럽에 대항해 시대가 열리자 무역과 탐험이 활성화되며 진귀하고 이국적인 물품을 수집하는 문화가 자리 잡게 되었다. 처음에는 귀족들과 탐험가들의 호기심으로 수집하기 시작한 이 희귀 물품들의 양이 점점 광범위하게 늘어나면서 이를 보관할 장소가 필요해졌다. 자연사, 지질학, 고고학, 종교를 비롯한 다양한 분야의 유물과 미술품까지 모두 보관되어 온 이 장소는 '호기심의 방Cabinet of Curiosities' 혹은 '경이로운 방Wunderkammer'이란 이름으로 불리며 귀족들의 사교 모임에서 서로의 모험심과 권력 및 재력을 과시하는 용도로 활용되기 시작했는데, 현재의 우리가 알고 있는 박물관의 모습과 개념적으로 유사한 형태를 띠고 있음을 확인할 수 있다. 그러나 호기심과 경이로움으로 가득 찬 이 방은, 아직 우

리보단 그들을 위한 공간으로서 기능하고 있었다.

뮤지엄이 가진 자들의 과시와 사치, 허영의 공간이 아닌 대중을 위한 공간으로 변모하기 시작한 시점을 확인하기 위해선 17세기 영국을 살펴봐야 한다. 1677년 영국의 정치인이자 수집가였던 일라이어스 애슈몰이 옥스퍼드 대학교에 기증한 호기심의 방의 수집품을 수용하기 위해 1683년 건립된 애슈몰린 박물관은 시민혁명의 시대를 겪으며 1845년 의회가 제정한 박물관령에 따라 시민들을 위한 교육기관으로 자리 잡게 되었다. 이후 프랑스와 영국을 중심으로 퍼져나간 자유와 평등의 시민혁명 정신은 권력과 부의 상징과도 같았던 뮤지엄을 대중을 위해 전시를 선보이고 대중이 함께 향유할 수 있는 공간으로 변화시켰다. 물론 시민의 권리를 가질 수 없었던 하층민은 이 역시 누릴 수 없는 시대였기에 현재의 모습과 완벽히 일치한다고 할 순 없겠으나, 과거에 비하면 진일보한 것이었다.

그렇다면 우리나라에서 박물관의 개념이 자리 잡은 건 언제일까? 최석영 학예사는 저서 《한국 박물관 역사와 전망》에서 우리나라의 박물관 정의는 일본의 정의를 그대로 따왔

아돌프 앙리 레스망, 〈살롱에서 프랑스 예술가들〉, 1911년

다고 밝히고 있다. 일본 게이오기주쿠 대학에서 공부하며 일본의 계몽사상가 후쿠자와 유키치로부터 영향을 받은 유길준이 1883년 미국을 거쳐 유럽을 둘러본 후《서유견문》을 집필하는 과정에서 후쿠자와 유키치가 번역한 의미를 그대로 인용해 'exposition'을 '박람회'로, 'museum'을 '박물관'으로 정의하였다고 한다. 이는 1860년 앞서 미국으로 건너간 일본 사절단의 일원이었던 후쿠자와 유키치가 저서《서양사정》을 통해 '박물관'은 세계의 물산, 고물, 진품을 모아 사람들에게 보여주고 견문을 넓히기 위해 설치된 것이고, '박람회'는 대회를 열어 세계에 포고하여 각 나라의 특산품, 편리한 기계 및 다양한 물품들을 모아 세계의 사람들에게 선보이는 것으로 정의하였는데, 이를 유길준이 빌려 사용하며 국내에도 박물관의 개념이 자리 잡게 되었다는 것이다.

일본은 1877년 제1회 내국권업박람회를 개최하는 과정에서 전시 공간을 분리하여 지칭하기 위해 박물관과 미술관이라는 용어를 공식적으로 처음 사용하였는데, 박물관은 일반적인 박람회 전시장을 지칭하는 것으로, 미술관은 미술품을 대상으로 하는 박람회 전시장을 지칭하는 것으로 구분해 사

용하였다. 이때부터 박물관은 고미술을 수집, 보존, 관리 및 전시하는 기관으로서 의미를 갖게 되었고, 미술관은 전시회를 추진하기 위한 공간으로서 문화적·경제적 이익을 가져다줄 만한 대상을 전시하는 공간으로 역할이 구분되었다고 한다. 이러한 개념은 일제강점기의 우리나라에 그대로 차용되었다. 조선총독부가 일본의 내국권업박람회를 모방해 1915년 경복궁에서 개최한 조선물산공진회에서 농업, 경제 등 여러 부문 외 미술 부문을 다루는 전시관을 미술관으로 칭하며 사용된 후 1930년대부터 이왕가미술관(현 국립현대미술관 덕수궁), 조선총독부미술관을 시작으로 미술품을 전시하는 상설 전시 공간이 자리 잡게 되었고, 1945년 해방 직후 대한민국 정부는 미술관이라는 용어를 공식적으로 계속 사용하였다. 이후 정립된 박물관 및 미술관 진흥법을 통해 "미술관이란 문화·예술의 발전과 일반 공중의 문화 향유 및 평생교육 증진에 이바지하기 위하여 박물관 중에서 특히 서화, 조각, 공예, 사진 등 미술에 관한 자료를 수집, 관리·보존, 조사, 연구, 전시, 교육하는 시설을 말한다."라고 정의함으로써 지금 국내에서 우리가 인지하고 있는 박물관과 미술관의 개념이 확립되었다.(참고: 김지훈, 논문 '공립미술관의 법적 정의에 대한 재고찰')

정리하자면, 뮤지엄은 박물관과 미술관 모두를 포함하는 개념이다. 종종 해외에서 미술관을 아트 뮤지엄art museum으로 세분화하여 표기하기도 하지만, 보통 뮤지엄은 루브르 박물관Louvre Museum, 영국박물관The British Museum, 오르세 미술관Musée d'Orsay, 반 고흐 미술관Van Gogh Museum처럼 박물관과 미술관을 포괄하는 의미로 더 많이 사용되고 있다. 앞서 이야기했듯 현재 국내에서는 통상 박물관은 유물에 특화된 공간, 미술관은 미술품에 특화된 공간으로 구분해 인지되고 있으나, 국립중앙박물관에서 「거장의 시선, 사람을 향하다 – 영국 내셔널 갤러리 명화전」이 진행되고, 더 현대 서울 ALT.1에서 「폼페이 유물전 – 그대, 그곳에 있었다」가 진행되는 것처럼 학술적인 박물관에서 미술품 중심의 전시가 열리기도 하고 반대로 대중적인 미술 전시 공간에서 유물 중심 전시가 이뤄지기도 하는 등 박물관과 미술관의 경계는 옅어지고 있다. 그래서 우리가 함께 해나갈 이 이야기 속에서는 기존 박물관 및 미술관 진흥법의 정의에서 벗어나, 우리 같은 일반 애호가가 감상과 향유를 위해 방문하는 전시 공간을 '미술관'으로 통칭하여 사용할 것이다.

미술관과 관람객 사이의 매개자

최초에는 신을 위해, 이후에는 기득권자들을 위해 존재해왔던 미술관은 이제 대중을 위한 공간으로서 그 기능을 수행하며 우리의 일상 속에 스며들어 있다. 하지만 상대적으로 비교했을 때 직접적 혹은 직관적으로 느낄 수 있는 영화나 문학, 공연, 음악과는 달리 '아는 만큼 보인다'라는 말이 통용되고 있는 미술이란 장르의 특성상 여전히 진입장벽이 높고 어렵게 느껴지는 것이 사실이다. 물론 미술 작품의 가치를 이해하고 온전히 감상하는 재미를 느끼기 위해선 미술사, 미학, 작가론 등 선행 준비가 되었을 때 더 많은 매력을 느낄 수 있는 것은 분명하다. 그러나 하루하루 먹고살기도 바쁜 현대인에게 문화생활을 즐기고자 시간을 쪼개 예습 후 미술관을 찾는다

는 건 쉬운 일이 아니다. "전시 관람을 취미로 삼고 싶은데, 공부하고 가기에는 시간도 부족하고 귀찮다." 이러한 수요를 감당하기 위해 탄생한 제도가 도슨트라고 보면 된다.

앞서 만나봤듯 19세기 영국을 시작으로 미술관이 제도화되기 시작했다면, 20세기 미국의 미술관 제도 속에서 도슨트가 탄생했다. 당시 보스턴 미술관에서 근무하고 있었던 벤저민 아이브스 길먼Benjamin Ives Gilman은 미술관의 목적을 대중의 도덕을 높이고 취향을 세련되게 하는 것이라고 생각해 학술 공간에 앞서 문화기관으로서의 미술관의 역할을 강조했고, 이를 수행하고자 자원봉사 제도로 1907년 창안한 것이 도슨트라고 알려져 있다. 이를 정립해나가는 과정에서 도슨트docent는 라틴어로 '가르치다'를 의미하는 'docere'에서 의미를 가져와 사용했고, 도슨트는 박물관 혹은 미술관의 소장품 및 전시 작품에 대해 전문적으로 알고 있는 전문가들이어야 한다는 인식이 1940년대부터 자리 잡게 되었다고 한다.(참고: Alison L. Grinder & E. Sue McCoy, 《The Good Guide: A Sourcebook for Interpreters, Docents》, Tour Guides) 이후 국내에서는 1995년이 되어서야 광주비엔날레에서 처음 도슨트

제도가 도입되었고, 1996년 호암갤러리(삼성문화재단), 서울
시립미술관, 국립현대미술관 등 국공립 미술관 및 기업 미술
관을 중심으로 도슨트 제도가 확산되어 갔다.

　　나는 올해로 17년째 도슨트로 살아가고 있는 전업 도슨
트이다. 당연히 최초에는 미술계 내부에 정해진 자원봉사 또
는 재능 기부 제도 안에서 경험을 쌓으며 도슨트 활동을 이어
갔다. 하지만 3년여의 자원봉사 후 문득 의문이 들었다. 미술
에 호기심을 갖고 있는 관람객을 현장에서 직접 대면하며 미
술품 관람에 재미와 관심을 느낄 수 있도록 안내하고 이를 통
해 지속적인 방문의 계기를 창출한다는 건 미술계 내부에서
도 굉장히 의미 있고 가치 있는 일임에도 오랫동안 도슨트가
직업이 아닌 자원봉사 활동으로만 인식되어 온 것이 아쉬웠
다. 이를 바꿔보고자 다양한 미술관에 근무하면서 도슨트라는
직업에 대한 제도 변화와 인식 개선을 홀로 주장해봤지만, 이
미 한 세기에 걸쳐 자리 잡은 시스템을 바꾸려는 이들은 존재
하지 않았다. 결국 2011년 아무도 인정하지 않았지만 전업 도
슨트 즉 직업으로서 도슨트를 행하는 자로 살아가기를 선언
한 나는, 대중에게 낯선 도슨트라는 용어를 먼저 바꿔야겠다

「낙원을 그린 화가, 고갱」전시 도슨트 모습, 2013년 서울시립미술관

는 생각으로 자신의 직업을 '전시해설가'라고 명명하여 스스로를 알리며 살아보기 시작했다.

　　10여 년간 수익이 없는 상태로 도슨트라는 직업을 버텨 냈다. 그 기간 동안 해법을 찾고자 해외의 사례를 조사해봤지만, 영국관광청이 인증해주는 공인 가이드가 있을 뿐 미술계 내부의 도슨트 제도는 여전히 과거의 제도를 유지하고 있는 경우가 대부분이었다. 결국 제도가 바뀌길 기다리기보단 환경을 새롭게 구축해야 함을 깨달았고, 비록 소수지만 나의 고민과 주장에 공감해주는 이들이 조금씩 쌓여가기 시작하면서 도슨트의 고용 환경과 활용 방안에 대한 새로운 인식이 자리 잡게 되었다. 그렇게 2015년을 기점으로 도슨트가 미술관과 관람객 사이에서 훌륭한 매개자로서 역할을 할 수 있다고 인정받기 시작했고, 그에 따른 경제적 보수가 개선되자 도슨트를 직업으로 인지하며 새롭게 이 일에 도전하는 이들 또한 늘어나기 시작했다. 이제는 다양한 정보와 언변으로 무장한 도슨트들이 미술계 내외부에서 개인적인 활동들을 접목하여 관람객과 더 긴밀하고 친근하게 소통할 수 있는 길을 끊임없이 열어가고 있다. 특히 근래에는 이들이 오디오 가이드, 유튜브, 블로그, SNS 등의 미디어 콘텐츠를 이용해서 전시 정보나 추

천 사항 등을 다채롭게 제공하고 있기에 과거에 비해 훨씬 적은 노력으로 미술관을 사용할 수 있는 환경은 이미 구축되어 있다고 할 수 있다.

인증샷 문화의 출발지

 물론 도슨트 및 오디오 가이드 서비스의 활성화만으로 미술에 관심 없던 대중이 미술관을 찾게 되진 않았을 것이다. 국내외 미술관에서 도슨트 안내를 진행하며 살고 있는 나의 경험 안에서 해외의 사례는 제외하고 국내 사례에만 집중해서 봤을 때, 미술에 큰 관심이 없던 다수의 대중이 미술관 방문에 호기심을 갖기 시작한 시점은 미술관 내부에서의 인증샷 즉 기념사진 촬영이 허용되기 시작한 시점과 맞닿아 있다고 생각한다. 정확한 시기를 명시하긴 어렵지만, 2010년대 초반까지만 해도 대다수 국내 미술관은 전시장 내부에서의 사진 촬영을 금지했었다. 사진을 찍을 때 들리는 촬영음이나 인증샷을 위해 작품 옆에 머무르는 행위 등이 다른 관람객의 감

상을 방해할 수 있다는 이유에서였다.

　　개인적인 의견으로는, 이러한 흐름을 바꾸는 데 큰 변곡점이 된 전시가 2013년 대림미술관에서 진행된 「라이언 맥긴리 - 청춘, 그 찬란한 기록」이라고 생각한다. 당시 나는 대림미술관에서 그리 멀리 떨어지지 않은 세종문화회관 미술관에서 진행 중이었던 「필립 할스만 - 점핑 위드 러브」에서 도슨트로 근무 중이었는데, 양쪽 전시 모두 사진 전시였음에도 「필립 할스만 - 점핑 위드 러브」는 기존의 관례대로 체험 존 외 전시장 내부 사진 촬영이 불가능한 형태로 운영되었고, 「라이언 맥긴리 - 청춘, 그 찬란한 기록」은 당시로선 파격적이라고 할 수 있는, 전시장 내외부 전 구역 사진 촬영을 허용했었다. 물론 이미 관광지화된 해외 주요 미술관들은 과거부터 사진 촬영을 허용하는 경우가 많이 있었기에 전시장 내부 사진 촬영을 최초로 허용한 사례가 대림미술관이라는 얘기는 전혀 아니다. 그럼에도 대중이 상대적으로 어렵게 느꼈던 회화나 현대미술 전시가 아닌, 동시대 사진작가의 청춘을 주제로 한 트렌디한 사진을 볼 수 있었던 이 전시는 이제 막 미술관 방문을 시작해보는 20, 30대의 호기심을 자극하며 성공적인 반응을 이끌어

냈다. 여기에 전 구역 사진 촬영 허용은 한창 블로그와 SNS가 활성화되기 시작한 시점에 마케팅 측면에서도 시너지를 낼 수 있었다. 여기에 더해 대림미술관은 뒤이어 진행된 사진전 「린다 매카트니 - 생애 가장 따듯한 날들의 기록」에서도 특유의 젊은 기획 감성과 전시장 내부 사진 촬영 가능이라는 운영 방침을 유지했고, 이는 많은 관람객이 스스로 추억을 남겨 온라인에 업로드하는 것이 자연스럽게 바이럴 마케팅이 된다는 것을 증명한 사례로 남았다. 이런 방식은 당시로서는 낯선 것이었지만, 대림미술관의 성공적인 기획과 운영에 의해 다수의 미술관이 내부 사진 촬영 및 인증샷을 허용하게 하는 계기가 되기도 하였다. 이제 국내에서 대중적인 전시를 기획할 때 "인증샷 찍을 예쁜 공간이 없는 전시는 망한다."라는 농담을 할 정도로 전시 관람의 추억을 사진으로 남길 만한 공간은 전시의 기본값이 되었다.

그렇다면 인증샷 문화는 나쁜 것일까? 결코 그렇지 않다. 다른 관람객에게 피해가 가는 수준의 사진 촬영은 문제일 수 있겠으나, 타인에 대한 배려를 바탕으로 미술관의 운영 방침에 맞춰 자신이 좋아하는 작품을 감상하고 이를 사진으로

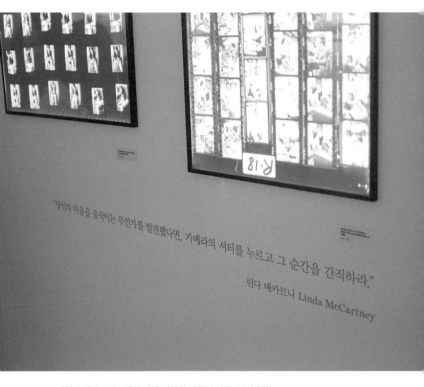

"당신의 마음을 움직이는 무언가를 발견했다면, 카메라의 셔터를 누르고 그 순간을 간직하라."

린다 매카트니 Linda McCartney

「린다 매카트니 - 생애 가장 따듯한 날들의 기록」전시 현장

남기는 것은 간접적으로 전시 홍보에 영향을 미쳐 더 많은 이들이 방문하는 계기가 될 수 있다. 이는 미술관 활성화라는 측면에서 매우 긍정적인 문화라고 할 수 있다. 다만 모든 일에는 지켜야 할 선이 존재한다.

2021년 경주 솔거미술관에서 작품 훼손 사건이 발생했다. 훼손된 작품은 한국화의 거장 박대성 화백이 통일신라 시대 최고 명필로 꼽히는 지서 김생의 글씨를 가로 39cm, 세로 19.8m 두루마리 화지에 모필模筆한 작품으로 책정가 1억 원에 달하는 대작이었다. 당시 미술관에 아이 두 명과 함께 방문한 아버지는 먼저 전시실에 뛰어들어가 작품 위에서 장난을 치며 작품을 훼손하고 있는 아이를 제지하지 않고, 오히려 예쁘다며 기념사진을 찍어준 후 자리를 떠나 논란이 되었다. 입장 시 작품은 눈으로만 감상해달라는 안내가 공지되었고, 작품 주변에도 관람에 주의해달라는 안내 문구가 있었지만, 훼손 발생 후 CCTV를 확인한 미술관 측이 가족을 찾아 항의하자 아버지는 "작품을 만지면 안 되는 것인지 몰랐다. 죄송하다."라는 인사로 상황을 무마하려 했다. 참으로 감사하게도 박대성 화백은 아이는 그럴 수 있다며 아이를 문제 삼지 말아달라고 오히려 부탁했고, "이 또한 작품이 세월을 타고 흘러가는

역사의 한 부분일 것"이라는 말씀과 함께 어떠한 보상이나 복원비를 요구하지 않았다. 이 사례는 박대성 화백의 넓은 마음으로 아름답게 마무리되었지만, 굳이 나열하지 않아도 해외 유명 유적지나 미술관에서 인증샷을 찍으려다 작품을 훼손하거나 주변에 피해를 입힌 사례는 왕왕 찾아볼 수 있다. 이는 비단 특정 관람객만의 문제라기보다는, 미술관 방문을 즐기는 관람객이 늘어가는 과정에서 전시 관람이 낯선 이들도 관람 예절과 운영 방침을 자연스럽고 당연하게 이해할 수 있도록 다양한 고민을 하고 전달 장치를 준비해나가야 할 미술관과 미술계의 과제이기도 하다.

전시
인증샷에
대해

허세가 애호로 변하는 순간

그렇다면 미술관은 학구적인 자세로 조심조심 작품을 감상할 사람만 방문해야 하는 걸까? 꼭 그래야 할 필요는 없다. 물론 예술가와 기획자를 비롯해 많은 사람들이 애정을 갖고 준비한 전시를 시작부터 진지한 자세로 감상하고 즐겨주면 준비한 이들로서는 너무나 고마운 일일 것이다. 하지만 앞서 언급했듯 미술관 방문에 너무 많은 공부와 노력이 필요하다면, 그 시작이 부담스러워질 수밖에 없다. 그래서 시작은 고가의 예쁜 미술 작품들 사이에서 인증샷을 찍고 문화생활을 즐기며 미술관에서 허세를 부려본다는 느낌으로 출발해도 상관없다는 것이다. 처음에는 가벼운 마음으로 방문을 시작했어도 그 시간이 누적되다 보면 어느 순간 자신만의 취향이 형성

되고, 어느새 미술 애호가가 되어 있는 자신을 발견할지도 모를 일이다. 부담감 때문에 아예 경험하지 않는 것보다는 허영이 조금 섞였어도 그 공간에 어울리는 에티켓을 지키며 시도해보는 것이 더 의미 있다는 말이다.

20세기 미국의 사회학자인 탤컷 파슨스Talcott Parsons는 인간이 미술을 인지하고 감상하는 발전의 과정을 미적 인식 능력의 발달 단계로 분류해 발표한 바 있다. 그의 의견을 간단히 정리해보자면, 이해하지 못해도 본능적인 취향에 의해 직관적으로 예쁘고 화려하다고 느끼는 것들을 좋아하는 시작의 시점을 1단계, 직접 작품을 제작하거나 작품을 감상해보는 과정에서 묘사된 대상이 실제와 얼마나 유사하게 그려졌는지를 인지하며 그 사실적 표현을 이해하였을 때 좋음을 느끼는 초보자의 시점을 2단계, 작품 제작이나 감상 과정에서 자신이 느낀 감정이나 생각을 표현하며 작품의 가치에 대한 이해나 의견보다 개인적인 공감과 경험으로 미술을 즐기는 애호가의 영역을 3단계로 구분하고 있다. 더불어 개인적인 취향과 흥미를 넘어 작품이 갖는 사회적 의미나 역사적 배경 혹은 기법적인 형태, 양식 등 객관적이고 이성적인 가치를 통해

탤컷 파슨스 미적 인식능력의 발달 단계

1단계 _____ 천성적 애호(favoritism)의 단계
2단계 _____ 아름다움과 사실성(beauty and realism)의 단계
3단계 _____ 표현(expressiveness)의 단계
4단계 _____ 매체·형태·양식(the medium, form, style)의 단계
5단계 _____ 자율성(autonomy)의 단계

작품을 감상하고 판단하는 깊은 애호가의 수준을 4단계로 칭하며, 이때부터가 비로소 작품을 해석할 수 있는 영역에 도달한 것이라고 말한다. 그리고 마지막 5단계를 작품의 제작이나 감상에 있어 전통적인 방법에 의문을 제기하면서 자신에게 혹은 자신이 살고 있는 시대에 맞게 이를 재검토하고 비평하며 그 가치와 의미를 자율적으로 판단하는 전문가 수준의 영역으로 분류함으로써 우리가 미술을 즐기며 경험해갈 상황들을 정리해주었다.

우리가 이 책을 통해 도달하고자 하는 목표는 3, 4단계, 즉 가볍게 즐기는 애호가에서 깊은 애호가 수준의 영역이다. 아무것도 모르는 상태에서 가벼운 허세로 시작했지만, 점차

50

미술관을 사랑하고 작품을 즐기게 되는 애호에 도달하는 순간. 상상만 해도 행복하지 않은가? 이제부터 소개할 미술계에서 내가 경험하고 느낀 이야기들이, 미디어로 뒤덮인 디지털 시대에 이 책을 펼쳐든 독자들의 소중한 시간 속에서 미술관에 한 걸음 다가설 수 있는 반짝이는 영감의 순간들이 되길 기대해본다.

전시해설가 김찬용이
주목한 작가

Pick 1

감상을 시작하기에 좋은 화가,
반 고흐

빈센트 반 고흐, 〈별이 빛나는 밤〉, 1889년

빈센트 반 고흐Vincent van Gogh는 인류 역사상 가장 위대한 색채 화가 중 한 명이다. 그럼에도 국내 미술계 내부에서는 반 고흐에 대한 콘텐츠를 준비할 땐 '빈센트 반 또흐'라고 농담할 정도로 국내에서 사골처럼 많이 소개되고 선보인 예술가이기도 하다. 반 고흐는 왜 이렇게 인기가 많은 걸까? 그건 아마도 세간에 알려진 그의 슬픈 인생과 그에 부합되는 표현력을 가진 작품들에 많은 이들이 공감했기 때문일 것이다. 나도 마찬가지였다. 어린 시절 부모님이 집에 구매해두었던 명화집을 통해 우연히 마주하게 된 빈센트 반 고흐의 〈별이 빛나는 밤〉은 왠지 모르게 빠져드는 매력을 가지고 있었고, 작품에 얽힌 사연을 알고 나니 작품이 한 편의 드라마처럼 느껴졌다. 반 고흐는 당시 가장 의지했던 애증의 동료 폴 고갱과의 충돌로 귀를 절단한 후 마을 사람들의 차가운 시선을 피해 정신병원에 들어갔다. 홀로 병실 창문 밖으로 보이는 새벽녘 풍경을 그린 화가의 상황을 상상하며 작품을 보고 있노라면, 전혀 사실적이지 않음에도 불타는 듯 보이는 나무와 휘몰아치는 저 밤 풍경이 오히려 더 진실되게 느껴졌다. 나는 그렇게 미술에 빠져들었다.

물론 지금의 나는, 반 고흐가 단순히 인생의 드라마에 매몰되어 평가되어야 할 화가가 아닌, 특유의 색감과 탁월한 표현력에서 그 진가를 찾을 수 있는 위대한 예술가라고 생각한다. 그럼에도 입문자 입장에서 반 고흐만큼 쉽게 공감하며 호감을 가질 수 있는 작가는 많지 않다. 따라서 어디서부터 미술품 감상을 시작해야 할지 모르겠다면 반 고흐로부터 시작해봐도 좋을 것이다. 또한 반 고흐는 원화와 복제품을 봤을 때 가장 큰 격차를 느끼게 되는 화가이기도 한데, 처음에는 사진, 복제품, 미디어아트

등을 통해 반 고흐의 작품을 접할 수 있는 국내 전시들을 관람하면서 반 고흐의 작품 세계에 먼저 익숙해지고 난 다음, 깊은 애정이 생기면 나중에는 해외에 나가서 〈별이 빛나는 밤〉과 같은 원화들을 직접 마주해보자. 백 마디 말보다 한 번의 경험으로 그의 위대함을 느낄 수 있을 것이다.

좋은 전시를

고르는 안목

자연의 빛은
색채의 움직임을 만들어낸다.

| 로베르 들로네 |

좋은 전시를 결정하는 다섯 가지 요소

좋은 영화란 무엇일까? 연기력이 좋은 유명 배우가 주연을 맡은 영화가 좋은 영화일까? 아무리 연기력이 훌륭한 배우여도 허술한 시나리오와 연출력이 부족한 감독을 만나면 자신의 역량을 발휘할 수 없고, 반대로 뛰어난 연출력을 가진 감독과 매력적인 시나리오도 연기력이 떨어지는 배우들에 의해 그 가치가 절하당하는 경우가 있다. 전시 역시 마찬가지다. 훌륭한 대가의 작품도 큐레이터가 성의 없이 기획하여 선보인다면 작품의 감동이 반감될 수 있으며, 탁월한 능력을 가진 큐레이터가 기획을 해도 수준 이하의 작품들로 구성된다면 실망을 안겨줄 수도 있다.

그렇다면 좋은 전시란 무엇일까? 분명 이 질문에 절대

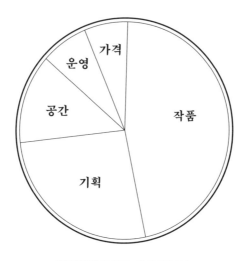

좋은 전시를 결정하는 다섯 가지 요소

적인 기준은 없을 것이다. 다만 미술계 종사자이자 애호가의
시선으로 바라보는 개인적 기준은 존재한다. 이를 쉽게 공유
하기 위해, 작품, 기획, 공간, 운영, 가격의 다섯 가지 항목으로
나눠 정리해보도록 하겠다.

 '작품'은 좋은 전시를 결정짓는 데 있어 가장 중요한 요
소라고 할 수 있다. 결국 우리가 미술관에 방문하는 가장 큰
이유는 작품을 감상하기 위해서이기에, 작품의 질이 보장된

전시는 당연히 좋은 전시가 될 확률이 높다. 다만 유명한 작가의 작품이라고 무조건 작품의 질이 보장되는 것은 아니다. 우선, 유화, 수채화, 판화, 드로잉, 조각, 미디어 등 재료나 제작 방식에 따라 가치가 달라지기도 한다. 또한 같은 작가의 작품이라도 더 유명한 대표작이 있고 상대적으로 인정받지 못하는 실패작 또한 존재할 수 있기에 작가의 이름이나 유명세가 작품의 질을 보장하지는 않는다. 예를 들어 같은 파블로 피카소의 작품이라도 〈아비뇽의 여인들(유화)〉과 〈젊은 여인 두 가지 인상(석판화)〉, 〈큰 새와 검은 얼굴(도예)〉은 각각의 미학적·사학적·경제적 가치가 천차만별이다. 따라서 단순히 작가의 이름뿐 아니라 어떤 작품이 전시되느냐는 좋은 전시를 결정짓는 필수 요소라고 할 수 있다.

　　1907년 젊은 날의 피카소가 선보인 〈아비뇽의 여인들〉은 파격적인 화풍으로 역사 속에 입체파라고 지칭하는 미술 사조가 탄생하는 기틀이 된 작품이며 피카소 인생 최고의 마스터피스 중 하나로 손꼽힌다. 이 작품은 20세기 미술의 새로운 도화선이 되어 추상의 길을 열어나가는 시작점이 되었다는 극찬을 받으면서 가격을 책정할 수 없을 정도의 가치를 인정받고 있다. 반면 〈젊은 여인 두 가지 인상〉과 〈큰 새와 검은

얼굴〉은 살아생전 회화 1900여 점, 조각 1200여 점, 도자기 2300여 점, 스케치 4700여 점과 판화 3만여 점을 포함, 4만 여 점에 이르는 작품을 남긴 피카소가 장년기에 제작한 판화 와 도예 작품으로 피카소의 팬이라면 소장하고 감상할 가치 가 있겠지만, 〈아비뇽의 여인들〉을 포함한 그의 대표적인 회 화 작품들과 비교했을 때 상대적으로 그 미학적·사학적·경제 적 가치는 낮을 수밖에 없다.

　'기획'은 좋은 작품이 좋은 전시로서 완성될 수 있게 만 드는 핵심 요소이다. 전시에서 선보일 수십 혹은 수백여 점의 작품을 크기, 재료, 색감, 제작 시기, 미학적 가치 등을 고려해 어떤 순서로, 어떤 높이에 붙일지 등을 하나하나 고려해야 하 며, 어떤 색의 벽에 어떤 조명으로 선보일지까지 모두 기획해 야 한다. 쉽게는 작품을 미술사적인 순서 혹은 작가의 연대기 에 맞춰 배열할 수 있을 것이고, 강한 인상을 주기 위해 대표 작이 돋보이게 동선을 구성할 수도 있으며, 주요 관람객의 연 령이나 성별 등 기획자의 목표나 의도에 따라 전시장의 공간 구성과 인테리어 또한 전혀 다르게 만들 수 있다. 이러한 결정 하나하나가 관람객의 감상 경험과 직결되는 만큼 좋은 전시

가 완성되는 데 있어 기획은 작품의 질만큼이나 절대적인 요소로 작용한다.

좋은 전시가 완성될 수 있도록 작품과 기획이 지니고 있는 잠재력을 극대화해주는 요소가 '공간'이다. 대극장에서 오페라를 감상하는 것과 소극장에서 뮤지컬을 보는 것, 거리에서 버스킹에 참여하는 것에는 각각의 특성과 장단점이 존재할 것이다. 압도적인 음향을 경험케 하기 위해선 대극장의 울림이 필요하고, 긴밀한 몰입에는 소극장이, 자유로운 참여와 변주에는 버스킹이 필요하듯 미술 작품도 그 특성과 기획 방향에 따라 대형 미술관, 소규모 갤러리, 대안공간, 거리 등 서로 다른 공간이 필요하다. 이는 마치 유화는 캔버스에 잘 어울리고, 수채화는 종이와 궁합이 좋으며, 조각은 청동, 대리석, 흙 등 또 다른 재료와 매칭해야 하는 것과 마찬가지라고 할 수 있다. 그래서 주로 미술관에서는 미술사적 혹은 미학적으로 인정받은 대가의 대규모 전시가 이뤄지고, 갤러리나 대안공간에서는 현재 주목해 봐야 할 동시대의 작가 전시가 많으며, 거리에서는 이러한 시스템에 도전하는 진보적인 예술 실험이 펼쳐지곤 한다.

작품, 기획, 공간이라는 좋은 전시의 기본 요소들이 잘 준비되었다면, 그 가치가 온전히 빛날 수 있도록 조연의 역할을 하는 것이 '운영'이다. 운영은 관람객이 전시의 정보를 알고 방문하게끔 이끄는 마케팅부터, 작품과 관람객의 안전 관리 및 도슨트 안내까지 전시가 유지될 수 있도록 보조하는 모든 서비스를 말한다. 좋은 전시가 구성되었어도 홍보의 실패로 그 존재를 관람객이 인지하지 못할 수도 있으며, 안내 및 안전 관련 서비스의 부족으로 잘 감상한 전시에 대해 나쁜 인상을 갖게 될 수도 있다. 마치 전반적으로 좋았던 전시도 불친절하거나 성의 없는 직원에 의해 다 된 밥에 재 뿌리는 듯한 관람 경험을 하는 경우처럼 말이다. 반대로 책임을 다한 전문적으로 운영되는 전시의 경우, 작품이나 기획, 공간의 질이 좀 떨어져도 운영이 이런 미비한 점들을 보완하는 역할을 하는 경우도 있기에 운영 또한 좋은 전시 구성에 있어 무시할 수 없는 요소이다.

마지막으로는 '가격'이다. 누구나 합리적인 소비를 하길 원하는 만큼 전시 규모와 질에 따라 합리적으로 입장료가 책정되어야만 전시에 대한 만족도는 높아진다. 비단 전시 티켓

뿐만 아니라, 도슨트, 오디오 가이드, 기념품 등 부수적인 서비스의 가격이 관람객 입장에서 충분히 납득할 수 있게 책정되는 것이 중요하다.

다만 취향과 성격, 안목, 지식 수준에 따라 관람객 각각이 전시를 감상한 후 받는 느낌은 전혀 다를 수 있어서 누군가에겐 너무 좋았던 전시가 다른 누군가에겐 최악의 전시가 될 수도 있다. 따라서 좋은 전시를 결정하는 다섯 가지 요소는 불변의 법칙이 아닌, 유동적인 기준으로 참고하길 바란다.

나의 전시 취향 찾기

상상해보자. 적막한 미술관, 또각또각 울리는 발소리를 들으며 나 홀로 고요히 미술 작품을 감상하는 전시. 전시실에 들어서는 순간 아이들이 까르르 행복하게 웃으며 뛰놀고 가족과 연인이 추억을 남기고 있는 전시. 어떤 미술관에 더 흥미가 가는가? 이 질문에 취향의 차이는 있어도 정답은 없다. 혼자 미술관을 찾는 취미를 갖고 있거나 지인과 각자 사색의 시간을 즐기는 걸 좋아한다면 전자의 형태가 더 좋을 것이고, 가족이나 친구, 연인과 가볍게 즐길 문화생활을 기대한다면 후자가 더 흥미로울 수도 있다.

앞서 국내에서 박물관과 미술관의 경계가 옅어지고 있다고 이야기한 바 있는데, 이와는 별개로 최근 국내에서 대중

을 위한 기획 전시는 박물관, 미술관 외에도 갤러리, 대안공간, 대관 행사장 등 다양한 장소에서 진행되고 있다. 전시를 선보일 수 있는 공간이 늘어난 만큼 전시 형태가 다양해지고 관람객 입장에서 선택지도 많아졌다. 따라서 수많은 전시들 중 내 취향에 맞는 전시가 무엇인지를 아는 것이야말로 미술관과 가까워지기 위한 첫 번째 덕목이라고 할 수 있다. 그렇다면 전시에는 어떤 종류가 있을까?

전시exhibit는 어떤 목적으로 무엇을 선보이는지에 따라 다양한 형태를 띠게 된다. 크게는 앞서 소개한 것처럼 유물 중심과 미술품 중심으로 나뉘며, 유물도 시대, 국가, 재료, 특성에 따라 이집트 유물전, 아프리카 문명전, 통일신라시대 유물전 등 세부적으로 분류될 수 있다. 미술품도 마찬가지로 오르세 미술관전, 인상파 회화전, 조선시대 사군자전, 이중섭전 등 다양한 구성으로 기획된다. 또한 기획의 방향에 따라 학술, 판매, 관람객 유치 및 홍보 외 여러 목적성을 갖기도 하며, 형태에 따라서는 일반적인 원화·원작 전시, 에디션이나 복제품을 이용하는 사진·판화 전시, 영상 및 설치를 이용하는 미디어아트 혹은 체험 전시, 어린이와 가족 단위 관람객에게 초점이 맞

취진 어린이 전시 등으로 나눠진다. 전시 기획이 대상과 목적에 따라 다르게 구성되듯 관람객도 각자의 취향과 목적에 따라 전시를 선택하고 즐길 필요가 있다.

다만 우리의 가치관이 삶의 경험에 따라 바뀌는 것처럼 미술에 대한 취향과 안목 역시 고정적인 것이라기보단 많은 것들을 보고 즐기다 보면 쌓여가기 마련이다. 그러니 가능한 한 천천히 오랜 시간을 투자해 미술품을 직접 마주하고 느껴보길 추천한다. 편식하지 않고 다양한 것들을 눈으로 맛보며 즐기다 보면 점점 더 명확하게 자신의 취향을 알게 될 것이다.

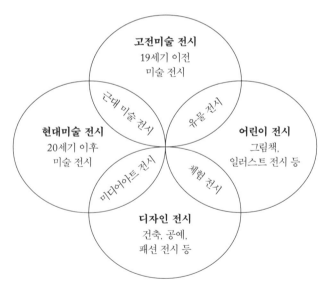

전시의 종류

나의
전시 취향은?

다음 네 가지 작품 중 첫 느낌으로 마음에 드는 작
품을 먼저 골라보자. 오래 고민할 필요는 없다. 첫
눈에 '이쁘다.' '마음에 든다.'는 생각이 든 작품을 고
르면 된다. 원래 무언가 좋아하는 데는 구체적인 이
유를 말하기 어려운 경우가 많다. 이유는 차차 찾아
가도 늦지 않다.

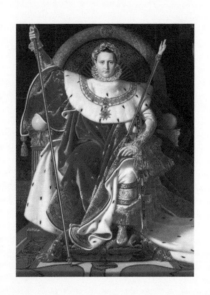

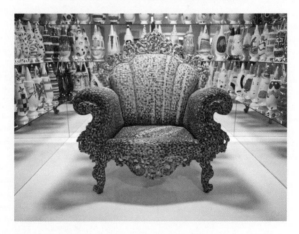

⬆ 장 오귀스트 도미니크 앵그르, 〈왕좌에 앉은 나폴레옹 1세〉, 1806년
⬇ 알레산드로 멘디니, 〈프루스트 의자〉, 1979년

↑ 세르주 블로크, 〈키스〉, 2023년
↓ 조셉 코수스, 〈하나 그리고 세 개의 의자〉, 1965년

네 작품 중 앵그르의 〈왕좌에 앉은 나폴레옹 1세〉를 선택했다면 고전미술을 좋아할 확률이 높다. 작품에 스토리가 담겨 있고, 우리가 이해할 수 있는 가시적인 세계의 모습을 정확하게 잘 묘사한 것에서 흥미를 느끼는 성향으로 보통 고전미술 전시에서 재미를 느낄 가능성이 높다.

나라면 아마도 조셉 코수스의 〈하나 그리고 세 개의 의자〉를 선택했을 텐데, 나와 동일한 선택을 했다면 현대미술이 취향에 맞을 수 있다. 현대미술은 눈에 보이는 것에 대한 탁월한 묘사 능력보단, 시대에 대한 사유를 작품에 담아 감상자에게 고민과 질문을 안겨주는 작품을 즐기는 사람에게 적합할 것이다.

만약 알레산드로 멘디니의 〈프루스트 의자〉가 눈에 들어왔다면, 감각적이고 트렌디한 미적 결과물을 선호하는 취향을 가지고 있는 걸로 보인다. 건축 및 디자인 전시를 즐겨보길 추천한다.

마지막으로 세르주 블로크의 〈키스〉가 끌렸다면, 가볍게 즐기기 좋은 그림책, 일러스트 작품을 선호할 확률이 높으므로 체험 전시나 어린이 전시가 취향에 맞을 것이다.

작품의 가치를 평가함에 있어 좋은 것과 나쁜 것이 있을 순 있어도, 취향을 이야기하는데 옳고 그름은 존재하지 않는다. 자신의 취향을 찾고 마주함에 있어 두려움을 버리길 바란다. 타인의 의견에 따른 취향이 아닌, 나의 기호에 의해 취향이 형성되어 갈 때 비로소 오래도록 유지할 수 있는 나만의 취향을 가질 수 있을 것이다.

좋은 전시 발견하는 방법

이제 좋은 전시의 기준과 취향을 찾기 위한 준비는 되었다. 그렇다면 직접 미술관에 찾아가기 전에 좋은 전시를 알아보고 방문할 방법은 없을까? 물론, 심도 깊은 애호가나 전문가 수준의 안목을 가지고 있는 사람이라면 전반적인 정보만으로도 직접 방문하기 전 해당 전시가 좋을지 나쁠지 꽤나 높은 확률로 예측할 수 있을 것이다. 하지만 이제 막 미술에 대한 호기심과 취향이 생기기 시작한 초심자가 공개된 포스터나 정보만 보고 사전에 좋은 전시를 판독해내기는 쉽지 않다.

그렇다면 우리가 앞서 소개한 탤컷 파슨스의 미적 인식능력의 발달 단계에서 자율성의 단계, 즉 최고 수준의 안목을 갖고 미술관을 찾는 데까진 시간이 얼마나 걸릴까? 이는

단순히 많은 전시를 본다고 도달할 수 있는 영역이 아니고, 많은 정보를 읽었다고 도달할 수 있는 영역도 아니다. 오랜 시간을 투자해 전시를 보고 사유하며 고민하는 시간을 갖고, 이를 깊이 있게 이해하기 위한 정보를 탐독 및 수집해봐야 하며, 그 과정들이 서로 융합되어 자신만의 취향과 비평이 생겼을 때 비로소 미술을 즐기는 안목을 갖게 되는 것이다. 그렇다면 초심자인 우리는 그렇게 오랜 시간과 노력을 투자할 자신이 없으니 포기해야 하는 걸까? 혹시라도 그런 걱정을 하고 있다면 마음을 편히 갖고 걱정은 접어두길 바란다. 지금부터 미술계에서 20여 년간 활동을 이어오고 있는 현업 도슨트로서 탤컷 파슨스의 미적 인식능력 발달 단계를 적용해 좋은 전시를 찾는 방법을 공유해보겠다.

우선, 이해를 돕기 위해 상대적으로 익숙한 문화생활인 영화 감상을 예로 들어보겠다. 거리에서 혹은 온라인에서 우연히 시선을 끄는 영화 포스터를 발견했다고 가정해보자. 아마도 그 호기심의 시작은 제목이나 포스터 디자인에서 오는 직관적인 느낌에 의한 반응일 것이다. 이것이 기본인 1단계 천성적 애호의 단계에 해당한다. 더 호기심이 생긴 경우 주연

배우를 포함한 출연진이 누구인지를 영화 선택의 기준에 두는 경우도 있다. 좋아하는 외모를 가진 배우나 훌륭한 연기력을 가진 배우들이 포진되어 있다면 아무래도 더 믿음이 가기 때문일 것이다. 이를 쉽고 빠르게 판독되는 표면적 정보로 대상을 파악하는 2단계, 즉 아름다움과 사실성의 단계로 분류할 수 있겠다. 좀 더 신중하게 영화를 고르는 성향이라면 대략적으로 어떤 내용 혹은 어떤 주제의 영화인지 정보를 참고할 텐데, 이러한 과정을 대상에 대한 관심과 이해로 자신의 취향이 발현되기 시작하는 표현의 단계, 3단계로 정의해보자. 보통의 경우라면 이 정도의 정보 수집 상태에서 영화관 방문 의사를 결정하고 영화를 직접 감상할 것이다. 하지만 영화에 진심인 영화광이라면 이 영화의 감독이 누구인지, 원작이 있는지, 시나리오는 누가 썼는지, 더 깊게는 촬영 감독이나 음악 감독까지 확인한 후 확신을 갖고 영화관으로 향하는 경우도 있을 것이다. 이것은 세부 정보와 연출 능력 등을 통해 대상을 파악하는 4단계, 매체·형태·양식의 단계라고 할 수 있다. 그리고 마지막 5단계인 자율성의 단계가 이 모든 것들을 누적해서 경험하며 명확한 기준과 취향, 안목이 생겨서 앞선 정보들을 통해 스스로 비평할 수 있는 전문가나 비평가의 영역이다. 이와 같은

과정을 그대로 전시 선택에 대입하면 좋은 전시를 찾고 즐기는 방법을 이해할 수 있다.

자, 동일한 예시로 거리나 온라인에서 오른쪽에 보이는 「빅토르 바자렐리 - 반응하는 눈」 전시 포스터를 우연히 발견했다고 상상해보자. 우선 아무런 정보 없이 포스터에 들어간 대표작 이미지를 봤을 때 어떤 느낌이 드는가? '멋지다.' '색이 이쁘다.' '잘 그렸다.' '디지털아트 같다.' '뭔가 취향이 아니다.' 등 어떤 의견이라도 좋다. 만약 어떤 형태로든 호기심이 생겼다면 전시의 주인공인 빅토르 바자렐리가 어떤 예술가인지 체크해볼 것이고, 그 외 어떤 작품이 전시되는지 혹은 다른 예술가의 작품도 같이 전시되는지 확인해볼 것이다. 여기에 이 전시가 어떤 주제의 기획 전시인지, 즉 작가의 인생을 소개하는 연출인지 혹은 미술사의 흐름에 맞춰 미술 작품의 변화를 보여주는 기획인지, 또는 특별한 주제나 연출 없이 다양한 작품을 걸어놓기만 하는 전시인지 등 전시 구성 정보까지 확인하고서 관람 여부를 결정했다면, 이미 1~3단계를 수행한 것이고 전시를 즐기는 애호가로서 기본을 다 지켰다고 할 수 있다.

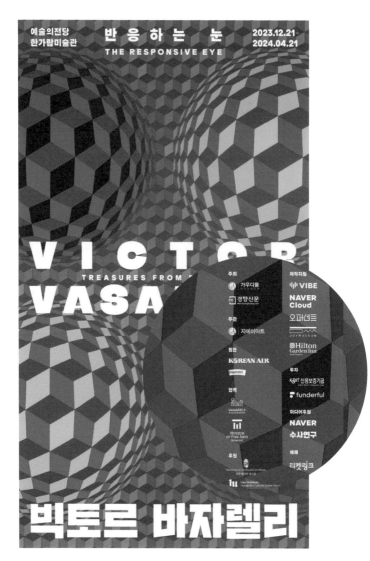

「빅토르 바자렐리 - 반응하는 눈」전시 포스터

미술 전시들은 보통 기획의 방향성이나 주제를 직관적으로 이해할 수 있도록 전시 제목을 지으려 노력하기 때문에 「빅토르 바자렐리 - 반응하는 눈」은 빅토르 바자렐리 한 명의 작품을 볼 수 있는 개인전이고, 그의 작품 가운데 눈의 반응과 관계된 것들을 보여준다는 사실을 제목이 모두 암시하고 있다. 그런데 이 정도는 앞선 영화 선택의 예시와 마찬가지로 전시를 몇 차례 관람해본 적 있다면 누구나 생각보다 쉽게 알고 체크할 수 있다.

　　여기에 전시를 선택할 때 실패 확률을 좀 더 줄여주는 4, 5단계의 노하우를 덧붙이자면, 감독 즉 전시를 누가 만들었는지를 확인하는 것이다. 하지만 영화와 달리 전시는 누가 이 전시를 만든 총괄 감독인지 외부에 공개된 정보만으로 확인하기가 쉽지 않다. 그러나 전시를 많이 즐기다 보면 이를 알아낼 수 있는 감식안이 생기는데, 사실 매우 간단한 방법이다. 바로 포스터 하단부를 유심히 살펴보는 것이다. 일반적으로 전시 포스터 하단부(상단부에 표기되는 경우도 있음)에는 주최·주관사를 표기하여 전시를 기획하고 관리하는 기관 혹은 기획사가 어디인지 알려주고 있다. 「빅토르 바자렐리 - 반응하는 눈」의 포스터를 보면 오른쪽 하단부에 주최는 가우디움 어

소시에이츠, 경향신문이, 주관은 지에이아트로 표기되어 있는 것을 확인할 수 있다. 이 전시는 이 세 기관이 협업하여 만들었다는 말이다. 다만 여기서 세 개의 기관 중 어느 곳이 전시 기획과 연출을 직접적으로 했는지는 현장에서 도록 마지막 장에 있는 참여 인력 및 내용을 확인하지 않는다면 포스터만 보고 속단하기는 어렵다. 하지만 미술 전시를 많이 봤거나, 미술계를 좀 아는 애호가라면 미술 전시업계에서 경향신문은 보통 CJ나 디즈니처럼 전시 제작 지원을 하는 제작사의 역할을 주로 한다는 걸 알고 있고, 가우디움 어소시에이츠가 작품을 섭외하고 기획을 하는 기획사의 역할을, 지에이아트가 가우디움 어소시에이츠의 자회사로서 현장에서 전시 운영을 한다는 것을 예상할 수 있다. 이를 통해 전시를 기획한 감독이 누군지 알아냈다면, 감독의 전작들을 알아보면 된다. 지속적으로 전시를 선보여온 기획사라면 이름 검색 및 기획사 홈페이지를 통해 그동안 선보여온 전시 포트폴리오를 확인해볼 수 있을 텐데, 예로 든 가우디움 어소시에이츠의 홈페이지에 방문해보면 2017년 「마리 로랑생 - 색채의 황홀」, 2019년 「매그넘 인 파리 - 문득, 파리. 눈앞의 파리」, 2021년 「앙리 마티스 - 라이프 앤 조이」, 2023년 「라울 뒤피 - 색채의 선율」 등

프랑스를 중심으로 활동해온 서양 미술 대가들의 원작을 국내에 꾸준히 선보여온 전시 기획사임을 확인할 수 있다. 만약 이들 중 직접 감상한 전시가 있고 그 경험이 좋았다면, 이번 전시 역시 정성껏 구성했으리라는 예상을 할 수 있게 되는 것이다. 마치 '봉준호 감독 영화는 믿고 본다!'라는 심리와 같은 맥락이다.

그런데 종종 포스터 상·하단부에 주관 및 주최사를 표기하지 않는 경우도 존재한다. 그런 경우 전시가 진행되는 미술관의 홈페이지 및 티켓을 판매하는 사이트의 전시 상세 정보 하단부를 보면 주관·주최사뿐만 아니라 투자사나 협력사, 후원사까지 확인 가능하니 방문 전에 확인해볼 수 있는 정보는 생각보다 많다.

이제 중요한 건 반복과 숙달이다. 위의 정보들을 한눈에 빠르게 판독하기 위해선 그만큼 많은 전시를 보고, 좋았던 전시 혹은 나빴던 전시를 기억해 해당 전시를 만든 이들이 누구인지 인지하고 있어야 한다. 차근차근 시간과 경험을 쌓아가며 나만의 빅데이터를 갖게 되었을 때, 자신의 취향에 맞는 좋은 전시를 발견하고 감상할 수 있는 기회 역시 자연스럽게 늘어간다.

만약 반복과 숙달에 시간을 들일 자신이 없다면, 다양한 전문가와 애호가가 운영하는 전시 리뷰 사이트나 페이지를 이용하는 것도 좋은 방법이다. 나 역시 토커바웃아트 talkaboutart.co.kr란 플랫폼을 운영하고 있는데, 미술계 종사자들의 설문을 통해 볼 만한 전시와 미술관을 데이터화해 추천하는 'What's on'이란 카테고리를 선보이고 있으니 참고해봐도 좋을 것이다.

토커바웃아트
플랫폼

작품이 많으면 좋은 전시일까?

국내에서 진행되어 온 전시들을 유심히 살펴보다 보면, '유명 미술관 소장품 200점', '대가의 원화 150점' 등 몇 점의 작품이 전시되는지를 강조하면서 홍보하는 경우가 있다. 물론 모든 전시에서 같은 수준과 질의 작품이 전시되고 미술관의 입장료도 모두 동일하다고 가정한다면, 작품 수가 더 많은 미술관일수록 더 많이 보고 즐길 수 있으니 더 좋은 평가를 받아 마땅할 것이다. 하지만 세상의 모든 미술관이 영국박물관처럼 무료로 개방하면서 방대한 양과 고품질의 작품을 소장하여 선보이는 건 사실상 불가능한 일인 만큼 '많은'이 '좋은'을 보장하는 것은 아니라고 생각한다.

게다가 전시 작품이 많다고 할 때 많다는 것의 기준도

천차만별이다. 영국박물관은 약 800만 점의 소장품을 보유하고 있고 그중 8만여 점을 상설 전시 하고 있으며, 루브르 박물관은 50만 점 이상의 소장품 중 3만 5000여 점을 상설 전시하고 있는 것으로 공개되어 있다. 국내의 경우 국립중앙박물관은 150만여 점의 유물을 소장하고 그중 1만여 점의 유물을 전시하고 있으며, 국립현대미술관은 근래 이건희 컬렉션 기증을 받으면서 1만여 점의 현대미술품을 소장하게 된 것으로 알려져 있다. 이처럼 규모가 큰 미술관은 보통 수만여 점 이상의 작품을 소장하고 있기에 사실 수백여 점의 작품이 전시된다는 게 결코 많은 작품이 전시되는 것은 아니다. 세계적인 초대형 미술관들의 경우 제대로 감상하기 위해선 하루 이틀 투자하는 것으론 부족할 정도로 전시 작품이 많기 때문이다.

그럼에도 국내의 미술관에서 대중적인 기획 전시를 진행할 때 수백여 점의 작품이 전시된다고 강조하는 이유는 보통 작품들을 해외나 다른 공간에서 대여해 오는 경우가 많고, 한정된 규모의 기획 전시실에서 일정 기간 동안만 선보이는 경우가 대다수이기 때문에 지금이 아니면 볼 수 없는 작품이라는 것을 강조하기 위해서라고 생각해볼 수 있다. 다만 국가

간의 외교적 목적이 있거나 큰 자본이 투자된 특별한 사례가 아니라면, 해외 대형 미술관이나 유명 작가의 대표작이 국내에 대여되어 들어오는 경우는 희박하다. 국내에서 루브르 박물관 전시가 이뤄진다고 한들 레오나르도 다빈치의 〈모나리자〉가 들어오는 일은 웬만해선 불가능에 가깝다는 걸 모두가 알고 있지 않은가. 그래서 미술관 방문 전에 꼭 확인해야 할 요소는 '어떤 작품'이 '얼마나' 전시되었는지 파악하는 것이다. 전시 작품의 개수가 적어도 유명 미술관이나 해당 작가를 대표할 수 있는 제대로 된 작품이 한 점이라도 전시된다면 충분히 관람할 가치가 있다. 또 마스터피스급의 대표작은 전시되지 않아도 훌륭한 완성도를 가진 주요 작품들이 다수 전시되어 있다면 역시 전시를 관람할 이유가 충분하다.

예를 들어 국립중앙박물관에서 진행되었던 「거장의 시선, 사람을 향하다 - 영국 내셔널 갤러리 명화전」은 '영국 내셔널 갤러리를 대표하는 52점의 명화를 선보이는 국내 첫 전시'라는 홍보 문구를 전면에 내세웠다. 그런데 막상 내셔널 갤러리는 2600여 점의 회화 작품을 소장하고 있는 것으로 명시되어 있기에 국내에 소개된 52점의 작품은 내셔널 갤러리 소장

작품의 2% 수준에 불과하다. 더불어 내셔널 갤러리를 대표하는 〈아르놀피니 부부의 초상〉, 〈암굴의 성모〉, 〈대사들〉, 〈해바라기〉 등 미술사의 상징적인 작품들이 대여된 것도 아니었기에 런던 내셔널 갤러리에 직접 방문했을 때 느끼는 감동과 압도감을 기대한 이들에겐 아쉬움이 남았을 수도 있다. 그럼에도 라파엘로, 렘브란트, 마네, 모네, 반 고흐 등 여러 대가들의 작품이 드로잉이나 판화가 아닌 유화 원화로 국내에서 전시된다는 사실만으로도 절대다수의 관람객에게 호평을 받기 충분했다. 또 다른 예로 2024년 인천 파라다이스 아트스페이스에서 진행되었던 「뱅크시 & 키스 해링」 전시를 들 수 있다. 이 전시는 20세기와 21세기를 상징하는 스트리트 아티스트 두 명의 작품 32점으로 구성되었는데, 2018년 소더비 경매에 출품되어 15억 원에 낙찰된 직후 절반이 파쇄되며 이슈가 되었다가 2년 반 후 다시 경매에 출품돼 300억 원에 재낙찰, 21세기 최고의 이슈작 중 하나가 된 〈풍선과 소녀〉(이후 〈풍선 없는 소녀〉로 제목 변경)가 원화로 전시된다는 것만으로도 현대미술 애호가라면 충분히 방문할 가치가 있었다. 심지어 입장료까지 무료였으니 만족도가 더 높을 수밖에 없었다.

　　분명 감상의 재미나 감동을 주지 못하는 저품질의 작품

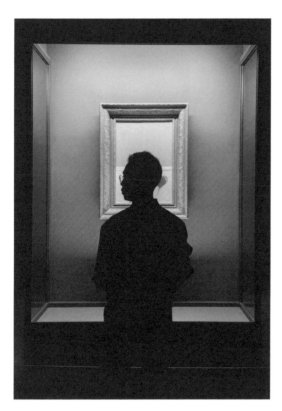

뱅크시의 〈풍선 없는 소녀〉 감상 현장

수백수천 점이 있는 전시보단, 직접 관람할 가치가 있는 좋은
작품이 소수 정예로 구성된 전시가 나을 수도 있다. 단, 이 말
이 판화나 드로잉, 사진, 미디어아트 전시가 나쁜 전시라고 이

야기하는 건 절대 아니다. 다양한 판화를 연구하며 《재즈》라는 아트북을 통해 자신의 예술 세계를 확장한 앙리 마티스, 다채로운 석판화 기법을 통해 거리의 포스터 및 삽화의 새 지평을 열었던 툴루즈 로트레크, 나뭇결을 그대로 살린 판화를 찍으며 목판화 기법을 연구한 에드바르 뭉크, '결정적 순간'이라는 용어를 통해 20세기 사진 미학을 정립한 앙리 카르티에 브레송, 프랑스의 레보드프로방스에 선보인 빛의 채석장처럼 미디어로 재해석된 대가의 작품을 성공적으로 선보인 사례 등 주어진 콘텐츠를 훌륭히 소화하여 감상할 가치가 있는 전시 공간을 구성하는 예시는 많다. 결국 작품의 개수보다 중요한 것은 작품과 기획의 조화인 것이다.

유명한 연기파 배우가 주연을 맡고 뛰어난 조연들이 재미를 더하며, 훌륭한 감독이 이를 조화롭게 연출했을 때 최고의 영화가 탄생하듯, 앞서 언급된 좋은 전시를 찾기 위한 요소들을 나에게 맞게 체득하여 양질의 작품과 기획, 운영, 서비스를 제공하는 전시를 찾는 나만의 안목과 기준을 가지길 바란다.

뱅크시 &
키스 해링 전시

마크 로스코와 알베르토 자코메티의
훌륭한 만남이 이루어진 전시

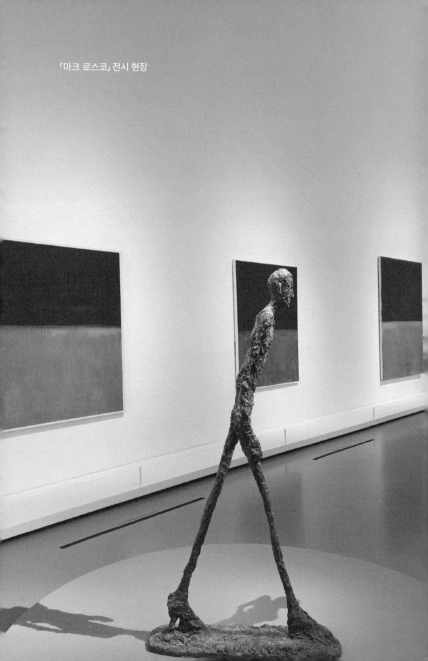

「마크 로스코」전시 현장

서울 예술의전당에서 2015년 진행되었던 「마크 로스코」 전시와 2017년 진행되었던 「알베르토 자코메티」 전시는 좋은 흥행 성적과 더불어 국내의 많은 미술 애호가들에게 고전을 벗어나 20세기 이후 추상과 조각에 대한 안목 및 취향을 확장해볼 기회를 제공해준, 의미 있는 전시였다.

　　추상표현주의 화풍의 대표 격인 마크 로스코Mark Rothko는 러시아 출신의 미국 예술가로 유대인 학살을 피해 미국으로 이주해 타국에 적응해나가며 겪었던 차별 속 삶의 깨달음을 사각형의 덩어리로 구성된 색면 추상으로 선보인 화가이다. 누군가에겐 '나도 그리겠다.'라는 생각이 들 만큼 쉬워 보이는 작품일 수 있지만, 다른 누군가에겐 보고 있는 것만으로도 위로와 안식이 느껴지고 눈물 흘리게 만드는 작품으로도 유명하다. 로스코의 작품 세계를 최소한으로 정리하자면, 로스코의 작품은 그 자신의 감정적 경험을 담아내는 사색의 결과물이다. 작품과 가까운 거리에서 침묵하며 이를 마주하고 있다 보면 무수히 쌓아올린 색면 간의 경계선 속 색의 떨림에서 마치 지평선이나 수평선을 보는 듯 무한히 깊어지는 공간을 마주하게 되고, 그 순간 로스코가 경험한 감정을 공감하게 되는 것이다.

　　반면 알베르토 자코메티Alberto Giacometti는 추상이 유행하던 시기에 자신만의 독특한 구상 조각을 선보인 스위스 출신의 조각가로 졸라맨처럼 가늘고 나약해 보이는 인간 군상의 조각으로 대표된다. 1901년에 태어나 1·2차 세계대전을 모두 겪은 자코메티는 상처받은 시대를 살아가며 수많은 죽음을 목격했고, 인체를 묘사함에 있어 과거 미켈란젤로나 로댕과 같은 비례미나 생생한 근육 표현 대신 붙어 있는 덩어리를 뜯어내고

찢어내는 과정에서 최소한의 뼈대만을 남겼다. 대표작 〈걸어가는 사람〉은 유럽 전역을 슬픔에 물들게 한 2차 세계대전 이후 사랑하는 이들을 잃은 채 살아남은 육신으로 어떻게든 버티며 살아가야 했던, 그럼에도 나약하게 무너지지 않고 앞으로 뻗어나가고자 견뎌낸 인류의 모습을 표현했다. 이 작품은 덜어냄의 방식으로 더 많은 것들을 담아낼 수 있음을 증명해 보인 명작이다.

2024년 파리 루이비통 재단 미술관에서 열린 「마크 로스코」 전시에선 이 둘을 매칭해 함께 선보이는 기획을 준비했다. 유럽과 미국에 소장된 마크 로스코의 작품들을 끌어모았다는 것만으로도 충분히 방문 가치가 있는 전시였지만, 파리에 위치한 자코메티 재단과 협업해, 같은 시대를 살며 사유적이고 철학적인 예술 세계를 선보인 두 예술가의 서로 다른 듯 닮은 작품을 함께 전시한 기획은 훌륭했다.

좋은 전시를 직접 감상하고 느껴본다는 건 누구에게나 기분 좋은 경험일 것이다. 하지만 그렇다고 미술 애호가가 되기 위해 전 세계의 모든 전시를 다 감상하는 건 불가능한 일이다. 나의 시간과 여력이 되는 선에서 최대한 많은 것들을 보고 즐겨보자. 쌓여가는 그 한 번 한 번의 경험이 미술을 더 깊게 이해하고 사랑하게 해줄 것이다.

Section 2.

전시를

200% 즐기려면

너무 감각이 좋으면
창조성에 방해가 된다.

| 파블로 피카소 |

작품 감상은 거창한 게 아니다

미술관에 갈 때 무엇을 기대하는가? 만약 전문가라면 전시에서 시대적 의미나 철학을 찾거나 비평적 관점을 넓히길 기대하며 방문할 수도 있겠으나, 가볍게 미술을 즐기는 애호가의 입장에선 작품을 통해 영감을 얻거나 휴식하고 힐링하기 위해 방문하는 경우가 더 많을 것이다. 앞서 역사 속 미술관의 탄생 배경에서 다루었듯이 미술품 수집과 전시 문화의 시작에는 사치와 허영이 존재했기에, 현재의 우리도 경제적 혹은 지적 허영심을 채워본다는 가벼운 마음으로 미술관과의 만남을 시작해도 상관없다. 미술이란 장르와 인연을 맺어가는 데 있어서 단 하나의 정답이 있는 건 아니기 때문이다.

개인적으로 미술관은 학습의 영역이 아닌 애호의 영역

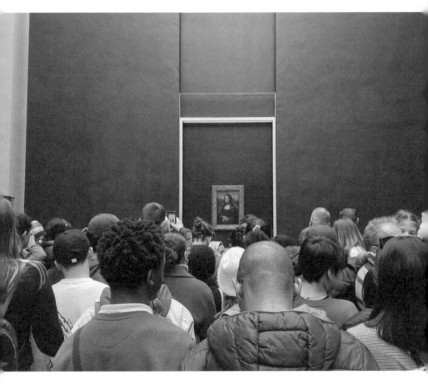

루브르 박물관의 〈모나리자〉 전시 모습

에서 접근했을 때 온전히 즐거워지는 공간이라고 생각한다. 예를 들어 드라마나 애니메이션, 게임 등을 현실적인 필요에 의해 경험한다면 재미있지도 않고 머리에 잘 들어오지도 않으며 깊게 공감할 수도 없을 것이다. 아마도 오래도록 즐기는 건 더더욱 불가능할 것이다. 반면 순수한 취미 생활로 드라마나 애니메이션, 게임 등의 콘텐츠를 가볍게 소비하고 점점 그런 시간이 쌓여가다 보면, 캐릭터의 특징, 시대 배경, 세계관 등을 어느새 알게 된다. 콘텐츠를 더 깊이 있게 향유할 수 있게 되는 것이다.

미술도 마찬가지이다. 즐기고 싶어서가 아니라 필요해서 미술 사조나 기법, 시대 배경, 화가의 삶 등 작품과 관련된 공부를 해야 한다면, 즐겁게 미술관을 찾긴 힘들 것이다. 오히려 관광이나 데이트 등 가벼운 마음으로 미술관 구경을 시작한다면, 거기에 약간의 호기심만 더해주어도 더할 나위 없이 좋은 시작이 될 수 있다.

그렇다고 해서 미술품을 대충 감상해도 괜찮다는 얘기는 아니다. 미술관이란 가까이하면 할수록 재미있고 매력적인 공간인 만큼 과도한 부담을 갖지 말고 미술관을 향해 첫 발걸

음을 내딛길 바란다는 말을 하고 싶은 것이다. 관심과 호기심으로 일단 시작한 다음 감상의 시간이 쌓여가다 보면 더 깊이 있게 알고 싶어지게 마련이다. 그렇게 미술품에 관한 정보들을 접하다 보면 드디어 전시를 200% 즐기는 수준에 이를 수 있다.

전시 흐름 이해하기

앞서 좋은 미술 전시의 기준과 자신의 취향, 이를 발견하는 노하우를 확인하며 전시를 경험하기 위한 기본 준비를 마쳤다면, 이제 전시장에 방문해 직접 미술품을 감상하며 그 경험을 증폭시킬 방법에 대해 이야기해보자. 이미 우리는 전시 포스터와 외부에 공개된 홍보 정보를 통해 방문 예정인 전시가 개인전인지 단체전인지, 동양화 전시인지 서양화 전시인지, 혹은 어떤 느낌의 작품들을 볼 수 있는지 등 기본적인 정보들을 확인하고 미술관을 찾을 수 있게 되었다. 다만 막상 미술관에 방문해보면 작품을 배치하고 선보이는 방식에 따라 이를 즐기고 이해하는 방법이 달라질 수 있음을 깨닫게 된다. 그래서 지금부터 연대기, 주제, 재료, 기법, 자료의 다섯 가지

기획 분류에 어떤 차이가 있는지, 그리고 어떻게 전시를 감상하면 될지 알아보는 시간을 갖도록 하겠다.

　　미술이 낯선 이들에게 가장 쉽고 효율적으로 작품을 선보일 수 있는 기획 방식이 '연대기' 방식의 전시 구성이다. 단체전의 경우 연대순으로 구성하면 역사의 흐름에 따라 작품을 감상할 수 있기에 미술사의 변천을 한눈에 쉽게 이해할 수 있으며, 개인전에서 연대순으로 작품을 배치할 시 예술가의 인생 굴곡에 공감하며 작품을 감상할 수 있다. 만약 빈센트 반 고흐의 작품을 연대기식으로 기획하여 전시한다면 네덜란드 출신의 화가인 반 고흐가 영국, 벨기에를 거쳐 어쩌다 프랑스 오베르쉬르우아즈에서 생을 마감하게 되었는지 한 편의 영화나 위인전을 읽듯 전시를 감상할 수 있을 것이다. 그래서 가벼운 마음으로 전시장에 방문하는 관람객이 선택하기에 가장 좋은 구성이 연대기에 따른 기획이라고 할 수 있다.

　　연대기 방식에서 나아가 디테일을 더한 구성이 '주제'에 의한 전시 구성이다. 종교화, 역사화, 풍속화, 인물화, 정물화 등 그려진 대상, 즉 주제별로 전시를 구성하면 단체전이나 장

↑ 연대기식 작품 배치 예시
↓ 주제별 작품 배치 예시

르가 뒤섞인 전시에서 같은 대상을 예술가에 따라 얼마나 다르게 바라보고 표현하는지 확인할 수 있고, 개인전에서는 동일 주제에 대한 예술가의 연구와 변화 과정 등을 목격할 수 있다. 예를 들어, 클로드 모네의 작품들을 전시한다고 가정했을 때, 좁게는 수련, 건초더미, 루앙 대성당 등의 주제로, 넓게는 인물, 도시, 자연 등의 주제로 묶어서 작품들을 배치하면 주제별로 작품들을 깊이 있게 비교, 감상함으로써 모네의 예술 세계를 더욱 잘 이해하는 기회를 얻을 수 있다.

앞선 경험들을 통해 좀 더 깊이 있게 미술관을 즐겨보고 싶어졌다면, '재료'의 특성을 살려 기획된 전시를 관람해보는 것도 좋다. 20세기 이전 미술을 다루는 전시에서 재료를 기획의 중심에 둔다면 유화, 수채화, 대리석 조각, 청동 조각, 판화, 드로잉 등 물질 매체를 기반으로 구성하는 경우가 많고, 21세기 이후 미술을 소개하는 전시에선 영상, 설치, 개념, 체험, 참여 등 비물질적 매체를 기반으로 구성하는 경우가 많다. (물론 21세기 이후 미술을 소개하는 전시에서 아크릴, 에나멜, 스프레이 등 물질 매체를 중심으로 하는 경우도 많다.) 만약 파블로 피카소처럼 다양한 재료 실험을 하며 수만 점의 작품을 남긴 대

ⓐ 재료별 작품 배치 예시
ⓑ 기법별 작품 배치 예시

가의 전시를 구성한다면, 피카소가 유화로 선보이는 색과 형태의 과감함이 판화로 옮겨졌을 때는 어떤 매력을 갖는지, 이를 조각이나 도예로 해석했을 때는 어떻게 달라지는지, 콜라주, 오브제 등 다양한 매체 조합을 통한 실험에서는 어떤 느낌이 있는지 다채롭게 감상할 수 있는 기획을 선보일 수 있다. 이러한 전시에서 재료에 대한 안목을 쌓게 되면, 예술가의 연구와 그 가치에 대해 훨씬 심도 있는 관점을 가질 수 있을 것이다.

'기법' 중심의 구성은 '재료' 중심 전시의 상위 버전이라고 할 수 있다. 그래서 기법을 중심으로 기획된 전시는 아무래도 좀 더 높은 안목을 갖고자 하는 관람객에게 적합하다. 같은 유화를 재료로 그림을 그려도 르네상스 시대의 유화와 인상파 시대의 유화, 요즘의 유화가 얼마나 다른 표현 기법을 사용하는지, 같은 추상 회화를 그리더라도 바실리 칸딘스키와 피에트 몬드리안의 기법이 얼마나 다른지, 좀 더 가깝게는 앤디 워홀과 로이 리히텐슈타인이 닮아 보이는 팝아트 작품을 얼마나 다른 기법으로 제작하고 있는지 등 각각의 시대, 사조, 예술가가 같음 안에서 다름을 찾아가는 과정과 기법의 차이 등

을 직접 느껴봄으로써 깊이 있는 애호가가 되기 위한 경험치를 획득할 수 있다.

　　마지막으로 '자료'에 의한 전시 구성은 감상의 질보다 정보와 경험의 질을 중시하는 형태라고 할 수 있겠다. 기록물이나 스케치, 다큐멘터리나 영상 그리고 복제물을 활용한 이런 전시는 정보에 의해 언어적으로 작가의 가치를 이해하거

자료별 작품 배치 예시

나, 영상 및 체험을 통해 원작에 대한 감상이 아닌 복제물에 의한 경험을 제공하기도 한다. 아무래도 전시되는 전시품 자체로 만족과 감동을 주기는 쉽지 않기에 기획자의 역량에 의해 결과물의 질적 차이가 클 수 있으며, 잘 기획된 자료 기반의 전시는 차후 원작들을 볼 기회가 생겼을 때 더 풍부한 감상에 도달할 수 있도록 이끄는 밑거름이 되어줄 수 있으므로 배움을 쌓는 목적으로 방문해볼 것을 추천한다.

좋은 전시,
나쁜 전시
구별하는 방법

도슨트 투어 프로그램의 올바른 활용법

외국어를 습득하는 가장 좋은 방법은 무엇일까? 아마도 해당 언어를 사용하는 국가에서 직접 살아보며 많은 상황을 경험하면서 그 언어를 사용해보는 것이 가장 온전하게 외국어를 습득하는 방법이 될 것이다. 하지만 당장 해외에 나가서 어학연수를 할 수 있는 상황이 아니라면, 외국 드라마나 영화를 시청하며 언어 감각을 익히는 차선을 선택할 수도 있고, 학원을 다니거나 과외를 하면서 외국어를 익힐 수도 있다. 미술도 마찬가지다. 내가 좋아하는 장르의 작품과 관련 전시가 많은 미술관에 직접 방문해서 감상했을 때 빠르게 안목을 높일 수 있다. 다만 한국 예술품이나 예술가를 좋아한다면 국내에서도 직접 만날 수 있는 기회가 많겠지만, 해외의 유물이나

미술품에 관심이 많다면 국내에서 볼 수 있는 전시와 작품만으로는 갈증을 느낄 수밖에 없다. 국내 작품에 비해 해외 작품은 상시로 접할 기회가 적어 작품에 대한 이해도나 안목을 기를 기회가 적기 때문이다. 이러한 갈증을 조금이나마 해소해주는 것이 도슨트이다. 나의 취향에 맞는 좋은 전시를 발견하고 미술관을 찾았음에도 뭔가 충족되지 않는 아쉬움이 느껴진다면 도슨트 서비스에 참여해보길 바란다.

도슨트는 전시에 관한 정보를 전달받아 학습하고, 여기에 자신이 추가로 수집한 정보와 직접 보고 느낀 경험을 더해 전시와 작품을 안내한다. 도슨트 서비스는 아직 전시 감상이 낯선 관람객의 경험과 지식의 빈틈을 채워주고 전시를 감상하는 경험의 질을 높여주는 만큼 초심자들에겐 적은 시간을 투자해 많은 경험치를 얻을 수 있는 방법이다. 앞서 언급했듯이 도슨트 제도의 특성 때문에 국내 미술계에는 아직 전문적인 도슨트 인력보다는 취미나 호기심으로 시작한 비전공 인력이 더 많이 활동하고 있다. 따라서 도슨트 서비스의 질에도 편차가 있다. 누군가는 개인적인 취향과 안목으로 안내에 임할 수 있고, 다른 누군가는 인간사에 집중할 수도 있으며, 혹자

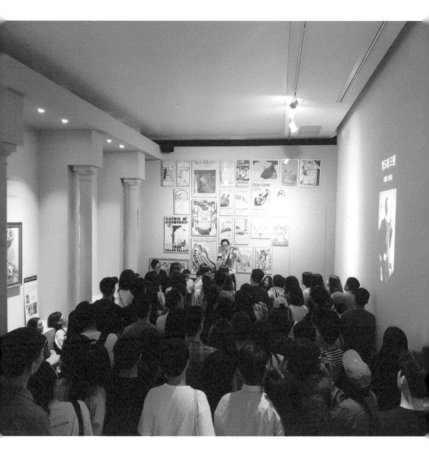

「야수파 걸작전」 도슨트 모습, 2019년 세종문화회관 미술관

는 미술사나 미학 가치와 같은 전문 지식을 바탕으로 도슨트를 진행할지도 모른다. 결국 안내자인 도슨트가 해당 전시 기획과 작품의 가치를 얼마나 이해하였고, 그를 통해 이야기의 방향을 어떻게 설정하는지에 따라 관람객의 경험의 질이 바뀔 수도 있다는 것이다. 그래서 도슨트에 참여할 때도 나름의 노하우가 필요하다.

　　그렇다면 가장 좋은 도슨트 서비스 활용 방법은 무엇일까? 내 경험에 비추어 도슨트 활용 방법을 추천하자면, 우선 시간을 투자해서 전시를 관람하며 현재 나의 취향과 안목, 지식에 맞춰 최대한 오래 나만의 감상과 느낌을 갖는 시간을 가져보길 바란다. 이후 그 감상의 경험이 충분히 만족스러웠다면, 굳이 도슨트에 참여하지 않고 나만의 해석을 갖는 것이 가장 이상적인 미술관 방문의 모습이라고 생각한다. 하지만 시간을 투자해서 작품들을 감상해봤음에도 이해가 안 되거나 아쉬움 혹은 해소되지 않는 궁금증이 있다면, 그때 도슨트 운영 시간을 체크하여 참여해보자. 도슨트에 참여해 내가 느꼈던 것과 비교해가며 안내자인 도슨트가 전달하는 정보 및 의견이 공감되는지 들어보길 바란다. 도슨트의 언변에 현혹

돼 막연히 이를 수용하기보단 비평적 관점을 갖고 고민함으로써 자신만의 감상과 해석을 확장해보는 것이 전시 감상의 질을 높이고 올바른 안목을 갖게 되는 데 도움이 된다. 도슨트 투어의 장점을 극대화하여 미술관을 경험하고 싶다면, 꼭 이 순서를 지켜보길 권장한다.

　　만약 이 순서를 바꿔서, 전시와 작품 감상에 앞서 도슨트를 먼저 듣는 것이 버릇이 되면, 마치 수학 문제집을 풀 때 해답 풀이를 먼저 보고 이해하는 게 버릇이 되어 스스로 푸는 방법을 습득하지 못하게 되는 것과 비슷한 상황이 된다. 타인의 언어와 관점에 기대어 미술을 마주하는 안 좋은 습관이 배어버릴 수 있다는 말이다. 만약 혼자 오랜 시간 집중해 감상하다 예정된 도슨트 운영 시간을 놓쳤다면, 미술관에 준비되어 있는 오디오 가이드나 아트 숍에서 확인 가능한 도록, 전문가들의 전시 리뷰나 비평 등을 활용할 수도 있다. 기회가 닿으면 도슨트를 비롯한 부가 서비스를 활용하되 일단은 혼자서 감상하는 시간을 먼저 가진 후에 도슨트 참여 및 부가 서비스 이용 여부를 판단하길 바란다.

　　도슨트를 잘 활용하면 전시 경험의 질을 높일 수 있지만,

도슨트 투어 참여는 전시 감상에 있어 보조적인 선택 사항일 뿐 전시 방문의 목적이나 기준이 되어서는 안 된다. 이런 점을 명확히 인지하였을 때 온전하게 전시를 즐길 수 있다.

전시 연계 프로그램을 통한 경험 확장

　　문화생활로 가볍게 미술관에 방문하는 입장에선 좋은 작품을 감상하는 것만으로도 충분히 만족스러운 경험을 할 수 있다. 하지만 방문하는 횟수와 머무르는 시간이 늘어갈수록 미술에 대한 호기심 역시 늘어갈 수밖에 없고, 더 깊이 있는 경험을 하기 위한 방법들을 찾게 된다. 이런 미술 애호가들을 위해 미술관이나 전시 기획사 측에서는 다양한 서비스들을 제공하는데, 이를 크게 오픈 프로그램, 프라이빗 프로그램으로 나눠서 소개해보겠다.

　　우선 오픈 프로그램은 미술관에 방문하면 누구나 예약 없이 참여 가능한 프로그램이다. 앞서 소개한 도슨트도 공지된 시간에 진행되는 정규 도슨트는 제한 없이 자유롭게 참여

가능하다. 근래에는 전시 홍보를 위해 개막식 행사나 오디오 가이드 서비스를 무료로 오픈해 운영하는 사례들도 종종 보인다. 그 외에도 체험 행사나 포토 존 등 관람객을 위해 별도의 예약 없이 참여 가능한 다양한 프로그램이 준비되어 있다.

프라이빗 프로그램은 사전 예약이나 초대, 유료 신청으로 참여 가능한 프로그램이다. 대표적으로 작가와의 대화나 감독과의 대화에 참여해 제작자나 기획자를 직접 만나 외부자로선 확인할 수 없는 세부적인 에피소드 및 의도를 파악할 기회를 얻을 수도 있다. 또 점심시간에 간단한 식사와 함께 전시를 감상하는 프로그램이나 야간에 강연 및 공연 등 특별 행사와 전시 감상을 묶어 직장인을 타깃으로 기획되는 프로그램도 있다. 전시 오픈 전 투자자나 VIP를 위해 진행되는 프리뷰 행사 및 무료로 운영되는 정규 도슨트 외 유료로 신청한 소수 인원을 대상으로 진행되는 예약제 도슨트 서비스도 대표적인 프라이빗 프로그램이다. 예를 들어 2023년 겨울 아자부다이 힐스 갤러리 개관 전시로 진행된 「올라퍼 엘리아슨」전은 전시 자체만 놓고 봤을 때, 1800엔(당시 환율로 약 15,000원)의 입장료에 비해 규모도 작고 그의 대표작을 볼 수 있는 전

시도 아니었다. 하지만 아래층에 따로 준비된 전시 연계 식당과 카페는 환경과 건강을 생각하는 식단과 음료를 개발해 선보이며, 올라퍼 엘리아슨 스튜디오가 표방하는 예술이 단순히 시각적인 경험을 제공하는 것이 아닌 좀 더 폭넓은 경험을 통해 동시대를 사유하게 하는 것임을 증명했다. 올라퍼 엘리아슨은 식당 옆에 준비된 아트 숍에서도 아프리카의 아이들에게 빛을 전하기 위해 진행된 〈작은 태양 프로젝트〉를 소개하며, 태양열 전지판이 설치된 조명을 판매하고 그 수익금을 환원해 아프리카에 조명을 무상 배포하는 공공예술 프로젝트를 선보이기도 했다. 도쿄에서 진행된 그의 전시는 미술품이 설치된 전시장 자체로만 관람했을 때는 아쉬움이 남았지만, 연계 프로그램에 관심을 갖고 참여했을 땐 훨씬 많은 경험과 영감을 얻을 수 있었다.

이처럼 2010년 이후부터 어린이를 위한 키즈 프로그램이나 연인을 위한 야간 프로그램 등 미술관과 가까워지길 원하는 이들을 위해 다양한 기획들이 등장하고 있으니, 좀 더 오랜 시간을 투자해 많은 경험을 얻고 싶다면 방문 전 미술관이나 전시 관련 홈페이지에서 나의 호기심을 채워줄 프로그램이 있는지 확인 후 방문할 것을 권한다.

인생작 만났을 때

디지털 시대의 발전은 메타버스와 더불어 급속도로 성장하는 AI 기술을 통해 현실의 경험을 가상으로 옮겨 제안하며 이제 아날로그 시대의 종말이 도래할 것임을 암시하고 있다. 앞으로 새로운 기술들이 등장하고 발전할수록 현실과 가상 사이 경험의 경계는 흐려지고, 우리의 존재는 현실 세계를 넘어 가상 세계에도 실존하는 변화된 세상을 마주하게 될 것이다. 하지만 개인적으로 현재를 살아가고 있는 우리에겐 아직 현실의 경험을 가상의 경험이 완벽히 대체할 수 없다고 생각한다. 오히려 아날로그가 디지털로 전이되는 과도기에, 직접 경험하고 사유하며 추억하는 것이 얼마나 소중한 일인지 다시금 깨닫고 있다.

미술관 역시 현실을 대체해 온라인상에서 경험하며 즐기는 형태의 기술들을 속속 받아들이고 있고, 그러한 기술들은 하루가 다르게 발전하고 있다. 온라인과 오프라인 모두에서 활동하고 있는 나의 입장에서 볼 때, 디지털 기반의 새로운 미술 감상 방식은 직접 미술품을 육안으로 감상하는 방식을 대체하기에는 아직 어려움이 있다고 생각한다.

그래서 힘들게 미술관을 직접 방문해 깊은 인상을 주는 인생작을 만났다면, 소중한 순간을 추억으로 남기고 싶은 게 당연하다. 그런데 국내외 미술관을 돌아다니다 보면, 각 국가의 문화나 공간의 특성에 따라 사진 촬영이 허용되는 미술관이 있고 그렇지 않은 미술관이 있다. 보통 루브르 박물관, 오르세 미술관, 테이트 모던, 뉴욕현대미술관 등 서구의 대형 미술관들은 전 세계의 많은 관광객이 찾는 만큼 상설 전시실의 경우 사진 촬영이 허용되는 경우가 대다수이다. 다만, 기획 전시나 특별 전시의 경우 작품에 대한 저작권이나 관람 환경을 위해 촬영을 제한하는 경우가 종종 있다. 예를 들어 2023년 영국 런던의 로열 아카데미에서 진행된 마리나 아브라모비치 전시는 전반적인 전시 풍경이나 설치물들은 사진 촬영이 가능하였으나, 지정된 시간에 진행되는 퍼포먼스 작품의 경우

나체로 퍼포먼스가 진행되었기 때문에 행위자들의 초상권이나 작품의 이미지 저작권에 대한 문제가 있어 전시 관계자 외일반 관람객에겐 촬영이 금지되었다.

다른 예로 일본의 미술관들은 저작권에 대한 문제보다관람 환경을 위해 사진 촬영을 금지하거나 일부만 허용하는경우가 많다. 2023년 일본 도쿄의 도쿄도 미술관에서 진행되었던 에곤 쉴레 전시나 2024년 도쿄 국립신미술관에서 진행된 앙리 마티스 전시 등 다수의 기획전은, 저작권이 만료된 화가들의 전시였음에도 전체 전시의 10% 정도의 공간만 사진촬영이 가능하게 하여 원활한 관람 환경이 유지되도록 하였으며, 지바현에 위치한 DIC 가와무라 기념미술관은 많은 관람객이 찾는 공간이 아님에도 사진 촬영과 대화를 자제시켜 고요한 환경에서 온전히 작품만 보게끔 전시를 운영하고 있다.

하지만 현시점에서 바라봤을 때 오히려 절대다수의 미술관과 전시에서 기념사진 촬영을 허용하고 있으며, 특히나국내의 미술관은 인증샷 문화가 전시 관람의 필수 요소로 받아들여지면서 오히려 촬영이 불가능한 공간을 찾는 게 더 어려운 실정이다. 그렇다고 국내의 유행과 흐름이 그러하니 미

클로드 모네의 〈수련〉 앞에서

술관에 방문하면 무조건 인증샷을 찍으라고 이야기하는 건 아니다. 온전히 작품을 감상하고 전시를 이해하고 싶다면, 굳이 인증샷을 남기지 않고 작품을 감상하는 데 더 시간을 들이고 집중하면 도움이 될 것이다. 사진 촬영은, 너무 마음에 드는 작품을 만났는데 마침 사진 촬영이 허용되는 경우에 그 순간을 기억하기 위해 다른 관람객에게 피해가 가지 않는 선에서 해보는 것도 좋다고 생각한다. 이런 작지만 소중한 추억이 미술관 경험의 재미를 배가시켜 다시 미술관에 방문해 좋은 작품을 찾아다닐 자양분이 될 수도 있다. 이는 사진 촬영의 긍정적인 효과라고 본다.

나는 루브르 박물관을 썩 좋아하지 않았었다. 역사적으로 위대한, 그리고 유명한 작품들이 셀 수 없을 만큼 많은 공간이지만, 너무 많은 관람객으로 인해 집중해서 작품을 보기 어려워서다. 인파 속에 파묻혀 감상을 이어가다 보면 흔히 하는 말로 기가 빨린다고나 할까 온전히 좋은 감상 경험을 가질 수 없었다. 다만, 인기작이 몰려 있는 공간을 벗어나 방문객이 많지 않은 전시실을 구석구석 찾아다니며 루브르를 즐기다 보면, 널리 알려진 대가의 작품이 아닌데도 오히려 몰입감 높

은 감상 경험을 제공해주는 작품들을 만날 수도 있다.

내겐 장 레스투Jean Restout의 〈성령강림〉이 그런 작품이었다. 사람이 없는 공간을 찾아 조용히 산책하다가 리슐리외관 한편 아무도 없는 전시실에서 이 작품을 처음 마주했을 때, 고전미술보다는 현대미술을 좋아하는 나였음에도 압도되는 느낌을 받았다. 작품이 제작된 18세기의 사람들이 이 작품을 봤을 땐 없던 신앙심도 생겼을 것 같다는 상상을 할 만큼 탁월한 표현력과 규모를 가진 〈성령강림〉의 아우라를 온전히 느낀

장 레스투의 〈성령강림〉 앞에서

순간이었다. 이 작품과의 만남을 통해 좋은 작품을 제대로 경험하기 위해선 역시 좋은 감상 환경이 보장되어야 한다는 걸 체감할 수 있었기에 나에겐 기억에 남는 순간이었다. 그래서 이 순간을 기억하고 기념하기 위해 촬영을 부탁해 처음 〈성령강림〉을 마주한 순간을 인증샷으로 남겼다.

유튜브, 인스타그램 등 다양한 SNS 매체를 통해 일상과 취향을 공유하는 요즘, 경험을 기록하고 공유하는 행위는 결코 나쁜 것이 아니라고 생각한다. 다만, 경험의 순간이라는 본질보다 인증과 공유라는 보여주기 위한 표면적 행위에 매몰되진 말아야 할 것이다. 그래서 진정한 애호가로서 미술을 즐기고자 한다면 미술관을 찾을 때 균형을 잃지 않아야 한다. 지금부턴 다양한 작품에 대한 비교 감상법을 통해 나만의 인생작을 찾기 위한 준비를 해보자.

김찬용의 인생작,
펠릭스 곤잘레스 토레스의
〈무제, 완벽한 연인〉

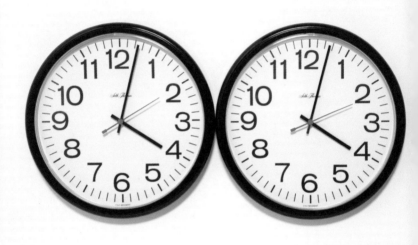

펠릭스 곤잘레스 토레스, 〈무제, 완벽한 연인〉, 1991년

문화예술을 향유하고 즐기는 취미를 가진 사람이라면, 누구나 그 시작의 길을 열어준 혹은 잊지 못할 인생작이 하나쯤 있을 것이다. 참으로 척박했던 도슨트 일을 직업으로 삼아도 될지 고민하며 인생의 변곡에 서 있을 때 내 선택에 가장 큰 영향을 미친 인생 작품이 바로 펠릭스 곤잘레스 토레스Félix González-Torres의 〈무제, 완벽한 연인〉이었다. 사실 이 작품은 내가 서양화를 전공하고 미술계에 상주해온 20여 년 동안 "가장 좋아하는 작품이 무엇인가?"라는 질문을 받을 때마다 변함없이 답변의 주인공으로 선택한 작품으로 기회가 될 때마다 감상을 추천해왔다. 그런데 시계 두 개만 덩그러니 걸려 있는 작품을 막상 보면, 이걸 작품이라고 해도 되는 건지 의문이 들 수도 있다. 그렇다면 나는 왜 이 작품을 극찬하고 추천하는 걸까? 왜 이 작품을 좋아하게 된 걸까?

토레스는 쿠바 태생으로 미국으로 이주해 살아간 이주민이자 동성애자였다. 이른바 사회적 소수자의 소수자였다고 할 수 있다. 그가 미국에 거주한 1980, 1990년대에는 지금에 비해 동성애자에 대한 차별이 극심했는데, 이러한 편견과 문화 검열 속에서도 토레스는 자신의 경험과 이야기를 작품에 담아왔다. 그는 주로 일상에서 쉽게 발견할 수 있는 시계, 거울, 사탕 등 사물들을 설치해 작품을 선보이는데, 〈무제, 완벽한 연인〉도 똑같이 생긴 두 개의 시계가 전시장 벽 높은 곳에 붙어 있는 설치작품이다.

내가 처음 이 작품을 알게 된 것은 20여 년 전 미대에 다닐 때 작가론 수업에서였다. 당시 서양화를 전공하며 나만의 색채를 찾기 위해 고민하고 있었던 입장에서 수업 중 이미지를 통해 처음 마주한 〈무제, 완벽한 연인〉은 너무 낯설었다. '요즘에는 이런 것도 예술이라고 하나? 이러니 미

술계가 그들만의 리그 소리를 듣지.'라는 생각에 쉽게 받아들여지지 않았던 것이다. 하지만 왠지 모를 호기심에 '왜 미술계가 이와 같은 작품을 극찬하고, 토레스는 왜 한 분야의 상징적인 예술가로 극찬받고 있을까?'라는 의문을 끌어안고 대학 도서관에 틀어박혀 당시 국내에 거의 존재하지 않던 토레스 관련 서적과 논문을 뒤져보며 그의 작품 세계를 이해하기 위한 고민의 시간을 보냈다. 그리고 그 끝에서 마주한 펠릭스 곤잘레스 토레스의 예술 세계는 나를 각성시켰다.

토레스는 〈무제, 완벽한 연인〉의 전시 방법에 대한 규정을 글로 남겨놓았는데, 똑같은 모양의 시계 두 개를 구매해, 똑같은 새 건전지를 넣고, 전시되고 있는 도시의 시간에 맞게 두 시계의 초침과 분침, 시침이 함께 움직이게 하여, 일반적으로 작품을 거는 위치보다 좀 더 높은, 시계 거는 위치에 설치해 전시하는 것이 그 내용이다. 사진 속 모습처럼 시각적으로만 감상했을 땐 그저 평범한 시계 두 개일 뿐이다. 하지만 타국에서 이방인이자 사회적 소수자로 차별의 시선을 견디며 살아간 토레스에겐 의지할 수 있는 연인 로스가 있었다. 평생 함께하고 싶었지만 불치병으로 로스를 먼저 떠나보내고 자신 역시 같은 병으로 몇 년 후 세상을 떠나야 했던 토레스의 삶을 이해한 상태에서 작품을 감상하면 그 안에 담긴 메시지를 달리 해석해보게 된다. 같은 모습으로 같은 시간을 공유하는 두 개의 시계는 언뜻 함께 영원히 같은 시간을 살아갈 꿈꾸는 아름다운 연인의 모습을 은유하는 듯하지만, 처음에는 완벽하게 같은 시간을 살아가는 듯 보였던 두 시계가 안타깝게도 기계의 오차에 의해 몇 달 후부터는 초, 분, 시가 어긋나기 시작함을 목격하게 되고, 더 오랜 시간이 지나면 하나의 시계가

먼저 멈추고 남아 있는 시계가 남은 자신의 시간을 살다가 다른 시간에 멈춰버린 모습을 마주하게 된다. 더불어 일반적으로 작품이 걸리는 높이가 아닌, 보다 높은 위치에 설치된 이 작품은 사회적 배제 속에 살아야 했던 토레스와 그의 연인 로스의 삶을 은유하는 듯 느껴지기도 한다.

정작 토레스 본인은 작품을 어떠한 선입견도 없이 열린 상상력과 개인의 감상으로 즐기길 원했기에 제목을 '무제'로 하고 부제인 '완벽한 연인'을 통해 감상자들이 스스로 해석하며 감상하도록 설정해두었다. 이 작품을 이해하기 위해 공부하고 그를 추적하는 과정에서 나는 나만의 감상과 해석에 도달했고, 2012년 서울의 삼성 플라토 미술관에서 그의 회고전이 열린다는 소식을 들었을 때 최대한 오래 그의 작품 곁에 머물고 싶다는 생각으로 재능 기부를 신청했다. 서적 속 도판으로만 봤던 그의 작품을 직접 마주했던 그 순간 나는 전율에 휩싸였고, 전시 기간 동안 나는 관람객들에게 〈무제, 완벽한 연인〉을 안내했다. 이 경험을 통해 현대미술은 단순히 시각적인 즐거움으로만 완성되는 것이 아니라 개념적 자극을 통해 눈이 아닌 머리가 즐거워지는 것임을 깨달았고, 내 각성의 경험을 더 많은 이들과 나누고 싶다는 바람에 붓을 꺾고 도슨트라는 일을 직업으로 선택하게 되었다.

미술을 좋아하게 되어 다양한 미술관을 찾다 보면, 누구에게나 자신의 인생에 각인될 만한 작품을 만나는 순간이 찾아온다. 이 이야기의 여정을 함께하고 있는 독자들도 그런 경이로운 순간을 만날 수 있다. 그런 순간이 찾아오면 무심히 스쳐 지나가거나 망각해버리지 말고 그 경험을 미술을 통해 삶에 대해 사유하고 깨달을 수 있는 계기로 만들어보길 바란다.

Section 3.

작품별

감상법

순수한 색은 그 자체로
보는 이의 감정을 불러일으킨다.

| 앙리 마티스 |

구상과 추상, 회화와 조각, 원본과 복제 그리고 개념

미술, 음악, 문학, 연극 등 문화예술에도 다양한 장르가 존재하듯, 미술관에서 만날 수 있는 미술 작품들도 세부적으로 분류했을 때 주제, 기법, 재료, 형태 등에 따라 다양한 모습을 하고 있다. 취미로 시작해 다양한 미술 작품을 감상하며 즐기다 보면 그중에서 나의 시선을 붙잡는 것들이 분명 있을 것이다. 음악 애호가를 예로 들면, 클래식, 뉴에이지, 발라드, R&B, 힙합 등 여러 음악 장르 가운데 좋아하는 장르가 있을 것이다. 그중에서 클래식을 좋아한다면 모차르트, 베토벤, 드뷔시, 쇤베르크 등 어떤 음악가를 좋아하는지, 또 베토벤을 좋아한다면 어떤 곡을 좋아하는지, 어떤 연주자를 좋아하는지, 어떤 악기를 중심으로 연주된 곡을 좋아하는지 등 관심이 깊

어지는 만큼 취향도 점점 더 세분화되고 명확해진다.

　　미술도 마찬가지이다. 알아볼 수 있는 것을 그리는 구상과 알아보기 힘든 것을 그리는 추상, 그중 구상이 좋다면 인물을 그리는 것, 풍경을 그리는 것, 실제 사건을 묘사하는 것 등 다양한 구상의 대상 중 나를 만족하게 하는 주제가 각각 다를 것이다. 나를 만족하게 하는 주제에 대해서도, 회화로 그려진 것, 조각으로 제작된 것, 의미나 개념을 통해 무형으로 상징화한 것 등 다양한 제작 방식과 표현 기법에 따라 마음을 사로잡는 작품이 서로 다를 수 있다. 또한 관람 목적에 따라 작품이 단 하나뿐인 오리지널로 제작된 작품을 전시하고 있는지, 여러 개의 에디션으로 제작된 복제물을 전시하고 있는지도 감상 경험에 영향을 미칠 수 있기에 이 차이를 내 눈이 인지하고 이해한다는 건 미술관에서 작품을 더 알차게 즐기는 데 있어 중요한 요소가 될 수밖에 없다. 이번 장에서는 장르와 재료, 표현에 따른 미술의 다양한 면면을 만나보며 나의 취향을 발견하고 안목을 높이는 시간을 가져보겠다.

알고 보면 더 감동하는 인물화

인물화는 크게 두 종류로 나눌 수 있다. 타인을 그린 것과 자신을 그린 것, 즉 초상화와 자화상이다. 아마도 르네상스 시대의 천재 레오나르도 다빈치Leonardo da Vinci의 〈모나리자〉는 인류 역사상 가장 유명한 초상화라고 할 수 있을 것이다.

모나리자는 1550년 조르조 바사리가 집필한 《미술가 열전》에 다빈치가 활동했던 15세기 피렌체의 거상 프란체스코 델 조콘다의 부인 리자 델 조콘다를 그린 초상화로 기록되어 있다. 하여 모나리자의 모나monna는 부인을 의미하고 리자Lisa는 그녀의 이름을 의미하기 때문에 작품 제목인 모나리자는 리자 부인이라는 뜻이며, 프랑스에서는 모나리자라는 표기 대신 조콘다의 부인이라는 의미의 라 조콩드La Joconde로 표기

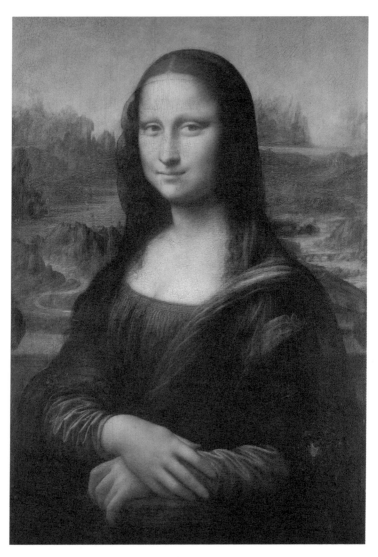

레오나르도 다빈치, 〈모나리자〉, 1503~1506년

하여 지칭하고 있다. 이 작품은 르네상스 시대의 미술 기법을 가장 완벽하게 구현한 작품 중 하나로 손에 꼽히는데, 감상자를 바라보는 그림 속 인물의 오묘하고 은은한 눈빛과 옅은 미소, 곱게 모으고 있는 두 손, 저 멀리 보이는 계곡의 거리감까지 오랜 시간 감상할수록 마치 잘 찍은 사진이라도 보고 있는 듯 섬세하게 하나하나 계산하며 그린 다빈치의 흔적을 찾아낼 수 있어 감탄하게 된다. 실제로 다빈치는 좀 더 사실감 넘치는 작품을 그려내기 위해 중세 시대가 끝나고 르네상스 시대에 접어들며 확산되기 시작한 선원근법부터 자신이 확립한 공기원근법sfumato까지 작품에 사용하였다. 참고로 선원근법은 주제에서 배경까지의 거리감을 극대화하기 위해 소실점을 향해 각각 대상의 형태가 점점 작아지게 그리는 기법이며, 공기원근법은 색을 기반으로 관찰자 혹은 감상자의 눈에서 가까운 것일수록 선명하게 그리고 멀어질수록 뿌옇게 그려서 깊이감을 극대화하는 기법이다. 작품을 유심히 관찰해보면 〈모나리자〉는 우리의 눈에서 가장 가까운 눈, 코, 입, 손이 가장 선명하게 그려졌고, 귀와 목부터 옅어지기 시작한 색은 배경으로 갈수록 선명도를 잃어가게 그려졌다. 이 때문에 대상이 실제 3차원 세계에 존재하는 듯 더 실감나게 느껴진다.

하지만 미술 작품을 이야기하는 데 있어 섬세함이 곧 실재감을 의미하는 것은 아니다. 르네상스 이후에 등장한 바로크 시대의 화가 렘브란트 판 레인Rembrandt van Rijn은 판화와 드로잉을 포함하면 90여 점의 자화상을 그린 것으로 알려져 있을 만큼 자신의 모습을 많이 그린 화가로 유명한데, 유년기부터 말년까지 지속적으로 스스로를 관찰하며 한 인간의 희로애락을 화폭 안에 담아냈다. 렘브란트의 삶은 실로 기구했다. 이른 나이에 크게 성공했지만 결혼 후 자녀들과 부인의 죽음을 겪었고 경제적 몰락 속에서 노년을 맞이하며 롤러코스터 같은 삶을 살았다. 그의 인생은 평생토록 그려온 자화상 속에 고스란히 담겨 있다.

오른쪽 페이지의 자화상은 그가 세상을 떠난 1669년에 완성된 것으로 세상 풍파를 다 겪은 위대한 대가의 초탈한 눈빛을 마주할 수 있는 작품이다. 멀리서 보면 어둠 속에서 반짝이는 빛을 받은 화가의 모습이 생동감 넘치게 그려져 있다는 느낌을 받을 것이다. 그런데 가까이 다가가서 유심히 보면 볼수록 앞서 만나본 〈모나리자〉에 비해 미완성처럼 보일 수 있는 요소들이 하나둘 눈에 띄기 시작하는데, 〈모나리자〉의 경우 형태 하나하나를 섬세하게 정리하면서 그린 것과 달리 렘

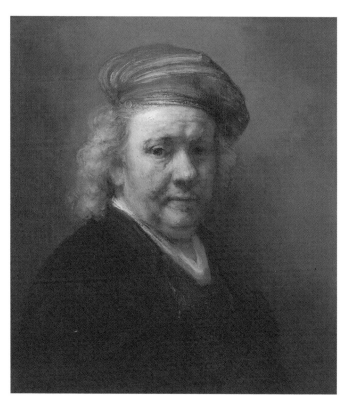

렘브란트 판 레인, 〈자화상〉, 1669년

브란트는 감각적인 붓 터치들로 느낌을 잡아내는 표현을 사용했기 때문이다. 사실 이러한 렘브란트의 탁월한 빛 표현은 '렘브란트 라이팅'이란 용어로 불리며 현대 사진 및 영상 촬영에도 많이 사용되는 기법으로 자리 잡았다. 이는 인물의 정면 상단 45° 각도에서 빛이 들어오면 얼굴의 반은 밝음, 나머지 반은 어둠이 되고, 어두운 면에 포함된 눈 밑에 삼각형 모양으로 빛이 스며들며 얼굴의 굴곡이 더 극적으로 보이는 표현 효과를 말한다. 렘브란트는 평생을 연마한 자신의 기법을 통해 몰락 후 삶의 끝자락에 선 한 인간의 영혼을 〈자화상〉에 담아냈고, 이는 작품 앞에 선 많은 이들에게 몰입도 높은 감동을 선사한다.

물론 다빈치와 렘브란트 모두 각 시대를 대표하는 거장들이기에 누구의 작품이 더 위대하고 누구의 기법이 더 훌륭하다는 평가를 내리는 건 각자의 의견일 뿐 무의미한 논쟁이 될 것이다. 다만, 상대적으로 비교해봤을 때, 다빈치의 〈모나리자〉는 외적인 요소를 더 정확히 묘사한 느낌이라면, 렘브란트의 〈자화상〉은 내적인 요인을 더 깊게 담아낸 느낌이다. 거친 붓 터치와 극적인 효과로 섬세함을 덜어냈지만, 덜어냄으로써 더 본질적인 의미의 실재감에 도달했다는 것이 렘브란

트의 표현력이 갖는 위대함이라고 할 수 있겠다. 그리고 위대한 렘브란트가 완성한 표현의 특성을 더 드라마틱하게 계승한 화가가 그 유명한 빈센트 반 고흐이다.

〈모나리자〉가 전 세계에서 가장 유명한 초상화라면, 반 고흐는 전 세계에서 가장 인기 있는 화가로 거론될 만큼 미술 애호가들에게 큰 사랑을 받고 있는 예술가이다. 반 고흐는 어떻게 인류 역사에 이름을 남긴 수만 명의 대가들 사이에서 특별한 존재감을 뿜어낼 수 있었을까? 아마도 그가 대중적 인기를 얻게 된 결정적 계기는 그가 동생 테오와 주고받은 수많은 편지 기록이 두 형제 사후에 테오의 아내였던 요한나 봉어에 의해 책으로 출간된 덕분이 아닐까 싶다. 아마도 이 책을 통해 많은 이들이 서른일곱 살에 요절한 반 고흐라는 위대한 화가의 삶을 온전히 이해할 수 있게 된 것이 그의 인기에 큰 영향을 미쳤을 것으로 생각된다. 반 고흐는 그가 살아간 삶의 궤적을 이해한 상태에서 작품을 마주했을 때 느끼는 공감력이 굉장히 큰 예술 세계를 구축했고, 우리는 그 드라마를 잘 알고 있기 때문에 더 큰 공감을 할 수 있게 되었다는 것이다.

반 고흐는 짧은 삶을 살았음에도 렘브란트처럼 많은 자

화상을 남겼다. 그중 말년에 제작한 〈자화상〉을 보면, 앞서 만나본 인물화들과는 확연히 다른 느낌을 준다. 냉정하게 비교했을 때, 다빈치나 렘브란트의 작품에 비해 실재감이나 사실성은 현저히 떨어져 보일 수 있다. 하지만 막연히 기술적인 측면에서가 아니라 반 고흐의 삶을 이해하고 바라보면 작품에 대한 감상이 달라진다. 함께 새로운 미술을 만들어나가길 꿈꾼 폴 고갱과 충돌하여 자신의 귀를 절단한 후 정신병원에 들어갔다가 다시금 화가로서 꿈을 펼치겠다는 의지를 담아 동생 테오에게 보낸 자화상임을 알고 감상해보면, 정확한 비례나 형태, 자연스러운 피부결 표현이나 사실적인 빛의 효과가 없어도 그 순간 반 고흐가 느끼고 이야기하고자 한 감정 그 자체를 깊게 공감하게 될 것이다.

 물론 단순히 그의 인생 스토리가 극적이란 이유로만 공감이 형성되는 것은 아니다. 감상자들이 자신의 작품 자체에서 시각적 아름다움을 느끼지 못한 채 인생 스토리에만 취해 공감한다면, 반 고흐 입장에서는 슬플지도 모를 일이다. 반 고흐가 거친 붓 터치를 통해 휘몰아치게 표현한 색감들이, 물감을 두껍고 꾸덕꾸덕하게 쌓아 올리는 특유의 임파스토impasto 기법과 어우러지며 기구했던 그의 삶과 일치되는 측면을 가

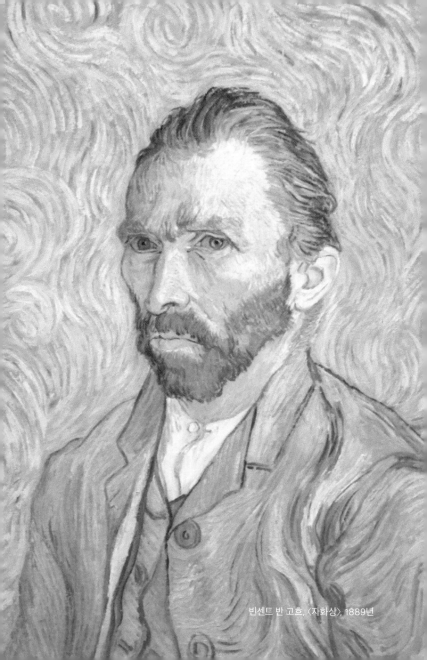

빈센트 반 고흐, 〈자화상〉, 1889년

졌고, 특히나 말년에 선보인 이 〈자화상〉은 사연과 기법이 완벽하게 조화된 결과물이었기에 우리에게 더 큰 시각적, 감각적 그리고 감정적 자극을 주며 공감을 이끌어내고 있는 것이다. 결국 반 고흐의 위대함은 묘사가 아닌 표현에 있고, 반 고흐가 쏘아 올린 공을 기점으로, 보이는 것을 정확히 그리기보단 느끼는 것을 표현하려는 화가들이 미술계 중심에 서는 시대가 도래하였기에 그는 단순히 인기 많은 화가를 넘어 한 시대를 상징하는 화가가 될 수 있었다.

　　정리하자면, 다빈치가 정확한 관찰로 사실성을 연구하였고, 렘브란트가 감각적인 터치와 빛의 표현으로 영혼을 불어넣었다면, 반 고흐는 탁월한 색감과 강렬한 붓 터치로 자신이 경험한 감정적 경험을 내밀하게 전달했다고 할 수 있겠다. 이처럼 시대가 변화하면 인간을 표현하는 방식도 달라진다. 현대에 가까워질수록 인물화를 선보임에 있어 형상적으로 인물임을 인지할 수 없는 추상적 표현을 중심에 두거나, 사물이나 의미 그 자체로 인간을 표현하는 형태까지 등장했기에 우리가 사는 시대의 인물화는 선을 넘어도 한참 넘은 모습으로 표현의 자유를 만끽하고 있다고 할 수 있다.

종교·역사화를 남긴 제각각의 이유

한 인간의 모습이 다채롭게 표현될 수 있는 것처럼, 시대에 따라 작품 속에서 묘사되는 삶의 모습 또한 달라질 수밖에 없다. 동굴벽화 시대와 중세 시대, 산업혁명 시대와 양차 세계대전의 시대를 살아간 사람이 각자 다른 경험을 갖고 있을 수밖에 없는 것처럼 인간은 자신에게 주어진 시대만을 살아간다. 지금부터 인물이 그려져 있긴 해도, 앞서 만나본 초상화나 자화상처럼 한 명의 인물에게 집중하는 것이 아니라 다수의 인간이 만들어내는 드라마에 초점을 맞춘 종교화와 역사화를 통해 인간이 자신의 시대를 기록해온 방식을 비교해보려 한다.

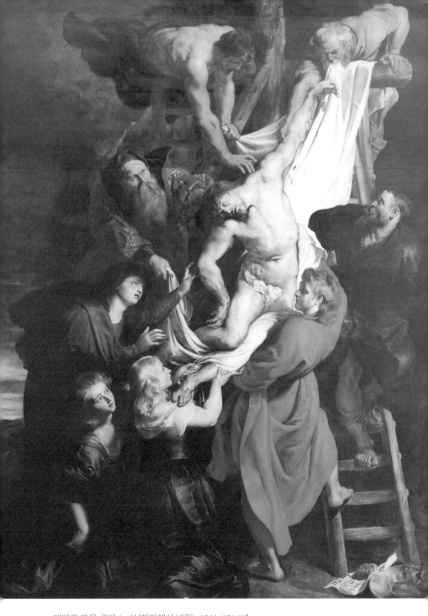

페테르 파울 루벤스, 〈십자가에서 내림〉, 1611~1614년

우선, 렘브란트와 함께 바로크 시대를 대표하는 화가 페테르 파울 루벤스Peter Paul Rubens의 〈십자가에서 내림〉을 감상해보자. 과거 〈플란다스의 개〉라는 애니메이션을 기억하는 세대라면, 주인공인 네로가 강아지 파트라슈와 함께 세상을 떠나기 전 마지막으로 마주하는 그림이 이 작품임을 알고 있을 것이다. 벨기에 앤트워프 성모 마리아 대성당에 설치할 목적으로 루벤스가 의뢰받아 제작한 이 그림은 《요한복음》에서 언급된 예수 그리스도의 마지막 수난과 죽음을 담은 십자가의 길 제13처 '예수님의 시신을 십자가에서 내림'을 표현하고 있다. 중앙에는 생명력을 잃고 늘어진 예수의 시신을 받치고 있는 사도 요한이 붉은 옷을 입은 모습으로 등장하고, 좌측 중앙에는 푸른 옷을 입은 성모 마리아가 끌어내려지는 예수를 바라보며 슬퍼하는 모습으로 그려져 있으며, 성모 마리아의 아래로는 참회를 통해 죄를 사한 막달라 마리아가 예수의 발을 받치며 등장한다.

바로크 예술의 특성 중 하나인 명암법chiaroscuro을 이용해 밝음과 어둠의 대비를 극대화한 루벤스의 〈십자가에서 내림〉은 4m가 넘는 거대한 그림이 성당 벽면 높은 곳에 붙어 있어, 마치 한 편의 연극 속 하이라이트를 마주한 듯 강렬한 경

험을 선사한다. 이는 중세 시대의 종교화가 보이지 않는 영적 존재를 표현하기 위해 실재감이 배제된 성상화icon를 통해 성경의 이야기를 전달하는 교육적 수단으로 그림을 활용했던 것과 달리, 르네상스 시대를 거쳐 바로크 시대에 접어들며 신이 아닌 인간 중심의 사상이 확립되자 작품 속 대상들에게도 사실성이 부여된 것이다. 이런 사실적 표현을 통해 예수 그리스도가 선보인 기적이 환상 속의 일이 아니라 실재한 것임을 작품을 마주한 당대의 많은 이들에게 설파하며 더 깊은 신앙심을 가질 수 있도록 이끌었다.

반면, 19세기 신고전주의의 상징인 자크루이 다비드 Jacques-Louis David의 〈나폴레옹 1세의 대관식〉은 프랑스 시민혁명의 시대를 넘어 종교를 초월한 절대 권력을 갖게 된 나폴레옹 1세의 권위를 보여주기 위해 그려진 역사화이다. 그림 속에서 묘사된 장면은 실제로 1804년 파리 노트르담 대성당에서 거행된 대관식의 모습을 의뢰인인 나폴레옹 1세의 입맛에 맞게 각색한 것이다. 최초에 이 작품은, 당시 무소불위의 권력을 갖게 된 나폴레옹이 스스로 왕관을 쓰고 있는 모습으로 그려질 계획이었으나, 대관식을 축복하기 위해 로마에서 온 교

황 비오 7세 측의 항의로 현재의 모습으로 그려졌다고 한다. 하지만 수정된 현재의 완성본에서도 나폴레옹은 교황에게 왕관을 수여받지 않는다. 나폴레옹은 이미 왕관을 쓴 채로 조세핀 왕비에게 왕관을 씌워주고 있는 모습으로 그려졌으며, 교황 비오 7세는 나폴레옹의 바로 뒤에 앉아 힘없는 얼굴로 한 손을 들어 축복해주는 모습으로 묘사되어 있다.

　　18세기 후반부터 고대 그리스·로마, 즉 고전의 부활을 꿈꾸며 역사에 등장한 신고전주의 미술은 정확한 비례와 형태, 엄격하고 균형 잡힌 구도를 표방하였기에 신고전주의의 대표작 격인 〈나폴레옹 1세의 대관식〉에서도 그 특성들을 만나볼 수 있다. 마치 다빈치의 그림처럼 하나하나 완벽하게 마무리한 윤곽선과 수직, 수평 및 30˚, 45˚, 90˚와 같은 특수각으로 구성된 구도는 마치 찰나의 순간이 멈춰 고정된 것처럼 정적인 모습으로 감상자에게 압도감을 선사한다. 〈나폴레옹 1세의 대관식〉은 미술사상 가장 권력 지향적이었던 화가 중 한 명으로 손에 꼽히는 다비드가 나폴레옹의 신임을 유지하기 위해 재능을 갈아 넣어 황제의 위대함을 세상에 선포한 작품이었다. 그래서인지 그림의 중앙 뒤쪽 배경부에는 현장에서 이를 관찰하며 그리고 있었던 자신의 모습 또한 그려 넣어 나폴

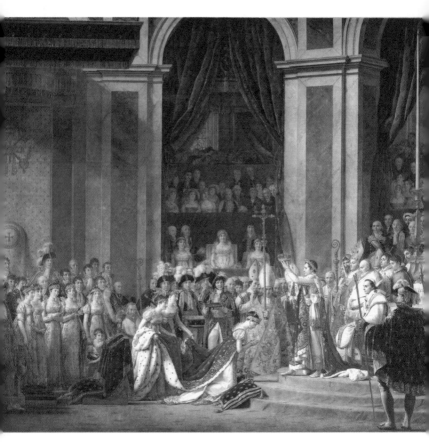

자크루이 다비드, 〈나폴레옹 1세의 대관식〉, 1805~1807년

레옹의 궁정화가였던 자신의 위치를 스스로 인증하고 있다. 주제에 있어서도, 표현에 있어서도 그리고 작품을 그리는 의지마저도 권력과 연관되어 있는 이 작품은 앞에 서는 것만으로도 압도되는 거대한 규모로 제작돼 권력의 중심이 종교에서 세속의 권력인 황제에게로 이동했음을 가장 사실적으로 증명하는 역사화로서 미술사에 남게 되었다.

그럼 종교화나 역사화는 항상 당대 기득권자에게 영합하는 권력 지향적 그림만을 그려왔을까? 꼭 그렇지만은 않다. 20세기 미술계 최고의 천재로 일컬어지는 파블로 피카소Pablo Picasso의 〈게르니카〉를 보자. 솔직히 미술에 큰 관심이 없는 이가 봤을 땐, '이게 잘 그린 거 맞아? 왜 그렇게 피카소를 대단하다고 칭송하는 거야?' 하는 생각이 들 수 있다. 도대체 피카소의 〈게르니카〉는 왜 역사상 가장 위대한 반전화 중 하나로 손꼽힐까?

〈게르니카〉는 스페인의 독재자 프랑코가 독일 나치와 담합하여 1937년 4월 26일 게르니카라는 스페인의 작은 마을을 폭격, 수백 명이 넘는 민간인이 죽음을 맞이해야 했던 역사적 비극을 담고 있다. 당시 프랑스 파리에 머무르고 있었던

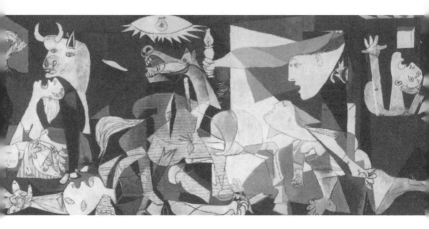

파블로 피카소, 〈게르니카〉, 1937년

스페인 출신의 예술가 피카소는 이를 방관할 수 없었고, 같은 해 파리에서 진행된 만국박람회에 이 참상을 알리기 위해 2개월 만에 350×776cm에 달하는 거대한 캔버스에 〈게르니카〉를 그렸다. 작품을 유심히 보면 앞서 만나본 〈나폴레옹 1세의 대관식〉과 달리 전혀 사실적으로 그려져 있지 않다. 심지어 색감마저 검정과 회색의 무채색으로만 구성되어 있다. 일반적인 관점에서는 전쟁의 참상을 알리려면 죽거나 다친 사람의 모습을 적색이나 강한 원색을 활용하여 더 강렬하고 사실적으로 그리는 게 효과적이라고 생각할 수 있다. 하지만 피카소

는 오히려 흑백사진처럼 담담한 무채색 톤으로 상황을 묘사하였는데, 차근차근 뜯어보면 아비규환이었던 당시의 처절한 상황이 절절하게 와닿는 표현들을 발견할 수 있다. 작품을 자세히 보면, 왼쪽 상단에서 번쩍 하는 효과와 함께 섬광과 같은 폭발이 시작되자 인간과 동물 할 것 없이 사지가 절단된 채 절규하고 있는 모습이 묘사되어 있다. 또한 살아 있는 자와 망자가 뒤섞인 듯 유령처럼 그려져 있는 작품 속 군상은 앞, 옆, 뒤를 한 화면 안에 동시에 그림으로써 찰나의 정지된 시간이 아니라 분할된 여러 시간을 한 화폭에 담아낸 피카소 특유의 입체파 기법이 정점에 도달했음을 확인할 수 있다.

마치 반 고흐의 작품이 현실에 대한 심한 왜곡에도 불구하고 깊은 공감을 끌어내는 것처럼, 피카소의 작품 역시 새로운 방법으로 예술가의 시선과 경험을 공유할 표현을 찾은 것이다. 예술가가 기득권자들의 선전이나 사치의 도구로 이용되는 것이 아닌, 주체적이고 진보적인 선택으로 발언하는 입장에 서게 된 것이었다.

이렇듯 시대의 변화는 작품 속에 담기는 이야기와 그 표현 방식을 변화시킨다. 결국 미술의 중심에는 늘 인간의 관점과 의지가 존재하기에 자신의 시대를 겪은 예술가들은 그

에 맞는 새로새로운 표현 방식으로 그것을 기록한다. 종교화나 역사화 외에도 풍속화, 기록화 등 가시적으로 보고 목격한 것을 표현하는 형태도 있지만, 상상과 무의식의 이미지를 추적해 표현하는 초현실주의나 감상자를 작품에 직접 참여하도록 유도하는 설치미술 등 다양한 형태로 확장되며 인간을 표현하는 미술은 현재까지 이어지고 있다. 하지만 시대의 변화를 표현하기 위한 주제가 늘 인간이어야만 하는 것은 아니다.

정물화, 사진처럼 그리지 않아도

태초의 아담과 이브가 먹었던 사과와 현재의 우리가 먹는 사과는 같은 사과일까? 상징적인 의미에선 전혀 다른 사과라고 할 수 있겠지만, 가시적인 의미에서 둘은 크게 다르지 않다. 미술 작품 속 사과의 모습 역시 그러하다. 시각적으로 사과를 인지할 수 있는 생김새를 유지하는 선에서 시대에 따라 그 의미와 표현 방법은 끊임없이 변화해왔다.

이전 시대에는 미술품 주 소비층이 교회와 왕가, 귀족이었던 것과 달리 17세기 네덜란드는 종교개혁과 함께 상인 부르주아가 사회의 중심에 자리 잡게 되었다. 이 새로운 미술품 수요층은 종교화나 역사화가 아닌, 자신의 집을 장식할 수 있는 그림을 원했다. 정물화는 이러한 시대 흐름 속에서 하나

의 장르로 자리 잡게 되었다.

　국내에서 정물화는 고요할 정靜과 사물 물物을 사용해 표기하고 있고, 영문으로 정물화still life는 '고요한', '정지한'을 의미하는 'still'과 '생명', '삶'을 의미하는 'life'가 합쳐진 단어로 '정지된 삶'이란 의미로 직역된다. 생명, 삶을 잃고 정지된 순간. 왠지 모를 적막함과 함께 철학적 의미를 사유하게 되는 17, 18세기의 정물화는 다양한 은유를 통해 인생을 이야기하는 그림들을 선보였다.

　네덜란드 황금기의 화가 하르먼 스텐빅Harmen Steenwijck이 그린 〈과일과 죽은 새가 있는 정물〉을 보면 햇빛이 잘 드는 실내의 테이블 위에 탐스럽게 익은 과일들이 놓여 있는 모습이 가장 먼저 눈에 띌 것이다. 그러나 자세히 살펴보면 제목에서 말하고 있는 것처럼 죽어 있는 세 마리의 새가 보이고, 그림의 양쪽 배경에는 맥주잔과 주전자가 사실적으로 그려져 있어 마치 사진을 찍어놓은 듯 섬세한 묘사의 맛을 즐길 수 있다. 언뜻 단순히 기술적 화려함에 취해 있는 것처럼 보일 수 있는 것이 16, 17세기 네덜란드 정물화이지만, 막상 그 안에 담겨 있는 진짜 의도는 화려함 뒤에 존재하는 삶의 허무함을

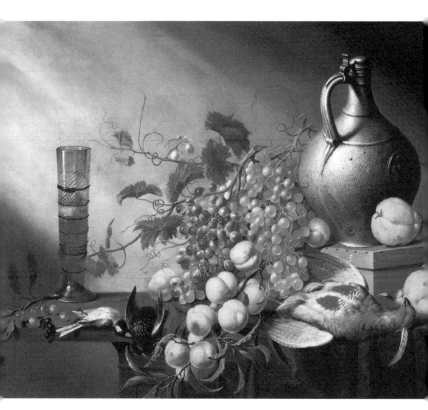

하르먼 스텐빅, 〈과일과 죽은 새가 있는 정물〉, 1630년

이야기하는 것이었다. 당장 넘쳐나는 무역과 그에 따른 부의 축적으로 화려해진 현실과는 별개로 기나긴 종교전쟁 끝에 수많은 이들의 죽음을 목도하며 내일의 삶이 보장되지 않는 시대를 살아야 했던 당대의 화가들은 꽃, 과일, 생선처럼 쉽게 시들거나 부패하는 대상과 술잔, 접시, 촛불 등 연약하게 부서지고 소멸하는 사물들 혹은 보석, 금화, 장신구 같은 사치품이나 해골, 죽은 동물, 곤충 등 죽음 자체를 암시하는 것들을 그려서 허영과 사치, 부귀영화도 결국 죽음이라는 벗어날 수 없는 운명 앞에서는 찰나에 꽃피었다가 죽어버리는 그림 속 정물들처럼 허무한 것임을 작품으로 은유했다.

이와 같은 그림을 '바니타스 정물화'라고 지칭하는데, 이는 공허, 헛됨의 의미를 가진 바누스vanus에서 온 말로, 성경 《전도서》 1장 2절과 12장 8절에 나오는 "헛되고 헛되도다. 모든 것이 헛되도다.Vanitas vanitatum omnia vanitas."를 인용해 메멘토 모리memento mori, 즉 '죽음을 기억하라'는 메시지를 담아낸 그림으로 평가받고 있다.

그렇다면 앞으로 우리가 미술관에서 마주하는 모든 정물화는 삶의 덧없음을 의미하는 것으로 알면 되는 걸까? 결코 그렇지 않다. 예술가는 각자의 성향과 자신이 살았던 시대, 예

술을 통해 성취하고자 하는 목표나 연구 방식에 따라서 같은 대상에 대해 전혀 다른 관점으로 접근하기도 한다.

근대 회화의 아버지라는 별명을 가진 폴 세잔Paul Cézanne의 〈사과 바구니〉를 보자. 앞선 초상화의 사례와 마찬가지로 묘사의 사실성에 기준을 두고 감상한다면 스텐빅의 작품에 비해 과일의 생기나 정물 표현의 디테일이 떨어져 보일 수 있고, 또 선원근법 이론을 알고 있는 애호가라면 테이블의 기울기나 앞쪽 천의 구도가 어긋나 있어 마치 천과 함께 사과가 쏟아져 내릴 것처럼 불안하게 보일 수 있다. 이러한 표현은 분명 고전의 눈으로 바라봤을 땐 못 그린 그림으로 보일 수 있다. 만약 유심히 감상을 해봐도 세잔의 그림에서 큰 감흥을 느낄 수 없고, 말 그대로 못 그려 보인다면 자연스럽게 이런 질문에 도달하게 될 것이다.

'정물화 하나 제대로 못 그리는 이런 화가를 왜 위대한 근대 회화의 아버지라고 극찬하는 걸까?'

사실 그 이유는 간단하다. 세잔은 진짜 같은 그림이 아니라, 진실이 담긴 그림을 그렸기 때문이다. 우리가 봐왔던 고전의 잘 그린 그림들은 선원근법 기술을 이용해 소실점이라

는 하나의 점을 향해 최대한 정확한 비례로 구성되어 있는 형태들, 그리고 스냅사진이라도 보는 것처럼 사실적으로 묘사된 색감의 완성도 높은 결과물을 통해 사진과 같은 그림을 보여 줬다. 여기서 우리가 기억해야 할 건 '사진'이다. 르네상스 시대 이후 500여 년 동안 미술사의 절대적 진리로 군림한 선원근법은 사실 인간이 두 눈으로 관찰하는 방법이 아닌, 카메라와 같이 하나의 렌즈, 즉 하나의 점으로 세상을 보는 방식이기에 우리의 눈의 경험과는 다르다. 그렇다면 또 다른 의문이 생길 수 있다.

'아니, 다빈치 시대에는 카메라가 없지 않았나?'

지금 우리가 쓰는 DSLR, 모바일 혹은 필름 카메라와 같은 보급형 카메라는 없었지만, 어두운 방에 뚫린 작은 구멍으로 들어온 빛에 의해 반대편 벽에 상이 맺히는 카메라 오브스쿠라camera obscura의 원리는 이미 기원전 350년경 아리스토텔레스의 저서에 기록되어 있고, 13세기 영국의 로저 베이컨이 천체 현상 관찰에 활용했으며, 15세기의 레오나르도 다빈치도 카메라 오브스쿠라를 원근법 연구에 활용했다. 세잔은 어쩌면 기원전부터 수천 년간 이어져 온 카메라의 눈으로 세상을 관찰하는 방식을 깨고, 인간의 두 눈으로 관찰한 세상을 화

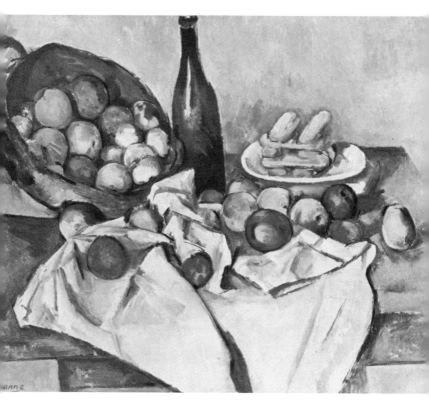

폴 세잔, 〈사과 바구니〉, 1893년

폭에 담아낸 예술가라 할 수 있다. 그렇기에 데이비드 호크니는 "세잔은 인류 역사에서 처음으로 두 눈을 써서 그림을 그린 화가입니다."라고 극찬했고, 파블로 피카소는 "세잔만이 나의 유일한 스승이다."라고 존경을 표하기도 했다.

인간은 양안시, 즉 두 눈으로 초점을 맞춰 상을 보고 관찰하기 때문에 인간이 그림을 그린다는 행위는 카메라처럼 1초의 정지된 순간의 상을 포착하는 것이 아니다. 그림은, 두 눈이 끊임없이 움직이고 집중하며 초점이 맞춰진 대상의 부분부분을 따로 관찰한 수많은 시간의 관찰이 조합되며 완성된 결과물이다. 그래서 오른쪽 테이블 모서리를 관찰할 때와 왼쪽 테이블 모서리를 관찰할 때 혹은 사과를 관찰할 때와 병을 관찰할 때 등 수많은 순간마다 나의 자세가 조금 틀어지거나 관찰의 대상이 바람에 흔들리거나 조금만 움직여도 대상의 모습이 달라진다. 오늘 본 사과와 어제 본 사과는 다른 모습이고 지금 본 테이블의 기울기와 휴식 후 자리에 다시 앉아 바라보는 테이블의 기울기는 전혀 다르게 보일 수 있다는 것이다.

애호가로서의 안목을 쌓지 않은 상태로 두 그림을 마주

했다면, 누구나 스텐빅의 작품이 훨씬 뛰어나다고 말할 것이다. 하지만 그 특별함에 대해 공감하고 안목이 쌓인 사람이라면 왜 기술적으로 더 뛰어난 수많은 화가들을 놔두고 세잔을 위대한 화가이자 근대 회화의 아버지라고 칭송하는지 느낄 수 있을 것이다.

정확한, 감각적인, 아름다운 풍경화

모바일 카메라가 익숙해진 21세기의 우리는 여행을 하거나 일상 속에서 아름다운 순간을 발견하면 사진을 찍어 이를 추억하곤 한다. 인간의 기억력은 기계와 달리 완벽한 이미지를 저장할 수는 없기에 그 순간을 잊지 않으려 기술의 도움을 받는 것이다. 하지만 카메라가 지금과 같이 보급되기 전 시대를 살았던 인류는 그 순간들을 어떻게 기록했을까?

18세기 최고의 풍경화가로 손에 꼽히는 안토니오 카날레토Antonio Canaletto의 〈베네치아 대운하 입구〉를 보자. 이 작품에는 마치 한 장의 사진을 보는 듯 아름다운 베니스의 풍경이 그려져 있다. 이처럼 아름다운 도시풍경을 섬세하게 그린 작품을 베두타veduta라고 하는데, 이는 '보기'를 뜻하는 이탈리

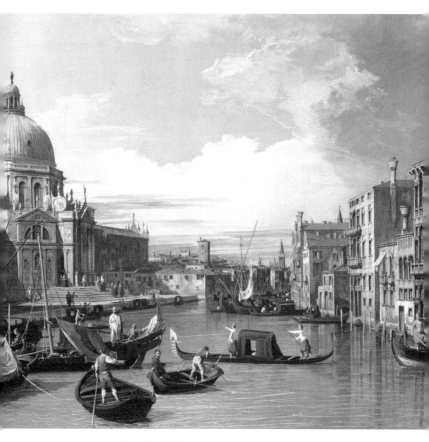

안토니오 카날레토, 〈베네치아 대운하 입구〉, 1730년

아어 'vedure'에서 유래한 말이다. 16, 17세기 대항해 시대가 시작되고 부유한 네덜란드 중산층의 수요에 의해 확산되기 시작한 이 장르는, 17세기 중엽부터 유럽 상류층 자제들이 교양을 쌓기 위해 프랑스, 이탈리아를 비롯해 아름다운 역사와 문화를 가진 유럽 전역의 명소를 여행하는 그랜드 투어가 활성화되면서 꽃을 피웠다. 아름다운 수상 도시 베니스는 당대 그랜드 투어의 마지막 코스로 유명했고, 긴 여행의 끝자락에서 이 찬란한 도시를 마주한 귀족 자제들은 마치 우리가 기념사진을 남기는 것처럼 그 순간을 기억하고 기념하여 자랑하고 알리기 위해 작품을 구매하였다. 여기서 중요한 건 직접 가봤던 베니스의 아름다운 도시풍경을 최대한 그 모습 그대로 담아내는 것이었고 이를 가장 완벽히 수행했던 화가가 카날레토라고 할 수 있다.

반면, 19세기 영국 풍경화를 대표하는 윌리엄 터너 William Turner의 〈비, 증기 그리고 속도〉는 언뜻 무엇을 그린 것인지 알아보기 힘들 만큼 거친 붓 터치로 표현되어 있지만, 자세히 보면 비바람을 뚫고 달리는 증기기관차의 모습을 발견할 수 있다. 1차 산업혁명으로 증기기관이 자리 잡기 시작한 시대를 살아간 터너에게 있어 증기기관차의 등장은 지금껏

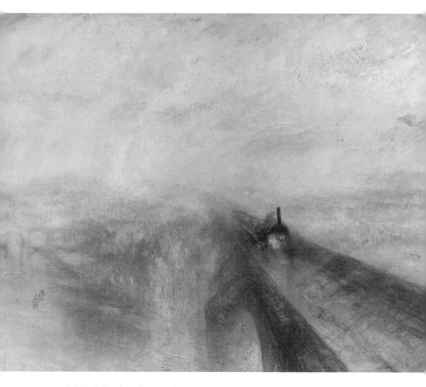

윌리엄 터너, 〈비, 증기 그리고 속도〉, 1844년

경험해보지 못했던 새로운 속도의 경험이라는, 일종의 격변으로 느껴졌을 것이다. 이로 인해 터너는 더 이상 과거의 방식으로 정적인 순간을 포착하는 예술이 아닌 훨씬 역동적이고 강렬하게 변화된 시대의 패러다임을 담아내고자 했으며, 회화에 대한 진일보한 연구를 이뤄냈다. 실제로 터너는 직접 템스강을 건너는 증기기관차에 몸을 싣고 창을 열어 비바람이 스쳐 지나가는 창밖의 풍경을 목격한 후 기차에 대한 경의를 담아 〈비, 증기 그리고 속도〉를 그렸다. 카날레토의 그림에 비해 무엇 하나 자세히 알아보기 힘든 그림이지만, 차근차근 뜯어보면 화폭의 중앙 우측을 가로지르며 다리를 건너고 있는 기차가 있고 반대편 좌측 하단에는 증기를 내뿜으며 거칠게 달려나가는 증기기관차와 대척되는 나룻배가 고요한 템스강 위에 그려져 있다. 더불어 오른쪽 다리 너머 배경에는 두 마리의 말 혹은 소와 함께 농사를 짓고 있는 인간의 모습이 표현되어 있는데, 이는 산업혁명으로 인해 과거의 농업 중심 사회에서 벗어나 새로운 시대로 변화할 것임을 암시하고 있다. 그리고 기차 앞 선로 중앙을 유심히 보면 정말 알아보기 힘든 얼룩과 같은 표현으로 토끼의 실루엣을 그려 넣어 기차의 엄청난 속도와 자연의 한계를 초월할 기술의 힘을 암시하고 있기도 하다.

이와 같은 진보적 표현은 후에 클로드 모네와 같은 다음 세대 화가들에게 영향을 미쳐 순간의 경험과 느낌을 포착해내는 인상파의 탄생을 이끌기도 했다.

그렇다면 프랑스에 추상회화의 길을 열었던 거장 로베르 들로네Robert Delaunay의 〈에펠탑〉은 어떠한가. 터너의 작품에서 영국 산업혁명 시대의 거친 에너지가 느껴졌다면, 들로네의 〈에펠탑〉에선 20세기 문화예술의 중심지가 된 파리의 낭만이 느껴지는 듯하다. 프랑스혁명 100주년을 기념하여 개최된 1889년 파리 만국박람회를 기념하기 위해 제작된 에펠탑은 324m 높이의 초거대 철골 구조물로 최초에는 흉물스럽다는 파리 시민들의 거센 항의로 1909년 철거의 위기를 겪기도 했지만, 현재는 파리를 상징하는 동시에 전 세계적으로 가장 유명한 랜드마크로 그 위상을 자랑하고 있다. 들로네는 낭만이 가득한 파리, 그리고 그 도시의 상징인 에펠탑을 너무 사랑하여 '에펠탑의 화가'라는 별명으로 불릴 정도로 에펠탑 풍경을 많이 그렸다. 그런데 그의 풍경은 카날레토의 정확한 묘사도, 터너의 감각적 경험도 아닌, 마치 음악을 연주하듯 아름다운 색으로서 표현하는, 파리에 대한 사랑과 헌사의 풍경이

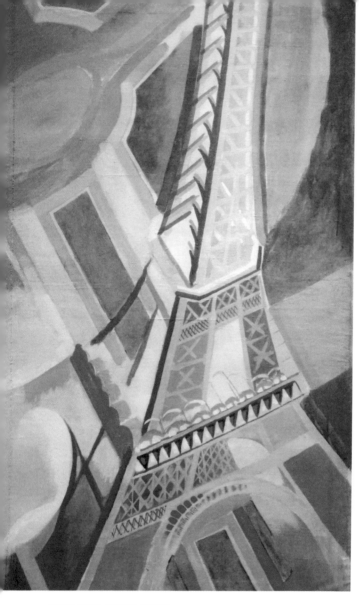

로베르 들로네, 〈에펠탑〉, 1928년

었다.

　　이처럼 초상, 군상, 정물, 풍경 등 이 모든 주제는 섬세한 사실적 묘사에서 감각적 경험의 표현을 지나 자유롭고 실험적인 표현의 영역으로 변화되어 간다. 종교에서 권력, 권력에서 개인으로 시대의 변화와 함께 당대의 중심 철학과 사고가 변화했고, 이는 미술 분야에도 적용되어 왔기 때문이다. 같은 구상화라도 시대와 예술가의 목적에 따라 그것을 표현하는 방법은 천차만별이기에 형태를 알아볼 수 있는 것들을 그린 구상화를 좋아한다면, 천천히 경험하며 안목을 쌓아보자. 그러다 보면 점점 자신이 좋아하는 화풍을 찾고 취향이 구체화될 것이다.

추상화를 바라보는 우리의 자세

이제 구상화의 여러 면면을 만나보며 미술과 좀 가까워지는 듯했는데, 우리 앞에 난관이 나타났다. 바로 추상화이다. 구상은 주제나 표현에 따라 좋아하는 것이 다를 순 있어도 결론적으로 알아볼 수 있는 대상을 그려놓고 내용을 추적해 이해할 수 있는 제목이 붙여졌기에 상대적으로 쉽게 접근할 수 있는데, 추상은 알아볼 수 없는 것을 그리고 제목마저 은유적이거나 생략되어 버려서 미술 작품 감상을 처음 시작하는 입장에선 부담스럽고 어렵게 느껴질 수밖에 없다. 하지만 사실알고 보면 오히려 구상보다 쉽게 보며 즐길 수 있는 장르가 추상이다.

추상의 아버지란 별명으로 많이 소개되는 러시아 출신

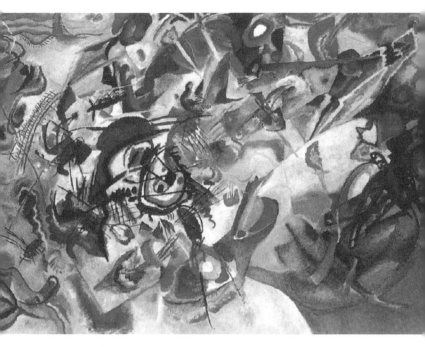

바실리 칸딘스키, 〈구성 VII〉, 1913년

의 거장 바실리 칸딘스키Wassily Kandinsky의 〈구성 VII〉을 보자. 말 그대로 무수한 색과 선이 하나로 뒤섞여 구성되어 있지만, 막상 이것이 무엇을 표현하고 있는지는 구체적으로 발견하기 어려울 것이다. 이런 그림은 어떻게 감상해야 할까?

칸딘스키가 꿈꾸었던 미술은 음악과 같은 미술이었다. 쇤베르크의 무조無調음악에 매료된 칸딘스키는 우리가 가사 없는 연주곡을 들을 때 음률을 직감적으로 느끼며 즐기는 것처럼, 미술도 이야기나 주제를 해석하는 것이 아닌 색color과 형shape 그 자체로 본능에 의해 받아들이고 느끼는 예술이 되길 원했다. 이를 위해 그는 서사적인 주제를 걷어내고 은유적인 제목을 통해 작품을 제작하였고, 언어가 아닌 그림 그 자체로 받아들이고 즐길 수 있는 음악적 미술인 추상에 도달할 수 있었다.

하지만 추상화를 선보이는 데 있어 하나의 방식만이 존재하는 것은 아니다. 추상의 어머니 격으로 소개되는 네덜란드 출신의 대가 피에트 몬드리안Piet Mondrian의 〈빨강, 파랑, 노랑의 구성 II〉를 보면, 직접적으로 작품에 사용된 색을 제목이 지칭하고 있으나 그것을 통해 우리에게 무엇을 이야기하고자 하는지는 쉽게 예상할 수 없다. 이러한 추상미술을 감상할 때

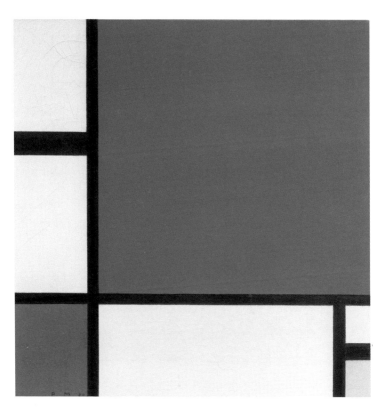

피에트 몬드리안, 〈빨강, 파랑, 노랑의 구성 II〉, 1930년

우리가 가져야 할 기본 덕목은 내용을 찾으려고 하지 말고 느끼려는 자세를 갖는 것이다. 몬드리안은 작품을 통해 어떠한 역사적 사건이나 감동적인 이야기를 전하고자 하는 것이 아니었다. 그는 우리가 실존하며 가시적으로 경험하는 세상의 모습을 최대한 걷어내고 덜어내고 단순화하여 표현함으로써 세상을 바라보고 경험하는 새로운 관점 혹은 경험을 제공하고자 했다.

칸딘스키가 자유롭고 불규칙한 색과 선을 기반으로 감성적이고 자유로운 표현을 선호했다면 몬드리안은 수직과 수평을 중심으로 이성적이고 비례미가 있는 형상을 찾고자 했다. 이러한 연구는 '데 스틸de stijl'(영어로는 The Style의 뜻을 갖고 있으며 1917년 네덜란드를 중심으로 미술, 조각, 건축, 디자인 등 예술 전 분야에 걸쳐 형성된 조형예술운동이다.)이란 이름 아래 테오 반 두스뷔르흐Theo van Doesburg, 헤릿 릿펠트Gerrit Rietveld를 비롯한 다양한 예술가들과 함께 실험하며 국내에서 신조형주의로 표기하는 1세대 추상예술의 한 축이 되었다. 이후 데 스틸 양식은 건축, 인테리어, 패션 등 다양한 디자인·공예 분야에 활용되어 오고 있으며, 우리의 삶 속 이곳저곳에서 지금도 알게 모르게 많이 사용되고 있다.

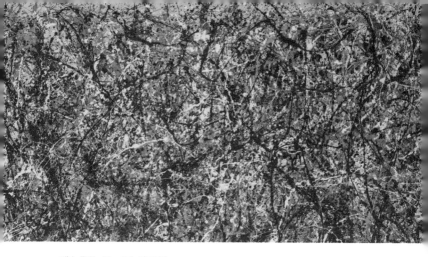

잭슨 폴록, 〈No. 31〉, 1950년

그런데 21세기를 살고 있는 우리 입장에서 더 많이 보고 듣는 추상화는 미국 추상표현주의의 창시자로 극찬받는 잭슨 폴록Jackson Pollock의 〈No.31〉과 같은 작품일 것이다. 1세대 추상화가인 칸딘스키와 몬드리안 같은 대가들에 의해 추상의 공이 쏘아 올려졌지만, 이후 이어진 양차 세계대전으로 유럽이 무너지면서 많은 예술가들이 평화와 안정을 찾아 미국으로 이주했다. 이 기회를 놓치지 않고 전폭적인 투자를 이어간 뉴욕의 미술계는 세계 미술사의 패권을 가지고 올 수 있었다. 하지만 아이러니하게도 뉴욕이 세계 미술계의 중심이 되었음에도 이곳에서 활동하고 있는 핵심 예술가의 대다수는

유럽에서 넘어온 이들이었다. 결국 미국이 미술사의 중심이 된 것이 아니라 미술사의 중심에 있는 유럽의 대가들이 미국에 와서 활동하고 있을 뿐이었던 것이다. 이와 같은 상황을 타계하고자 미국 미술계가 발굴, 전폭적인 지원과 지지를 통해 배출한 것이 바로 잭슨 폴록을 필두로 하는 추상표현주의 장르였다.

추상의 접근법으로 그림을 그린다는 건 기존의 유럽 추상화가들과 다를 바 없었지만, 칸딘스키나 몬드리안과 같은 화가가 이젤을 세워놓고 캔버스를 마주보며 기하학적 도형이나 색과 선을 이용해 계획하에 그림을 그렸던 것과 달리, 폴록은 캔버스를 바닥에 깔아놓고 중력을 이용해 물감을 뿌리며 자신의 움직임이라는 계획에 즉흥성과 우연의 효과들을 덧붙여 흩뿌려져 있는 거대한 색의 움직임 혹은 폭발하는 듯한 물감이라는 매체 자체의 힘을 보여줬다. 이는 기존 유럽 추상화가들이 보여준 고상한 엘리트 추상과는 다른 미국 특유의 마초적이고 거친 맛이 있었기에 새로움으로 받아들여졌다. 물론 같은 시기 유럽에서도 앵포르멜 혹은 타시즘과 같은 이름으로 유사한 추상 및 회화 실험이 있었기에 누가 이와 같은 형상

의 예술을 먼저 시작했는가에 대한 의견은 분분하지만, 이미 뉴욕이 미술계의 패권을 가지게 된 시점부터 발언권의 차이는 크게 벌어질 수밖에 없었다. 누가 먼저이고 무엇이 더 위대한지는 시대의 변화와 흐름에 따라 전문가들이 평하고 기록할 문제이니, 감상자인 우리는 현재의 시점에서 이를 어떻게 즐기면 좋을지를 고민해보자.

애호가로서 우리가 취해야 할 자세는 추상을 바라보는 데 있어 자유로운 상상력을 갖고 열린 마음으로 나에게 맞는 표현을 찾는 것이다. 예를 들어 발라드 음악을 좋아하는 경우에도 '나는 신승훈의 목소리가 좋다.' '나는 김범수의 전달력이 좋다.' '나는 박효신의 울림이 좋다.' '나는 성시경의 감성이 좋다.' 등 각자 디테일하게 좋아하는 요소가 다르다. 앞서 만나봤듯 추상도 칸딘스키와 같은 자유로움, 몬드리안과 같은 규칙미, 폴록과 같은 거친 에너지뿐만 아니라 로스코의 고요함이나 김환기의 서정성 등 매력과 특성의 차이가 있다. 그러니 답을 찾으려고 노력하기보다는 나의 마음에 직접 와닿는 느낌을 자유롭게 받아들인다는 자세로 추상을 대면한다면 구상보다 더 쉽고 즐겁게 감상할 수 있을 것이다.

177

조각의 변화

이쯤에서 우리가 간과해선 안 될 사실이 있다. 미술에는 평면 그림, 즉 회화만 존재하는 게 아니라는 것이다. 상대적으로 무겁거나 커서 이동하기 어려운 탓에 기획 전시가 이뤄지는 경우가 적지만, 우리의 취향과 관점을 확장하기 위해 놓치지 말고 감상해봐야 할 미술 장르가 조각이다. 조각은 그림과 함께 선사 시대부터 존재해온 것으로 알려져 있다. 이미 기원전 190년경 〈사모트라케의 니케〉상이 제작되었고, 기원전 130년경 〈밀로의 비너스〉가 제작되었기에 가시적인 세계를 정확하고 아름답게 묘사하는 기술에 있어서는 회화보다 조각이 더 앞서 있었다고 할 수 있다. 고대와 중세 시대 사이 이집트·로마·그리스 조각처럼 단순함을 강조하는 방식과 사실성

을 중시하는 방식이 교차해왔지만, 우리는 현재의 조각을 이해하기 위해 르네상스 시대부터 시작해 조각의 변화를 살펴보자.

역사상 가장 위대한 조각가로 추앙받는 미켈란젤로 부오나로티Michelangelo Buonarroti의 〈피에타〉를 보면, 마치 숭고한 종교화의 한 장면을 마주하는 느낌을 받는다. 아니, 어쩌면 더 생생하게 예수의 죽음을 마주한 성모 마리아의 모습을 목격하는 듯한 기분이 들기도 한다. 기존에 제작되어 온 다른 〈피에타〉들에 비해 너무 젊은 성모 마리아의 모습과 사후 경직이 일어나지 않고 잠든 듯 늘어져 있는 예수 그리스도의 몸 때문에 오히려 사실성이 결여되었다고 하는 의견도 있으나, 〈피에타〉는 그런 지적을 초월할 정도로 아름다운 표현력에 감탄할 수밖에 없게 만드는 대작이다.

사실 바티칸에서 직접 〈피에타〉를 마주하면 조각상을 올려다봐야 하는 감상자 입장에선 예수 그리스도의 모습은 잘 보이지 않고 성모 마리아의 모습을 우러러보게 된다. 그래서인지 르네상스 시대에 〈피에타〉를 처음 목도한 일부 관람객은 예수가 아니라 성모 마리아가 주인공처럼 보인다며 비난했고, 이에 대해 미켈란젤로는 "이 조각은 신에게 바치는 것이

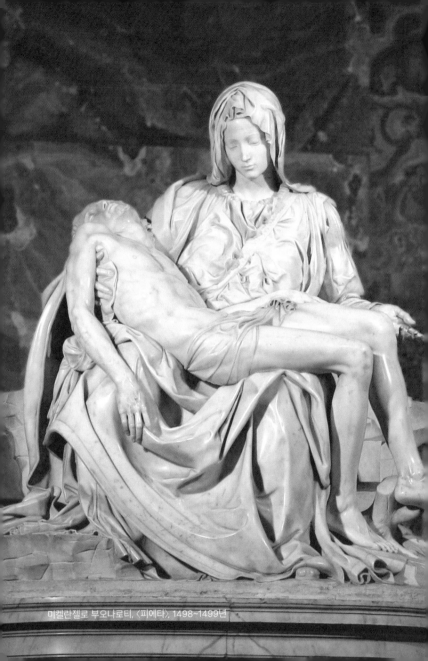

미켈란젤로 부오나로티, 〈피에타〉, 1498~1499년

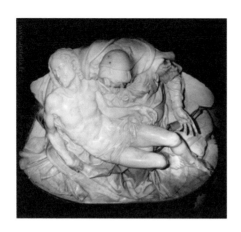

〈피에타〉를 위에서 본 모습

니 감히 인간의 시선으로 평가하지 마라."라는 말을 남겼다고 알려져 있다. 실제로 〈피에타〉를 위에서 내려다보면 오히려 성모마리아는 조형적 배경이 되어버리고 예수 그리스도의 모습을 온전히 볼 수 있다고 한다.

이 작품은 로마에 체류 중이었던 미켈란젤로가 장 드 빌레르 추기경의 의뢰로 제작한 첫 번째 〈피에타〉상으로 미켈란젤로가 유일하게 자신의 서명을 새겨 넣은 작품이기도 하다. 당시 스물네 살이었던 미켈란젤로는 야심차게 〈피에타〉를 선보였지만, 아직 그가 누구인지 모르는 이들이 많았기에 작

품을 감상한 후 탁월한 표현력에 감탄하고 극찬하면서도 미켈란젤로의 작품이라는 생각은 전혀 하지 않았다. 이에 화가 난 미켈란젤로는 작품에 자신의 서명을 새겨 넣었다. 그런데 이후 신앙심이 깊어진 미켈란젤로는 자신이 얼마나 교만했는지 깨닫게 되었고, 모든 아름다움은 하느님으로부터 왔고 결국 자신은 그 사명을 자신의 손으로 행할 뿐인 존재이므로 사인을 새겨 넣는 것이 무의미하다는 생각을 갖게 되었다고 한다. 그는 이후 평생 동안 작품에 서명을 새겨 넣지 않았다.

천재이자 장인이었던 미켈란젤로가 남긴 조각은 너무도 위대했기에 이후 그의 표현을 따르는 조각 거장들이 많이 등장하였다. 하지만 회화의 표현이 다양한 모습으로 변화해온 것에 비해 조각의 표현은 큰 변화를 이끌어내지 못한 채 19세기를 맞이했다.

이 흐름을 깨고 등장한 근대 조각의 거장이 프랑스의 조각가 오귀스트 로댕Auguste Rodin이다. 로댕의 〈생각하는 사람〉은, 단테의 《신곡》에 영향을 받아 제작한 것으로 알려진 역작 〈지옥의 문〉 상단에 설치할 목적으로 만든 작품이었다. 로댕은 1880년에 완성한 〈생각하는 사람〉을 1888년에 〈지옥의

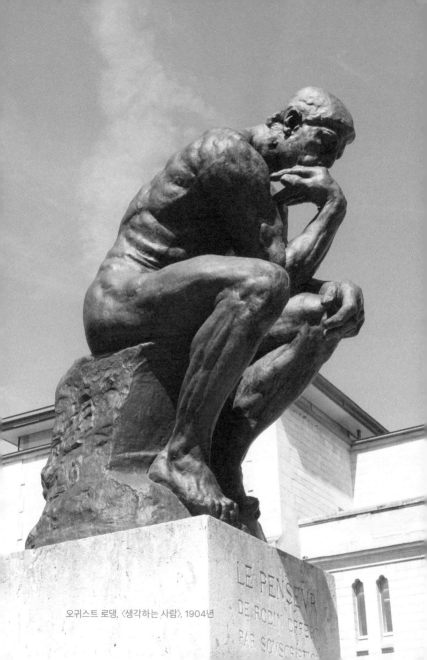

오귀스트 로댕, 〈생각하는 사람〉, 1904년

문〉에 설치된 크기보다 더 크게 독립적인 형태로 제작함으로써 종교적인 맥락에서 벗어나 인간적 사색과 철학이라는, 열린 해석이 가능한 작품으로 선보였다. 대리석으로 제작해 바티칸에 단 한 점만 존재하는 미켈란젤로의 〈피에타〉와 달리 석고 원본을 기반으로 28개가 주물된 〈생각하는 사람〉은 삼성가가 그중 한 점을 소장하고 있는 것으로도 유명하다.

마치 다빈치의 〈모나리자〉와 반 고흐의 〈자화상〉이 서로 다른 표현 기법을 보여주듯이 〈생각하는 사람〉 역시 미켈란젤로의 〈피에타〉와 같은 섬세한 피부 표현에 집중하기보단 과감하게 조형한 근육 표현들로 마치 클로드 모네의 인상파 기법을 보는 듯 과거의 조각에 비해 더 감각적으로 느껴진다. 실제로 모네와 동갑내기인 로댕은 인상파가 등장한 시대에 걸맞은 조각적 진보를 선보였고, 이후 〈칼레의 시민〉, 〈키스〉, 〈다나이드〉 등 수많은 역작을 남긴 로댕에 의해 조각의 표현 역시 탄력적으로 변해갔다.

세잔과 피카소가 등장하며 미술계에서 보는 것 그리고 표현한다는 것의 새로운 패러다임이 열리기 시작하자 조각의 표현도 급격하게 변화하기 시작했다. 입체파의 영향을 받

움베르토 보초니, 〈공간에서의 독특한 형태의 연속성〉, 1913년

은 이탈리아 미래파의 상징 움베르토 보초니Umberto Boccioni의 〈공간에서의 독특한 형태의 연속성〉에서 그 변화의 시작을 관찰할 수 있다. 보통 미래파는 입체파에 속도를 더했다는 평가를 받곤 한다. 입체파가 앞, 옆, 뒤 등 여러 시점을 섞어 그려 한 대상에 대한 여러 가지 관찰의 시간을 조합하였다면, 미래파는 그 시간성에 움직임이라는 속도의 요소를 더했다는 것이다. 이는 마치 DSLR 카메라로 셔터 스피드를 느리게 설정한 뒤 움직이는 사람을 촬영했을 때 유령처럼 잔상이 남는 사진을 얻을 수 있는 것과 같은 표현을 회화와 조각에 담아냈다고 보면 된다.

보초니는 이를 회화로도 실험하였고 〈공간에서의 독특한 형태의 연속성〉은 회화뿐만 아니라 조각에서도 이러한 표현이 가능함을 증명해냈다. 마치 바람에 휘날리는 모습 같기도 하고, 사람이 앞으로 걸어가고 있는 모습 같기도 한 이 조각은 근대 조각 개념의 새로운 접근법을 담아낸 대표적인 작품 중 하나이다.

이러한 미술사의 변화는 추상화가 등장한 것처럼 추상조각이 등장할 수 있는 길을 열어줬는데, 그 시작점에는 루마

콘스탄틴 브랑쿠시, 〈공간 속의 새〉, 1923년

니아 출신 조각가 콘스탄틴 브랑쿠시Constantin Brâncuşi가 있다. 그의 대표작 〈공간 속의 새〉는, 만약 제목을 확인하지 않고 작품을 본다면 '새'라는 이미지가 전혀 떠오르지 않을 수도 있다. 실제로 1926년 미국의 사진작가 에드워드 스타이켄은 파리에서 브랑쿠시의 〈공간 속의 새〉를 구매하였고 귀국길에 정확한 작품 제목과 함께 미술품으로 이를 세관에 신고하였다. 그런데 막상 세관원은 부리와 날개, 깃털 등 '새'로 특정할 수 있는 요소를 발견할 수 없다며 광택이 나는 금속 조형물 형태의 주방용기와 병원용품으로 〈공간 속의 새〉를 분류해 230달러의 관세를 매겼고 결국 이 사건은 소송까지 이어졌다. 재판에서 판사는 "만일 사냥을 나갔는데 나무 위에 저것이 있다면 '새'라고 여기고 쏘았겠습니까?"라는, 지금으로선 참 안이하게 느껴지는 질문을 던지기도 했는데 브랑쿠시가 직접 증언까지 한 결과, 미술품으로 인정받을 수 있었다.

브랑쿠시는 아무리 복잡해 보이는 사물도 그 참뜻에 다가가다 보면 결국에는 의외의 간소함에 도달하게 된다는 깨달음을 조각에 담아내기 위해 고민했고, 〈공간 속의 새〉 역시 천천히 감상해보면 "평생토록 비상이라는 본질을 추구했다."

라는 그의 말처럼 작품 속에서 구체적인 새의 형상이 아니라 날아오른다는 새의 본질적 행위를 떠올릴 수 있게 된다. 빛나는 섬광 같은 그의 조각은 현대의 우리에겐 오히려 특유의 단순함으로 세련미를 느끼게 하며, 제목에 얽매이지 않고 상상하면서 감상한다면 훨씬 더 넓은 해석과 사유가 가능한 추상 조각에 완전히 도달한 모습을 보여준다.

회화의 역사가 변화해왔듯 조각의 역사 또한 시대에 반응하며 변화해왔다. 국내에도 세계 5대 조각 공원 중 하나로 손꼽히는 서울 올림픽공원 조각공원과 더불어 과천 국립현대미술관 과천야외조각공원, 국내 최초의 야외 조각 공원인 목포 유달산조각공원 등 다양한 조각 공원들이 있으니, 평면 미술보다 조형미술에 더 흥미를 느낀다면 찾아가서 직접 만나보며 자신의 취향을 확인해봐도 좋을 것이다.

판화의 다양성

이왕 미술관에 가서 작품을 감상한다면 원화를 보는 게 좋다고 생각하는 사람들이 많기 때문인지 판화 전시라고 하면 실망하거나 급이 낮은 전시로 보는 경향이 있다. 물론 하나밖에 없는 원화는 그 희소성 때문에 역사적·경제적 가치를 높게 평가받는 것이 사실이지만, 그것이 판화 작품이 가치 없음을 증명하는 것은 아니다. 판화에도 다양한 종류가 있고 이를 선보이는 방식 또한 다양하기에 판화의 다양성을 이해하고 미술관을 찾는 것 또한 미술품에 대한 안목을 쌓는 데 좋은 밑거름이 될 수 있다.

독일 르네상스를 대표하는 예술가 알브레히트 뒤러 Albrecht Dürer의 〈멜랑콜리아 I〉은 동판화 작품이다. 고대 그리

스어로 검은색을 뜻하는 'melas'와 담즙을 뜻하는 'kholé'의 합성어인 '멜랑콜리아melancholia'는 의학의 아버지로 불리는 히포크라테스의 사체액설에서 유래했다. 히포크라테스는 혈액과 점액, 황담즙과 흑담즙이라는 네 가지 체액의 양에 따라 인간의 기질이 정해진다고 주장했는데, 혈액이 많으면 쾌활하고 낙천적이며 다혈질이 되고, 점액이 많으면 냉정하고 소심해지며, 황담즙이 많으면 성질이 급하고 참을성 없이 변덕스럽다고 이야기했다. 더불어 흑담즙이 많은 경우 내향적이고 침울하고 우울해진다고 생각했는데, 멜랑콜리아는 검은 담즙이 과잉된 사람의 우울을 표현하는 용어에서 유래했다. 다만, 르네상스 시대에 접어들며 이탈리아의 철학자 마르실리오 피치노가 주장한 "우울질melancholic temperament 없이는 창조적 상상력을 기대할 수 없고, 모든 창조는 이것으로부터 연유한다."라는 의견에 의해 멜랑콜리아는 사색이나 지적인 관조, 창의적 예술성 등 좀 더 넓은 의미를 갖게 되었다.

〈멜랑콜리아 I〉에는 이러한 넓은 의미가 받아들여져 모래시계, 천칭저울, 대패, 톱, 장도리 등 다양한 도구들, 아기 천사와 양 등 여러 입체물, 4×4로 이뤄진 마방진 등으로 복잡하

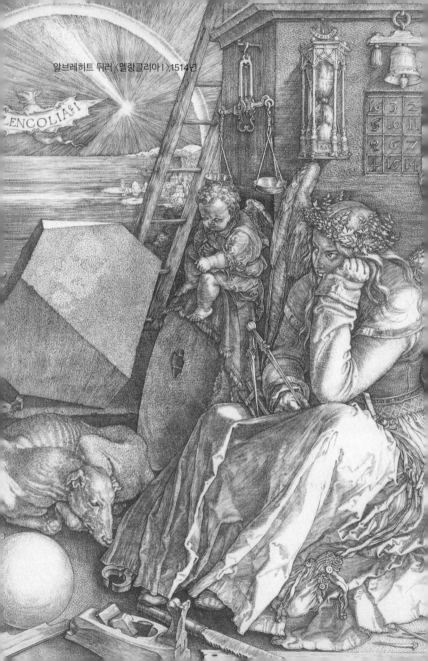

알브레히트 뒤러 〈멜랑콜리아 I〉 1514년

게 구성되어 있는데, 턱을 괴고 고민하는 천사의 모습을 통해 끊임없는 연구와 탐구에도 우주의 질서와 미의 진리를 알 수 없는 예술가의 우울과 고뇌를 담아낸, 뒤러 자신의 은유적 자화상이라고 해석되곤 한다.

뒤러가 섬세하게 동판에 새겨 넣은 선들은 압도적인 밀도감을 보여주며 감상하는 이들에게 시각 결과물 그 자체로 충분한 흥미를 전해준다. 인류 최초의 미술사가로 알려진 조르조 바사리가 "전 세계를 경탄시킨 예술 작품 중 하나"로 〈멜랑콜리아 I〉을 꼽았을 만큼 동판화의 매력을 잘 보여준 작품이다.

이후 판화 기술이 발전한 19세기, 체코를 대표하는 예술가 알폰스 무하Alfons Mucha가 선보인 〈조디악〉은 석판화로 제작된 작품이다. 이 작품은 1897년 프랑스 프린트 회사의 달력으로 제작되었고, 이후 잡지사 라 플림에 저작권이 판매돼 잡지사 달력으로 사용되었다. 우주의 조화를 주제로 하는 〈조디악〉은 황도 12궁의 별자리가 화려하게 치장한 여성 주변에 후광처럼 그려져 있다. 더불어 그림 하단 좌측에는 태양을 상징하는 해바라기가, 우측에는 달을 상징하는 사이프러스가 그

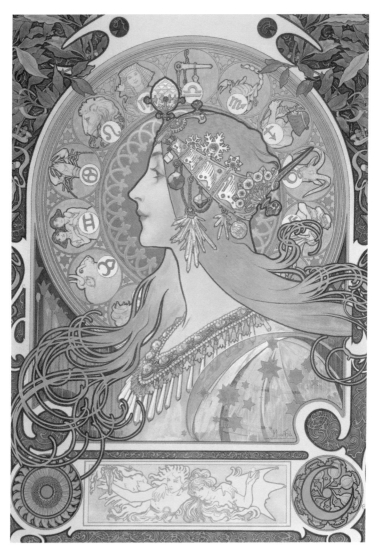

알폰스 무하, 〈조디악〉, 1896년

려져 있으며, 여인의 머리 장식으로 수성, 금성, 화성, 목성, 토성의 5대 행성을 상징하는 보석들을 그려 넣어 당시 유행하던 아르누보 양식의 곡선적이고 장식적인 화려함을 강조하고 있다.

석판화는 석회석으로 된 판에 기름 성분이 있는 재료로 그림을 그린 후, 물과 기름이 안 섞이는 반발력을 이용해 이미지를 찍어내는데, 이 무렵 판화 기술의 발전으로 여러 개의 판을 겹쳐 찍어 다양한 색채를 표현하는 다색 석판화를 찍을 수 있었다. 무하는 특히 장식적인 선과 색의 조화를 잘 다룬 예술가로 당대에는 너무 장식에 치중한 상업적인 화가, 판화가라고 저평가되기도 했지만, 현대에 접어들어 만화, 일러스트, 타로카드, 디자인 등에서 다양하게 활용되며 많은 이들의 사랑을 받고 있다.

이러한 판화 기술의 발전을 거슬러서 오히려 재료 자체의 가장 순수한 매력을 살려 판화를 제작한 예술가도 있다. 우리에게 〈절규〉라는 작품으로 익숙한 노르웨이 출신의 대가 에드바르 뭉크Edvard Munch이다. 어려서부터 가족들의 죽음을 목격하고 자신 또한 병약했던 뭉크는 늘 죽음과 함께였다고 독백할 만큼 우울한 삶을 살았다. 고독밖에 없을 것 같았던 그의 삶에 밀리 타우로브라는 여인이 나타났고, 뭉크는 처음으로

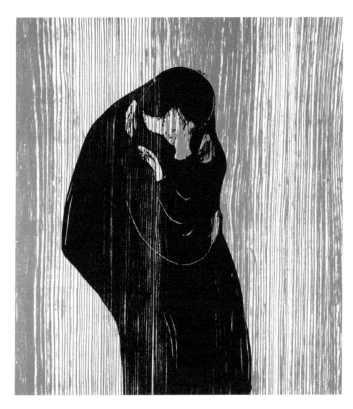

에드바르 뭉크, 〈키스〉, 1902년

뜨거운 사랑에 빠져들었다. 하지만 유부녀였던 밀리는 그의 사랑을 외면했다. 강렬했지만 우울했던 사랑의 기억을 담아 뭉크가 제작한 작품이 〈키스〉였다. 이 작품은 유화로 먼저 제작되었으나, 다작을 했던 뭉크는 자신이 관심 있었던 목판화를 연구하는 과정에서 〈키스〉의 이미지를 다시 사용하였다.

뭉크의 목판화가 가진 독특함은, 판을 깎고 갈아서 깔끔한 이미지를 찍어내는 것이 아니라 나무의 결을 그대로 살리면서 판화를 찍는다는 점이다. 뒤러나 무하에 비해 오히려 덜 가공하고 단순하게 표현한 덜어냄의 미학으로 판화를 활용한 뭉크의 작품은 재료를 사용하는 방식에 따라 감상자의 취향을 다채롭게 자극한다.

판화에 개념적 의미를 추가해 현대미술사의 판도를 바꾼 예술가가 팝아트 슈퍼스타 앤디 워홀Andy Warhol이다. 피츠버그의 가난한 이민자 가정에서 태어난 워홀은 산업디자인을 전공한 후 성공을 꿈꾸며 뉴욕으로 이주해 디자이너로 자리 잡았다. 하지만 "당신은 무엇이 되고 싶은가?"라는 질문에 "나는 마티스가 되고 싶다."라고 답변했다는 일화가 있을 만큼 앤디 워홀은 디자이너가 아닌 순수예술가로 성공하고 싶어 했다. 디자이너로 일하면서도 시대에 어울리는 예술에 대해 고민하던

그는, 현대에 다시 인기를 끌고 있는 마블이나 D.C와 같은 코믹스, 즉 만화의 캐릭터들이 20세기 미국의 자본주의사회를 대변하는 상징 이미지가 될 수 있을 것이라고 보았다. 그는 순수 회화로서의 개성이 상실된 만화의 모습을 그대로 옮겨 그린 작품을 제작해 선보였으나, 이미 미국 미술계에는 후에 앤디 워홀의 라이벌로 평가받게 되는 로이 리히텐슈타인이 등장해 만화를 주제로 한 작품을 선보이고 있었다. 상황 판단이 빠른 워홀은 뒤늦게 시작한 2인자가 아닌 자신만의 영역을 구축하는 선구자가 되기 위해 새로운 시대의 상징을 찾는다.

앤디 워홀의 〈마릴린 먼로〉는 실크스크린 판화로 찍은 작품이다. 실크스크린은 비단과 같은 망사에 도안을 그리고 감광하여 판화를 찍어내는 방식으로 기계식 인쇄술이 광범위하게 활성화되기 전 마지막 수작업 판화 기법이라고 할 수 있다. 앤디 워홀은 만화가 아니라면 마릴린 먼로 같은 유명 연예인이나 코카콜라 같은 유명 상품이 자본주의 시대를 살고 있는 우리에게 새로운 아이콘 취급을 받고 있다는 것에 착안해 이를 작품으로 제작하였다. 과거의 초상화는 나폴레옹이나 모나리자처럼 권력이나 자본을 가진 기득권자를 그리거나 아니

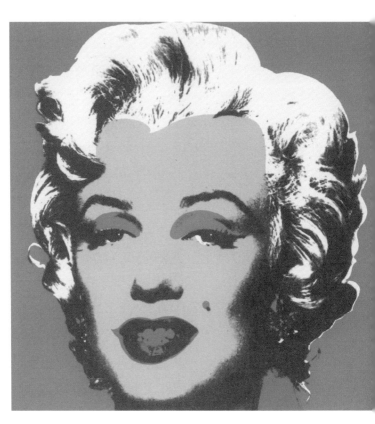

앤디 워홀, 〈마릴린 먼로〉, 1967년

면 화가가 연구를 위해 자신을 그리는 경우가 대부분이었다. 하지만 20세기가 되면서 변화가 시작되었다. 가정에 TV 보급이 이뤄지면서 연예인이 대중에게 많이 노출되기 시작했고, 그들이 대중에게 선망의 대상이자 시대의 아이콘이 된 것이다. 앤디 워홀은 이러한 변화를 간파했다. 실제로 "미래에는 누구나 15분간은 유명해질 수 있는 세상이 올 것이다."라고 앤디 워홀이 예견했던 것처럼 지금은 유튜브, 인스타그램, 페이스북, 트위터 등 다양한 소셜네트워크 매체를 통해 많은 이들이 스스로의 삶과 이미지를 노출시키고 브랜딩하며 살아가고 있다. 연예인의 삶과 일반인의 삶의 경계가 무너지며 인플루언서란 이름 아래 아이콘이 광범위해지고 있는 것이다. 워홀은 이처럼 이미지가 넘쳐나는 시대에는 그 자극에 반응할 뿐, 진짜와 가짜가 뒤섞이는 세상이 도래할 것임을 알아챈 선각자였다.

"일단 유명해져라. 그럼 당신이 똥을 싸도 박수칠 것이다."

우리나라에서는 앤디 워홀의 말로 널리 알려져 있는 이 말은, 인기가 곧 권력이 되는 우리 시대를 관통하는 명언으로 방송과 유튜브 등에서 활용되어 왔고 블로그와 SNS 등 다양한 매체를 통해 확산되어 왔다. 하지만 이 말은 우리나라에만

존재하고, 앤디 워홀은 이런 말을 한 적이 없다고 한다. 최초의 누군가가 허위로 과장해 이야기한 내용이 온라인을 통해 복제되고 확산되어 가는 과정에서 허위에 허위가 덧붙었고 가짜는 점점 진짜처럼 받아들여졌다. 이 과정을 통해 결국 많은 이들이 공감하는 진리가 된 것이다. 이처럼 앤디 워홀은 원본이 중요한 것이 아니라 끊임 없는 복제 속에 경계가 옅어지고 그 과정에서 고민하며 깨달음을 얻고 사는 것이 현대인이라 생각했다. 그는 수천 년간 이어져 온 원본, 즉 하나밖에 없는 오리지널이라는 신화를 무너트려 버리고 판화를 중심으로 한 작품을 많이 만들었는데, 단순히 기법적 장점에 의한 선택이 아니라 복제된다는 개념적 특성으로 이를 제작했다. 이러한 아이디어는 자본주의 시대를 관통하는 철학으로 인정받아 2022년 워홀의 〈마릴린 먼로〉 한 점이 한화 약 2500억 원에 경매에서 판매되면서 많은 이들을 놀라게 하였다.

물론 경제적 가치가 작품의 모든 가치를 증명하는 것은 아니지만, 이처럼 판화도 시대와 제작 기법, 목적 등에 따라 그 가치에 대한 평가 또한 다양하다. 특히 판화의 특성상 여러 점이 제작된다는 것이 무조건 가치가 낮음을 의미하는 것은 전

혀 아니라는 점을 인지할 필요가 있다. 특히나 복제의 범위가 광범위해지면서 예술가가 생전에 직접 그리지 않은 원화도 레플리카란 이름으로 작가의 작품을 관리하는 재단이나 저작권자에 의해 현대의 인쇄 기술로 다시 제작되기도 한다. 심지어 그냥 홍보용으로 제작된 인쇄물이나 무단 복제물을 판화라고 속여 전시하는 경우도 있다.

일반적으로 작가에 의해 직접 제작된 판화는 작품의 우측 하단에 작가가 연필로 한 사인이 들어가 있고, 좌측 하단에는 1/30, 7/100과 같은 형태로 총 몇 개가 존재하는 판화 중 몇 번째로 찍은 작품이라고 표기되어 있다. 혹은 A.P (Artist Proof, 작가 소장용), M.T(Monotype, 단 한 장만 제작), M.P(Monoprint, 같은 판으로 다른 색이나 표현 에디션 제작), P.P (Present Proof, 선물용), T.P(Test Proof, 테스트용)처럼 제작 목적에 따라 달리 표기하기도 하며, 종종 전면에 이미지를 새기고 뒷면에 제작 정보 및 오리지널 표기가 들어가 있는 경우도 있다. 앞으로 미술관에서 판화 작품을 만난다면 이러한 세부 정보들에 관심을 갖고 판화이기 때문에 보여줄 수 있는 표현과 개념에 대하여 고민하며 작품을 감상해보자. 아마 감상의 즐거움이 배가될 것이다.

개념미술에 담긴 철학 이해하기

오랜 시간을 투자해 이제야 회화, 조각, 판화 등 다양한 미술을 감상하기 위한 기초 지식을 쌓았는데, 안타깝게도 현재의 우리는 이 모든 개념이 무너지고 뒤섞인 시대를 살고 있다. 이제 미술관에 들어서면 아름다운 작품을 감상하는 대신 이것도 작품인지 아닌지를 고민하고 판독하며 전시를 감상해야 하는 상황에 처해 있는 것이다.

현대미술이 우리 같은 일반 애호가에게 너무 어렵고 부담스러운 그들만의 리그로 느껴지게 만드는 데 가장 큰 영향을 미친 작품은 현대미술의 상징인 마르셀 뒤샹Marcel Duchamp의 〈샘〉이다. 1차 세계대전 시기 프랑스 파리를 떠나 미국 뉴

마르셀 뒤샹, 〈샘〉, 1917년

욕에 체류 중이던 뒤샹은 진보적이고 실험적인 예술가를 위한 공모전이었던 앙데팡당Salon des indépendant전에 'R.Mutt'라는 가명으로 변기를 작품이라고 출품하였고, 이를 작품으로 인정해야 하는가 아닌가에 대한 찬반 논란으로 현대미술계에 커다란 화두를 던지게 된다. 현대미술에 관심이 없거나 고전미술의 시선에 머물러 있는 이들의 입장에서야 고민의 여지도 없이 그저 말장난일 뿐 작품이 아니라고 생각할 수 있다. 하지만 뒤샹은 앤디 워홀이 선보인 팝아트의 개념이 등장하기 약 반 세기 전에 기술 발전과 대량생산의 시대에 예술가에게 중요한 것은 정교한 붓질이나 섬세한 망치질과 같은 장인정신이 아니라 시대의 오브제나 이미지를 통해 급격하게 변화하는 시대에 대해 철학하고 사유하게 만드는 것이라고 보았다. 즉, 제작보다 선택과 해석이 더 중요한 시대가 도래하였음을 선언한 작품이 바로 〈샘〉이었던 것이다.

동시대의 미술계가 마르셀 뒤샹을 파블로 피카소보다 21세기 미술에 더 큰 영향을 미친 대가로 극찬하는 이유는 물감, 붓, 흙, 돌, 망치 등 기존의 재료를 무너트리고 개념 그 자체를 재료로 사용하였다는 점 때문이고, 이러한 그의 실험이 일

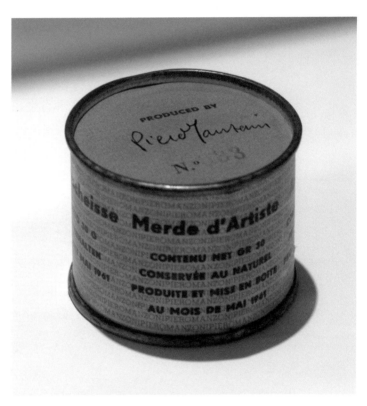

피에로 만초니, 〈예술가의 똥〉, 1961년

상의 모든 것은 예술이 될 수 있다는 의미적 확장을 이뤄내며 개념미술이 시작하는 길을 열었기 때문이다.

　　이러한 흐름을 똑똑하게 이어받은 작품이 이탈리아 개념미술의 상징인 피에로 만초니Piero Manzoni의 〈예술가의 똥〉이다. 이 작품은 "네 작품은 똥이야!"라고 말한 아버지의 이야기를 들은 만초니가 고상한 미술계를 대놓고 풍자하고 비꼬기 위해 제작한 작품으로, 90개가 제작된 깡통 안에 만초니의 대변이 들어 있다고 한다. 예술가의 개념과 사상 그 자체가 예술이 될 수 있다면 자신의 대변 역시 이 시대를 풍자하고 상징하는 하나의 작품이 될 수 있다는 것이다. 여러분은 이 작품을 어떻게 생각하는가? 아마도 꽤나 다수는 선을 넘었다고 볼 것이다. 이런 방식의 접근이 예술 자체의 가치를 훼손한다고 생각하는 경우도 많을 것이다. 미술계 내부에서도 이에 대한 의견은 분분했지만, 결론적으로 한 시대를 상징하는 작품으로 인정받으며 화제의 중심에 섰다.

　　여기서 원초적인 의문이 든다. '정말 저 통조림 속에는 만초니의 대변이 들어 있을까?' 물론 이 역시 혐오스럽다고 생각조차 하기 싫은 이들도 많겠지만, 세상에는 호기심 넘치는 이들 또한 많다. 결국 한 단체에서 후원금을 모아 경매에서 만

초니의 〈예술가의 똥〉을 4억 원에 구매한 후 이를 열어보기로 결정하였다. 그런데 막상 열어보니 안쪽에는 또 다른 작은 깡통이 들어 있었다. 호기심 속에 또 다른 호기심을 남겨둔 것이다. 마트료시카 인형처럼 이를 계속 뜯어볼 수도 있었겠으나, 구매자들은 더 이상 캔을 열지 않고 새로운 호기심의 개념을 그대로 남겨두기로 했다. 아마도 내부의 모든 통조림을 다 뜯어서 그 안에 아무것도 없음을 발견했어도, 혹은 다음 통조림에서 만초니의 대변을 발견했어도 그 끝에 마주하게 되는 건 허무함이란 깨달음일 것이다. 아마도 이를 예상하고 이미 첫 뚜껑을 여는 순간 느낀 허무함과 뒤이어 몰려오는 의문에 이 과정을 반복하는 것은 의미가 없다고 판단하여 그대로 두기로 결정한 것이 아닐까 예상해본다.

다만 이러한 개념을 기반으로 관람객을 가지고 노는 경향이 점점 더 심화되어 가고 있다. 예를 들어 이탈리아 출신 예술가 마우리치오 카텔란Maurizio Cattelan의 〈코미디언〉을 보자. 2023년 서울의 삼성 리움 미술관에서 있었던 대규모 전시에서 이 작품이 선보인 바 있는데, 그저 전시장 벽에 바나나 하나를 테이프로 붙여놓은 게 전부였다. 바나나는 조각하거나

제작해서 만든 것이 아니라 실제 생바나나였다. 당연히 바나나는 시간이 지남에 따라 색이 변질되고 상해갔고, 바나나가 심하게 변색되고 상하면 일주일 주기로 미술관 측이 새 바나나로 교체해 다시 붙여놓았다. 정말 분노가 치밀어 오르지 않는가? '아니, 이게 무슨 작품이야?'라는 생각이 들어도 전혀 이상한 일이 아니다. 실제로 미술을 전공하지 않은 카텔란은 미술계 외부자의 시선으로 미술계를 비꼬고 풍자하며 미술계의 시스템을 공격하고 비트는 작품을 선보여왔다. 그렇기에 〈코미디언〉 역시 2019년 아트 바젤 마이애미에서 처음 선보일 때도 "〈코미디언〉은 세계 무역을 상징하고, 이중적인 의미가 있는 고전적 유머다."라고 이야기했는데 과거 미국과 유럽 간에 바나나 전쟁으로 불리는 무역 분쟁이 있었던 건 맞지만, 허울 좋은 이 말을 통해 결국 그가 이야기하고 있는 건, "일단 유명해져라. 그럼 당신이 똥을 싸도 박수칠 것이다."라는 가상의 명언이 역설적이게도 현실화되어 버린 지금의 자본주의 시대의 미술계에 대한 비판과 조롱 아닐까.

이를 간파한 아르헨티나의 행위예술가 데이비드 다투나는 2019년 아트 바젤 마이애미에서 〈코미디언〉이 최초로 전시되었을 때 기습적으로 현장에서 작품인 바나나를 먹어버

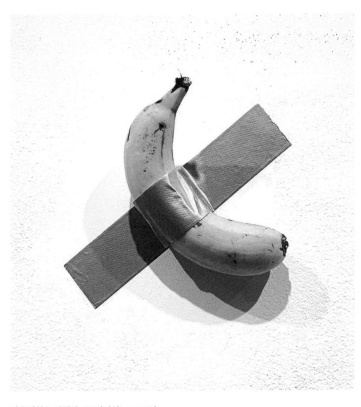

마우리치오 카텔란, 〈코미디언〉, 2019년

리는 퍼포먼스를 선보여 화제가 되었는데, "나는 카텔란의 예술에 공감하기 위해 이와 같은 행위를 했다."라는 다투나의 말이 인정받아 보상 요구는 하지 않았다. 그렇게 작품에서 중요한 건 바나나라는 실재하는 매체가 아닌 그 안에 담겨 있는 개념이라면서 바나나를 교체하여 다시 전시함으로써 사건은 일단락되었다. 그런데 이 사건은 2023년 리움 미술관 전시에서도 서울대학교에서 미학을 공부하고 있는 학생 한 명이 현장에서 바나나를 먹는 행위를 한 후 인증샷까지 찍어 언론에 보도되며 이슈가 되었다. 데이비드 다투나는 미술 행위로 인정받았음에도 이 학생은 미술계의 조롱거리로 언론에 보도되었는데, 이유가 무엇이었을까? 아마도 이는 추상적인 개념이겠지만, 그 행위 자체에 담긴 순수성과 참신함의 결여 때문이라고 할 수 있을 것이다. 최초에 미술계를 풍자하는 카텔란의 작품을 현장에서 보고 기습적으로 이를 먹어치워 버린 다투나는 최초라는 상징적 의미를 갖지만, 인증샷을 찍으려고 톰브라운 정장까지 빼입고 와서 똑같은 행위를 한 후 온라인에 올리는 건 그 목적이 참신하지도, 순수하지도 않기 때문이다. 오히려 젊은 예술가가 행했다면 나름의 참작은 해줄 수 있었겠으나, 그마저도 잭슨 폴록이 물감을 뿌리면서 작품을 제작한

것과 요즘 예술가나 연예인이 특별한 시대적 맥락이나 개념 없이 물감을 흩뿌리며 작품을 제작하는 건 전혀 다른 가치를 갖는 것과 마찬가지로 그 역시 좋은 평가를 받기는 힘들었을 듯하다.

이와 같이 개념미술은 난해하고 어렵다. 좋은 회화나 조각이 뛰어난 구도나 색채, 조형감을 보여줘야 하는 것처럼, 좋은 개념미술은 '참신하고 훌륭한 개념'을 선보여야 한다. 시대를 관통하는 이러한 개념을 인지하고 감상할 수 있는 안목을 갖게 되는 순간, 눈에 즐거움을 주는 심미적인 자극이 아닌, 뇌를 각성시키는 지적 자극을 받을 수 있다. 현대에 미술을 예술이라고 지칭하고 화가, 조각가, 판화가 대신 작가나 예술가라고 폭넓게 지칭하는 이유는 더 이상 미술이 시각적 자극만을 목적으로 하지 않고 시각적 자극을 기반으로 더 넓은 감상과 깨달음의 영역을 향하고 있기 때문이다.

지금까지 살펴본 것처럼 미술은 주제와 제작 방식에 따라 다양한 모습을 띠고 있으며, 같은 주제와 제작 방식 안에서도 예술가와 시대에 따라 다채로운 변화를 보여줌을 알 수 있

었을 것이다. 21세기에는 앞서 소개한 분류 외에도 영상 기술을 기반으로 공간에 선보이는 미디어아트 및 설치미술, 기록 매체로 시작해서 예술의 도구로 활용되고 있는 사진 예술, 개념미술의 연장선에서 행위자의 몸을 기반으로 선보이는 행위 예술 등 끊임없이 새로운 실험과 연구가 거듭되며 무궁무진한 예술 형태가 선을 보이고 있다.

다양한 선택지가 존재한다는 건 감상자에게 큰 기쁨일 수 있지만, 다른 누군가에겐 무엇을 선택하고 봐야 할지 부담만 가중시켜 주는 요소인지도 모른다. 우리가 이를 즐겁게 받아들이고 향유하려면 모든 걸 다 알고 봐야 한다는 전제를 버려야만 한다. 아이돌 음악을 즐기기 위해 모든 음악 장르를 다 이해할 필요 없고, 사극 드라마를 이해하기 위해 모든 역사를 다 이해하고 있어야 할 필요는 없는 것처럼 말이다. 차근차근 좋아하는 것을 찾고 그걸 보는 시간을 늘려가다 보면 자연스레 지식과 경험이 쌓여가고, 그 한 번 한 번의 경험에서 무엇을 감상할지 선택하는 즐거움을 느낄 수 있을 것이다.

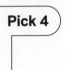

장르의 융합,
주세페 아르침볼도의
〈사계: 봄, 여름, 가을, 겨울〉

← 주세페 아르침볼도, 〈여름〉, 1563~1573년 | → 주세페 아르침볼도, 〈가을〉, 1563~1573년
← 주세페 아르침볼도, 〈겨울〉, 1563~1573년 | → 주세페 아르침볼도, 〈봄〉, 1563~1573년

앞서 미술이란 장르 안에서도 다양한 분류가 존재함을 소개하였지만, 이러한 주제에 의한 분류는 절대적인 기준만 존재하는 건 아니라는 사실을 기억하자. 르네상스 시대의 화가 주세페 아르침볼도Giuseppe Arcimboldo의 〈사계〉는, 멀리서 보면 사람의 옆모습을 그린 초상화 같지만 자세히 보면 사계절을 주제로 각 계절의 과일과 식물 등 정물을 이용해 사람의 형상을 표현하고 있음을 발견할 수 있다. 이와 같은 작품은 초상화와 정물화 중 무엇으로 지칭해야 할까? 초상화와 정물화의 경계선에 서 있는 오묘한 작품들을 선보인 아르침볼도는 초현실주의 미술이 등장하기 400여 년 전 이미 초현실적 감각을 선보인, 시대를 앞선 상상력을 가진 화가였다.

레오나르도 다빈치, 미켈란젤로 부오나로티, 라파엘로 산치오 등 천재들이 즐비했던 르네상스 시대에 미술계에 혜성처럼 등장한 아르침볼도는 화가였던 아버지 밑에서 영재교육을 받으며 당대 최고의 권력을 가지고 있었던 합스부르크 왕가 보헤미아 왕국의 왕실 화가로 활동하였다. 당시 황제였던 막시밀리안 2세는 오스만제국의 침략으로 인해 떨어진 왕의 권위를 회복하기 위해 아르침볼도에게 초상화를 그리게 하였는데, 그것이 바로 〈사계〉였다. 기괴한 모습에 놀란 신하들과 달리 호기심과 더불어 열린 사고를 가지고 있었던 막시밀리안 2세는 〈사계〉를 마음에 들어 했다. 사계 중 〈봄〉은 싱그럽게 피어나는 장미, 수선화, 동백 등 꽃들을 통해 생명이 피어나는 유년기의 모습을 표현하였고, 〈여름〉은 복숭아, 체리, 옥수수, 오이, 밀 등 여름 작물들을 이용해 삶의 절정인 청년기를 담아냈다. 〈가을〉은 포도, 호박, 사과, 무 등 수확과 결실의 계절인 장년기가 도래했

음을 이야기하고, 〈겨울〉은 나무와 버섯, 넝쿨 등을 이용해 생명이 지는 말년에 도달한 모습을 은유하였다. 이는 렘브란트가 〈자화상〉을 통해 선보인 주제를 전혀 다른 방식으로 해석한 선구자적인 작품이었다. 다음으로 황제의 자리에 오른 루돌프 2세 역시 아르침볼도의 작품에 열광한 덕분에 아르침볼도는 오래도록 궁정화가로 역량을 펼칠 수 있었다.

이렇듯 미술의 주제나 사조, 표현 등을 구분함에 있어 전반적인 분류의 기준은 있어도 절대적인 구분 기준은 존재하지 않는다. 익숙한 미술사의 중심축에서 벗어나 있어도 자신만의 연구를 통해 장르를 초월해 많은 이들에게 영감을 준 수많은 예술가들 또한 존재함을 기억하며 미술관 곳곳을 둘러본다면, 내가 루브르 박물관의 구석구석을 돌아다니다 주세페 아르침볼도의 〈사계〉를 만나고 미소지었던 순간처럼 장르적 구분을 초월해 나만의 예술가를 만나는 순간을 경험하게 될 수도 있다. 미술관에 숨어 있는 매력적인 작품을 찾아내고 싶다면 발품 파는 노력을 아끼지 말길 바란다.

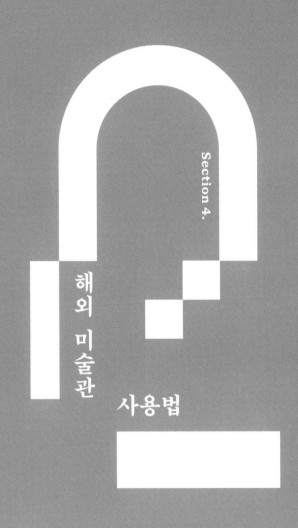

해외 미술관 사용법

나는 내 감정을 그려 보이지 않는다.
그저 표현할 뿐이다.

| 잭슨 폴록 |

미술관의 형태

나는 어떤 미술관과 잘 맞을까? 처음에는 미술관의 특성을 이해하고 방문하기보다는 해당 미술관에서 어떤 전시를 진행하고 있는지가 방문 결정에 더 중요한 영향을 미칠 것이다. 물론 우리의 관람 경험에 직접적으로 더 큰 영향을 미치는 건 소프트웨어에 해당하는 전시와 작품의 질이겠지만, 하드웨어에 해당하는 미술관, 즉 전시 공간이 어떤 특성을 가지고 있고 그에 따라 어떤 경험을 제공하는지가 세부적인 관람 만족도에는 더 영향을 미치는 경우가 있다. 앞서 장르에 의한 구분에서 박물관과 미술관이 구분되었다면, 행정과 운영 형태에 따라서도 미술관은 서로 다른 모습을 띠게 된다.

미술관의 형태를 살펴보면, 우선 미술관은 크게 국립, 공립, 사립, 대학의 네 종류로 구분된다. 국립미술관은 말 그대로 국가가 직접 설립하여 운영하는 박물관이나 미술관을 뜻하는데, 파리 루브르 박물관, 런던 영국박물관, 암스테르담 국립미술관 등 세계적으로 유명한 박물관들이 여기에 속한다. 국내에는 국립현대미술관, 국립중앙박물관, 국립경주박물관 등이 있다. 공립미술관은 공적 자금으로 운영된다는 점은 국립미술관과 같지만 지방자치단체에 의해 설립 및 운영되는 박물관이나 미술관을 의미하며, 파리 시립미술관, 르아브르 앙드레 말로 현대미술관, 뮌헨 렌바흐하우스 등 세계 각 도시를 대표하는 공립미술관들이 있다. 국내에도 서울시립미술관, 양주시립장욱진미술관, 부산시립미술관 등 매력적인 공립미술관들이 있다. 사립미술관은 민법, 상법 외 특별법에 따라 설립된 법인 및 단체 혹은 개인이 설립하여 운영하는 박물관이나 미술관으로, 뉴욕 구겐하임 미술관, 파리 루이비통 재단 미술관, 베니스 피노 컬렉션 등 기업의 재단이 운영하는 세계적인 미술관들이 있으며, 국내에도 리움, 뮤지엄 산, 석파정 서울미술관 등 다양한 사립미술관이 있다. 마지막으로 대학 미술관은 고등교육법에 따라 설립된 학교나 법률에 따라 설립된

대학 교육 과정의 교육기관이 설립·운영하는 박물관이나 미술관인데, 런던 로열 아카데미, 케임브리지 하버드 미술관 등이 있고, 국내에는 서울대학교미술관, 홍익대학교미술관, 이화여자대학교박물관 등이 대학 미술관으로서 그 기능을 유지하고 있다.

기본적으로 미술관의 규모는 국립>공립>사립>대학 순이지만, 위치적 특성, 재단의 규모, 재정 상황 및 환경에 따라서 국공립 미술관 이상의 규모와 기능을 갖춘 사립미술관과 대학 미술관 또한 존재한다. 다만, 보통 대학 미술관은 좀 더 동시대의 예술가들을 선보이며 학술적인 면에서 의미 있는 전시를 많이 선보이고, 국립 및 공립미술관은 상대적으로 좋은 소장품들을 가지고 있는 데다 타 국가 및 기관과의 협업에도 용이하기 때문에 대중성이 강한 기획전과 더불어 학술적 전시를 다양하게 병행하며 선보인다. 사립미술관은 관장 혹은 수석 큐레이터의 의지에 따라 다양한 모습을 띠는데, 대기업 미술관은 국공립 미술관 이상의 소장품과 기획을 선보이는 경우도 있다. 소규모 사립미술관의 경우 지역 예술가나 신진 및 중견 작가들을 발굴하고 전시의 기회를 주는 등 유의미

한 기능을 하기도 한다.

그렇다면 이 글을 읽고 있는 독자들은 전 세계에 존재하는 수많은 미술관 중 살면서 꼭 가보고 싶은 미술관이 있는가? 처음에는 그저 집에서 가까운 미술관을 찾는 행위로 미술과의 인연을 시작하는 경우가 많겠지만, 미술관 방문이 취미로 자리 잡고 미술에 대한 애호도가 높아질수록 꼭 방문해보고 싶은 미술관도 하나둘 늘어갈 것이다.

"도슨트 님은 어떤 미술관을 가장 좋아하세요?"

국내외 미술관을 돌아다니며 근무하다 보니 안내를 마치면 종종 이런 질문을 받곤 한다. 좋은 인연이 닿아 기회가 되는 대로 세계 각지의 미술관을 방문하며 안내를 하고 있긴 하지만, 세계 곳곳에 매력적인 미술관들이 너무 많이 있고 아직 가보지 못한 미술관도 너무나 많다. 감히 내가 어떤 미술관이 전 세계에서 가장 좋은 미술관이라고 논할 순 없겠지만, 개인적인 경험을 바탕으로 미술 애호가들이 여행 가기에 좋은 세 개의 도시, 파리, 암스테르담, 런던을 중심으로 미술관을 즐기는 방법에 대해 정보를 나눠볼까 한다.

미술사를 통달할 수 있는 예술 여행

루브르 박물관, 오르세 미술관, 퐁피두 센터

파리의 루브르 박물관은 전 세계에서 가장 많은 관람객이 방문하는 박물관으로 유명하다. 수많은 미술 애호가들이 미술 여행을 떠날 때 파리를 1순위로 손에 꼽고 루브르로 향하는 이유는 무엇일까? 시간적·경제적 여유가 충분한 경우가 아니라면 해외로 여행을 가서 미술관을 즐긴다는 건 흔한 경험이 아닌 만큼 이왕이면 가장 유명한 공간에 방문해보고 싶다는 심리가 있을 것이다. 그런 의미에서 루브르 박물관은 방대한 소장품을 갖고 있을 뿐 아니라 〈모나리자〉를 비롯해 미술사 서적에서 한 번쯤 본 대작들을 많이 볼 수 있다. 물론 파리에 유명 미술관이 루브르 박물관 하나만 있었다면 미술 여행을 시작하는 도시로 파리를 뽑지는 않았을 것이다. 하지만

파리에는 루브르 박물관 외에도 오르세 미술관과 퐁피두 센터가 도보로 10분, 그리고 15분 거리에 위치해 있다. 낭만적인 도시의 풍경을 즐기면서 고전, 근대, 현대미술의 주요 작품들을 모두 만날 수 있는 가성비 좋은 도시여서 미술 애호가들에게 있어 파리는 미술 여행을 시작하는 도시로 매력적이다.

앞서 미술을 즐기기 시작하는 입장에서 쉽게 이해하며 즐길 수 있는 미술관이 연대기식으로 작품을 선보이는 공간이라고 소개했다. 파리가 그러하다. 고대미술부터 고전미술까지 즐길 수 있는 루브르 박물관, 19세기 사실주의 및 인상주의 작품들을 중점적으로 만나볼 수 있는 오르세 미술관, 20세기 마티스와 피카소부터 현재의 미술까지 감상할 수 있는 종합 예술 공간 퐁피두 센터에서 미술사의 흐름을 한눈에 살펴볼 수 있는 파리로 미술 여행을 떠나보자.

루브르 박물관

　　루브르 박물관은 최초에 요새로 지어진 공간이었다. 12세기에 외세의 침공을 막기 위해 필립 2세의 명령으로 지어졌다가 샤를 5세 때부터 왕궁으로 사용되기 시작하였고, 1682년 태양왕으로 유명한 루이 14세가 베르사유궁으로 왕궁을 옮기면서 왕실 소장품 전시 공간으로 사용되기 시작했다. 이후 프랑스혁명 시대를 겪으며 1793년 시민을 위한 박물관으로 사용되기 시작한 루브르는 나폴레옹 1세에 의해 더 방대한 수집품을 소장하며 세계적인 박물관의 위상을 갖게 되었고, 1981년 그랑 루브르 프로젝트를 진행해 건축가 이오 밍 페이Ieoh Ming Pei가 설치한 유리 피라미드까지 자리 잡으며 현재 우리가 보고 있는 모습을 갖추게 되었다.

　　루브르 박물관은 크게 드농관, 쉴리관, 리슐리외관이라는 세 개의 공간으로 나눠지는데, 유리 피라미드를 바라보고 정면이 드농관, 오른쪽이 쉴리관, 왼쪽이 리슐리외관이다. 유리 피라미드를 통해 혹은 리슐리외관 방향에 위치한 지하 쇼핑몰을 통해 루브르 입구에 도달하면 각 전시관으로 가는 입구가 나눠져 있다. 그리고 입구 위쪽에 해당 관에서 볼 수 있

는 대표작의 이미지들이 붙어 있으므로 취향에 따라 전시실을 선택해 즐길 수 있다. 여기에 사소한 팁을 덧붙이자면, 보통 〈모나리자〉이미지가 보이는 드농관을 통해 다수가 입장하기 때문에 오히려 쉴리관을 통해 입장해 〈모나리자〉로 향하는 것이 덜 복잡하게 입장할 수 있는 방법이다. 만약 루브르에 여러 번 방문해봐서 관람객을 피해 조용히 즐기고 싶다면 리슐리외관을 통해 입장하는 것이 상대적으로 더 조용할 것이다. 드농관에는 13~18세기 프랑스, 이탈리아, 스페인 미술 작품이, 쉴리관에는 16~19세기 회화 및 그리스·로마 시대 조각품이 다수 전시되며, 리슐리외관에는 주로 13~17세기 네덜란드, 독일 회화 및 고대 유물들이 전시되기 때문에 만약 루브르에 처음 방문하는 상황이라면, 드농관과 쉴리관을 중심으로 감상해보길 추천한다.

앞서 루브르의 마스코트인 〈모나리자〉와 인기작 〈나폴레옹 1세의 대관식〉은 만나보고 왔으니, 그 외의 수많은 대작들 중 개인적으로 다음의 세 점을 추천하고자 한다. 우선 루브르 박물관의 북극성과도 같은 〈사모트라케의 니케〉를 감상해보길 권한다. 1863년 그리스의 사모트라케섬에서 발견된 이

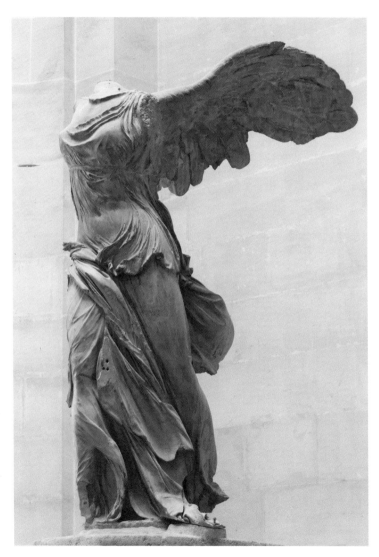

〈사모트라케의 니케〉, 기원전 220~190년

작품은 기원전 220~190년경에 제작된 것으로 유추되는, 고대 그리스 시대를 대표하는 조각으로 섬세한 표현이 일품이다. 최초에 니케상은 하반신과 100여 개의 부서진 조각으로 발견되었고 지속적인 발굴과 복원 끝에 현재의 모습에 이르게 되었다. 니케상은 190년경 로도스섬과 사모트라케섬 사이에 벌어진 해전에서의 승리를 기념하기 위해 만들어진 것으로 추정된다. 뱃머리에 설치하는 선수상처럼 배 모양의 형상을 조각으로 만들고 그 위에 니케상을 설치하여 뱃사람들의 무사 귀환과 안녕을 비는 마음으로 기도를 드리는 신전에 설치되었을 것으로 예상되고 있다. 거친 파도를 거스르며 선수에 서 있는 듯한 이 조각은 마치 튀어 오른 물살에 옷이 젖은 듯 피부에 달라붙어 인체의 선을 드러내는 섬세한 튜닉의 모습을 관찰할 수 있고, 날렵하게 뒤로 뻗은 날개는 어떤 시련도 극복하고 앞으로 나아가는 니케의 강인함이 아름답게 표현되어 있다. 사실 니케상을 바라보는 우리의 시점에서 오른쪽 날개는 발굴된 원본이고 왼쪽 날개는 결국 발견되지 않아 오른쪽 날개의 모습을 참고해 1883년 석고로 제작한 복원본이다. 실제로 루브르 박물관을 방문해 육안으로 감상해보면 복원된 날개는 다른 쪽 날개에 비해 훨씬 깨끗하다. 머리와 팔도 결국

발견되지 않아 여러 복원 아이디어가 제시되었으나, 현재의 모습이 오히려 감상자의 상상력을 자극하고 그 모습 자체로 상징성을 갖게 되었다는 판단으로 상상에 의한 추가 복원은 하지 않았다.

니케상 자체 높이만 해도 2.75m에 달하고 단을 포함한 전체 높이는 5.57m인 거대한 조각상이 쉴리관과 드농관을 연결하는 다루Daru 계단 꼭대기에 위치해 있기에 루브르의 북극성으로 칭해지기도 한다. 그래서 일행과 각자 작품을 감상하다가 미로 같은 루브르에서 길을 잃었을 때 니케상에서 만나는 것으로 약속을 정하면 걱정을 덜 수 있다. 계단 아래로는 고대 조각과 유물이 있고, 니케상 왼쪽편으로 있는 루이 14세에 의해 건축된 아폴론 갤러리에서 나폴레옹 1세의 왕관과 조세핀 왕비의 티아라 및 보석과 공예품을 볼 수 있다. 오른쪽 통로로 이동하면 〈모나리자〉를 향해 갈 수 있는 그랑 갤러리가 이어져 있다. 아직 루브르가 낯설다면 〈사모트라케의 니케〉를 중심으로 동선을 정하면 효율적일 것이다.

〈사모트라케의 니케〉를 감상한 후 오른쪽 통로를 통해 그랑 갤러리로 진입하면 긴 통로형 전시장에 다빈치, 라파엘

로, 카라바조를 비롯한 르네상스와 바로크 시대 거장들의 작품들이 도열해 있을 것이다. 그다음 통로 중앙 우측 711번 전시실로 들어서면 드디어 그 유명한 〈모나리자〉를 만날 수 있다. 인파 속에 파묻혀 촬영당하고 있는 〈모나리자〉를 지나쳐 뒤쪽으로 나오면 정면에 아트 숍이 있고, 오른쪽으로는 〈나폴레옹 1세의 대관식〉 및 신고전주의 작품들을 볼 수 있는 전시실이 있다. 왼쪽으로는 같은 시기에 진보적인 예술을 선보였던 낭만주의 작품들을 볼 수 있는 전시실이 있는데, 이곳에서 낭만주의의 시작점의 화가인 테오도르 제리코Théodore Géricault의 대표작 〈메두사호의 뗏목〉을 만나볼 수 있다. 제리코는 권력에 영합하지 않고 정의로운 사진기자 같은 시선으로 역사적 사건을 묘사하고자 하였는데, 〈메두사호의 뗏목〉 역시 같은 맥락에서 비극적인 사건을 기억하고 기록하기 위해 제작한 작품이다.

1816년 메두사호는 400여 명의 승객을 태우고 아프리카 식민지 구축을 위해 항해를 시작하였는데, 거친 풍랑에 의해 모래톱에 걸려 좌초하고 말았다. 그런데 막상 탈출을 준비하다 보니 구명보트가 부족했고, 결국 식민지 총독과 장교 등 계급 순으로 구명보트에 탑승한 후 150여 명의 승객은 짐을

테오도르 제리코, 〈메두사호의 뗏목〉, 1819년

옮기기 위해 제작한 뗏목을 구명정에 연결해 함께 탈출을 시도했다. 하지만 악천후에 의한 거친 파도와 식량 부족의 위기 속에서 누군가 구명보트와 뗏목을 연결하는 밧줄을 끊어버렸고 의지할 곳을 잃은 뗏목은 정처 없이 망망대해를 표류하게 되었다. 결국 식량과 식수 부족으로 하루가 다르게 사상자가 늘어났고 표류 일주일 만에 150여 명의 승객 중 열다섯 명만이 살아남았다. 이후 표류 13일째가 되어서야 근처를 지나던 범선 아르귀스호가 우연히 이들을 발견해 구조했는데, 그 사이 다섯 명이 더 세상을 떠난 탓에 최종적으로 생존한 이는 열 명밖에 안 되었다. 구조되는 순간까지 버티기 위해 뗏목 위에서는 살인과 시체유기 및 식인까지 이뤄진 것으로 알려지면서 많은 이들에게 충격을 주었는데, 〈메두사호의 뗏목〉은 이 이야기에서 아르귀스호에 의해 우연히 발견된 가장 극적인 순간을 주제로 제작된 작품이다.

제리코는 실제로 이 작품을 그리기 위해 시체안치소에서 시체를 구해 와 표현을 위한 연구에 활용했다고 알려질 정도로 지독하게 사실적인 작품을 그려냈는데, 화면을 가로지르는 다양한 대각선의 구도들 속 살아 있는 자와 죽은 자가 뒤섞인 인간 피라미드의 모습은 역시나 처절한 당시의 상황을 직

접 목격하는 듯 압도되는 느낌을 준다. 작품에서 눈여겨볼 부분은 선미에서 저 멀리 희미하게 보이는 아르귀스호를 발견하고 구조를 요청하며 왼손을 들어올린 인물이 흑인이라는 점이다. 이 인물은 아프리카 승무원 생존자인 장 샤를인데 그의 왼팔에 두른 붉은 천은 마치 횃불처럼 보이기도 하며 구조를 요청하기 위해 앞장서는 영웅과 같은 모습으로 표현되어 있다. 왕이나 귀족, 백인이 아닌 흑인이 작품에서 가장 중요한 인물로 그려진 것도 파격적이었지만, 주제 역시 기존의 역사화와는 확연히 달랐다. 더불어 표현에 있어서도 흑백사진처럼 탁하고 어두운 색감과 무거운 분위기로 묘사돼 감상자의 마음을 무겁게 한다.

　　　이 사건은 루이 18세가 20여 년간 항해 경력이 거의 없었던 왕당파 출신의 귀족 쇼마레를 선장으로 임명함으로써 발생한, 어쩌면 피할 수도 있었을 비극이었고, 좌초 순간부터 탈출 순간까지 무능하고 이기적이었던 선장에 의해 더 큰 희생을 남긴 인재人災였다. 그럼에도 선장인 쇼마레는 훈장 박탈과 3년형이라는, 사건의 중대함에 비해 비교적 가벼운 형을 받아 시민들의 분노를 샀다. 제리코는 이 사건을 그림으로 그려 수면 위에 올려놨고, 시각적인 표현 기술에 있어서의 사실

성보다 진실을 담아내는 측면에서 사실적이었던 이 작품은, 많은 동료 및 후배 예술가가 용기를 갖고 주체적 예술을 선보이도록 이끈, 시대의 상징과도 같은 작품이다.

제리코의 〈메두사호의 뗏목〉 조금 옆쪽에는 아마도 낭만주의 사조의 작품 중 가장 익숙할 외젠 들라크루아Eugène Delacroix의 〈민중을 이끄는 자유의 여신〉이 전시되고 있다. 1830년 7월, 왕의 권력에 대항하여 프랑스혁명이 이룩해낸 성취를 담아낸 이 그림은 미술에 관심이 없는 사람도 이미지와 이름은 들어본 적 있을 만큼 유명한 작품이다. 그림의 중앙에는 자유, 평등, 박애를 상징하는 프랑스의 삼색기를 들고 옷이 찢긴 채 전면에 나서는 여인이 보이는데, 이 여인은 프랑스 국가 자체를 상징하는 캐릭터인 마리안을 형상화한 것이라고 한다. 더불어 저 멀리 오른쪽 배경에는 현재는 불타서 복원 중인 파리 노트르담 대성당이 보이고, 그 앞에는 권총을 들고 있는 아이가, 왼쪽 끝에는 칼을 들고 있는 노동자 남성이, 바로 앞에는 들라크루아 본인의 얼굴을 그려 넣은 신사가 소총을 들고 화면 앞에 쓰러진 수많은 죽음을 뚫고 혁명에 동참하고 있는 모습으로 묘사되어 있다. 이 작품은 인물 배치와 구성에

외젠 들라크루아, 〈민중을 이끄는 자유의 여신〉, 1830년

있어 〈나폴레옹 1세의 대관식〉과 대척점에 있는데, 수직·수평 구도가 아니라 대각선 구도를 많이 활용하여 역동성을 보여준다. 색 표현의 경우 강한 대비와 거친 붓 터치로 여성의 팔이나 배경의 인물 일부는 마치 미완성처럼 보일 만큼 과감하게 표현했다. 이는 마치 20세기의 종군기자가 찍은 역사적 사진 자료처럼 현장에서 목격하는 듯한 느낌을 주는데, 프랑스 7월혁명의 정신과 그 성취가 절대 가벼운 일이 아니었음을 말해주는, 들라크루아의 탁월한 감각을 엿볼 수 있다.

이렇듯 루브르 박물관은 기원전 고대의 유물부터 중세 시대, 르네상스 시대를 거쳐 시민혁명의 시대까지 인류의 탄생과 진화를 유물과 미술품을 통해 감상하며 이해해볼 수 있는 장소이다. 하지만 50만 점이 넘는 루브르 박물관의 소장품들을 한 번의 방문으로 완벽하게 감상한다는 건 불가능한 일이다. 만약 루브르 박물관을 너무 사랑하여 파리에 일주일 이상 머무르며 매일매일 방문할 것이 아니라면, 한 번의 방문으로 모든 걸 보겠다는 욕심은 부디 버리길 바란다. 단순 계산으로 생각해봐도 루브르 박물관에 평상시 전시되는 3만 6000여 점의 작품을 한 작품당 1분씩만 감상해도 모든 작품을 다 감상

하려면 25일이 필요하다. 무리해서 단기간에 모든 것을 보고 느끼겠다고 마음먹었다간 오히려 미술관에 대한 피로감만 커질 수도 있다. 특히나 루브르 박물관은 작품 교체가 잦은 편이어서 갈 때마다 일부 전시실이 바뀌거나 닫혀 있을 수도 있기 때문에 첫 방문에는 웬만해서 이동할 일이 없는 주요 작품 위주로 감상하고, 이후 재방문할 기회가 생겼을 때 가보지 않았던 전시실 중심으로 둘러보길 바란다.

오르세 미술관

루브르 박물관에서 고전 미술을 통해 미술사의 시작점을 만나봤다면, 박물관 앞 튈르리 정원을 산책하며 센강 건너편으로 10~15분 정도만 도보로 이동하면 도착할 수 있는 곳이 오르세 미술관이다. 루브르 박물관이 최초에 요새로 건축된 공간이었다면, 오르세 미술관은 원래 1900년 파리 만국박람회 개최에 맞춰 지어진 기차역이었다. 하지만 2차 산업혁명 이후 급격한 기술 발전으로 차량 연결 개수가 늘어나며 기차가 길어지기 시작했고, 오르세역의 짧은 승강장은 새로운 기

차를 수용하기엔 너무 규모가 작았다. 기차역의 기능을 잃은 이후 오르세는 호텔로 운영되었으나 이마저도 여의치 않아 1973년 완전히 폐역이 되어버렸다. 역사의 흔적이 남은 이 공간을 다시 활용하기 위해 1978년부터 내부 리모델링을 시작해 1986년에 개관한 것이 바로 오르세 미술관이다. 이와 같은 아이디어를 국내에서도 차용해 서울역 구역사 내부를 리모델링해 문화역서울284란 이름의 미술관으로 운영하고 있기도 하다.

현재 오르세 미술관은 '인상파의 성지'라는 별명을 가지고 있을 정도로 방대한 그리고 핵심적인 인상파 작품들을 소장하고 있는데, 그렇다고 인상파 작품만을 소장하고 있는 것은 아니다. 한편 오르세 미술관은 한국 관광객이 많이 방문하는 명소로, 파리의 주요 미술관들 중 유일하게 한국어 안내 방송이 나온다.(물론 근래에는 K컬처의 활약으로 파리의 미술관에도 점점 한국어 리플릿, 오디오 가이드 및 안내 서비스가 늘어가고 있는 추세이다.)

오르세 미술관을 감상하는 기본 순서는 0층→5층→3층 순이다. 미술관에 들어서면 마주하게 되는 0층은 인상주의 직

전 파리 미술계에 자리 잡고 있었던 사실주의 회화와 그 대척점에서 고전을 계승하고자 한 아카데미즘 회화가 먼저 전시되고 있으며, 중앙의 기획 전시실을 지나 마네, 모네 등 인상파 화가의 초기작을 소개한 공간이 있고 맞은편에는 서유럽인들의 입장에서 이국적이었던 오리엔탈리즘 회화 및 19세기 동유럽과 북유럽 회화 작품을 만나볼 수 있다. 이후 0층 끝자락에 있는 에스컬레이터를 타면 5층까지 한 번에 연결되며, 베스트 포토존인 시계탑을 지나 전시실로 들어서면 마네, 모네, 르누아르, 드가, 쇠라, 반 고흐 등 인상주의 거장들의 작품이 끝없이 나열되어 있는 진풍경이 펼쳐진다. 3층에는 로댕의 〈지옥의 문〉 석고 원본과 더불어 다양한 대가들의 조각 작품 및 공예품과 함께 후기인상주의 작품들이 전시되어 있으며 기획전시도 이뤄지고 있다. 이곳 오르세 미술관에서는 끊임없이 펼쳐지는 아름다운 인상주의 작품들을 마음껏 볼 수 있지만, 그중에서도 대표적인 작품들을 통해 어떤 경험을 할 수 있는 공간인지 간단히 정리해보도록 하자.

오르세 미술관에 입장하자마자 바로 왼쪽 라인에 위치한 첫 번째 전시실에 들어서면 바르비종파의 대표 예술가인

장 프랑수아 밀레Jean-François Millet의 〈만종〉을 만날 수 있다. 바르비종파는 19세기 초 파리 교외에 위치한 작은 도시 바르비종에서 농민을 중심으로 자연의 풍경을 주로 그렸던 화파를 지칭한다. 밀레 역시 농민 집안에서 태어나 평생 이를 바라보며 성장한 것으로 알려져 있다. 바르비종파는 고즈넉한 시골 풍경을 바라보며 반복되는 일상 속 묵묵히 일하는 이들과 노동의 숭고함을 담아내는 작품을 많이 선보였는데, 그중 밀레의 작품에는 남다른 면이 있다.

보통 〈만종〉은 가난한 소작농이 열심히 농사를 짓고 수확물인 감자를 바구니에 담아 돌아가려는 길에 저 멀리 오른쪽 배경에 보이는 교회에서 타종을 하자 일용할 양식을 주신 하느님께 감사의 기도를 드리는 작품이라고 알려져 있었다. 그런데 1932년 한 정신이상자가 칼로 〈만종〉을 훼손하는 사건이 벌어졌고, 이를 복원하기 위해 정밀 분석을 하며 X선 촬영을 하는 과정에서 원래 작품 중앙 하단의 감자 바구니 아래 나무 상자 형태의 직육면체가 그려져 있었음이 드러났다. 이를 토대로 하나의 설이 퍼지기 시작했는데, 사실 밀레는 작품 속에 감사기도를 드리는 농민을 그린 것이 아니라 죽은 아이를 위한 안식기도를 드리는 모습을 그렸다는 설이다.

장 프랑수아 밀레, 〈만종〉, 1857~1859년

프랑스는 7월혁명과 2월혁명 이후 제2공화국이 들어섰지만, 실질적인 혁명의 수혜자들은 노동자 계급이 아닌 부르주아였고 노동자의 삶은 여전히 녹록지 않았다. 밀레의 작품에는 이런 시대를 살아간 소작농의 애환이 담겨 있다고 보는 것이다. 〈만종〉 속 농민들은 남루한 옷을 입고 있으며 누가 봐도 가난해 보인다. 대지주의 밭에서 고되게 노동하였으나 자식에게 먹일 식량조차 부족한 현실. 결국 죽은 아이를 묻으러 나온 두 사람은 교회 종소리가 들리자 죽은 아이를 위해 슬픔 속에서 안식기도를 드리고 있다고 해석된다. 다만, 이는 하나의 해석일 뿐 유일한 정답이라고 할 순 없다.

　　기법적으로 접근했을 때 밀레는 사실주의 혹은 자연주의 화가로 분류되는 만큼 가시적으로 눈에 목격되는 세상을 최대한 객관적으로 담아낸 미술 사조에 속하는 예술가이다. 그래서 밀레의 작품을 감상할 땐 주체적인 시선이 필요하다. 그가 담담히 담아낸 시대의 모습을 보면서 무엇이 느껴지는지 자신에게 질문을 던져보자. 밀레가 바라본 풍경에 공감하면서 작품 속 풍경을 바라보면 더 온전히 〈만종〉을 감상할 수 있을 것이다.

밀레의 〈만종〉 옆에는 보통 〈이삭 줍는 여인들〉도 같이 전시되어 있는데, 밀레의 대표작들을 보며 이동하다 보면 사실주의 화풍을 대표하는 귀스타브 쿠르베Gustave Courbet의 〈오르낭의 매장〉, 〈화가의 아틀리에〉, 〈세상의 기원〉과 같은 미술사 서적에 단골로 등장하는 수많은 작품들을 감상할 수 있다. 이를 뒤로하고 5층으로 이동하면, 인상주의의 시작을 알린 상징 작품으로 유명한 에두아르 마네Edouard Manet의 〈풀밭 위의 점심 식사〉를 만나볼 수 있다.

19세기 초 프랑스 파리 미술계에서 화가로 인정받고 살기 위해선 국가가 주최하는 공모전인 살롱전에서 수상하는 것만이 거의 유일한 방법이었다. 성공을 꿈꾸는 수많은 화가들이 살롱전에서의 수상을 꿈꾸며 작품을 출품하였고, 에두아르 마네도 그중 한 명이었다. 다만 마네는 살롱전에 출품은 하면서도 심사위원의 입맛에 맞는 그림을 그리진 않았다. 결국 그의 〈풀밭 위의 점심 식사〉는 지독한 혹평을 받으며 탈락하였는데, 이렇게 진보적인 예술가들의 작품을 인정하지 않은 살롱전에 대한 젊은 예술가들의 반발이 심해지자 이 여론을 잠재우기 위해 형식적으로 열린 전시가 1863년에 열린 낙선전, 즉 탈락한 자들의 전시였다.

그렇다면 마네의 〈풀밭 위의 점심 식사〉는 왜 심사위원들로부터 혹평을 받아야 했던 걸까? 당대 기득권자들의 시선으로 보자면, 우선 기법적으로 마음에 안 들었을 것이다. 당대 살롱이 인정하는 고전의 규범을 잘 지킨 그림은 앞서 루브르 박물관에서 본 〈모나리자〉나 〈나폴레옹 1세의 대관식〉처럼 정교하고도 사실적인 표현을 담아내는 작품이었다. 그런데 마네의 작품을 실제로 보면 여성의 피부나 남성의 의상 표현에 있어 사실적으로 보이게 만들기 위해 색을 잘게 쪼개 그라데이션으로 보여주려 노력하는 대신 강한 대비와 거친 터치로 과감하게 그린 것을 볼 수 있다. 또한 배경부의 나무는 당대의 시선에선 미완성처럼 느껴질 만큼 단순하게 표현되었다.

　　하지만 마네가 심사위원들을 분노하게 만든 더 큰 문제는 주제와 대상이었다. 기존에도 누드의 여성을 그린 회화는 얼마든지 있었지만, 여인이 아닌 여신을 주로 그렸고 그마저도 대개 성스러운 모습이나 부끄러워하는 모습이었다. 그런데 마네의 작품 속 여인은 실제로 존재하는 모델을 그린 데다 으슥한 숲속에서 전라의 모습으로 남자들과 밀회를 즐기고 있음에도 부끄러워하는 모습 하나 없이 화면 밖의 심사위원들을 쳐다보고 있다. 더불어 화면 좌측 하단에 여성이 벗어놓

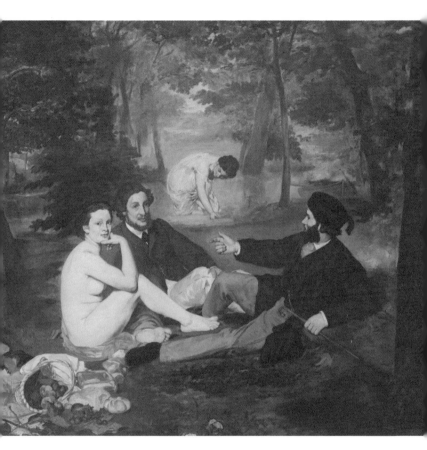

에두아르 마네, 〈풀밭 위의 점심 식사〉, 1863년

은 옷 위로 흐트러진 도시락 바구니와 중앙부의 목욕 중인 여인의 모습은 성스럽다기보다는 성적인 느낌이 강했기에 외설이라 비판받을 수밖에 없었다.

과거의 시선에선 선을 넘은 졸작이었지만, 미래의 시선에선 진보적인 명작이었고, 살롱전의 최고 문제작이었던 〈풀밭 위의 점심 식사〉는 낙선전의 전설이 되어 인상파 탄생의 도화선이 되었다. 그 유명한 인상파 화가들이 결집하는 계기가 되었다는 사실만으로도 〈풀밭 위의 점심 식사〉는 역사적 가치가 충분한 작품이기에 미술사나 인상주의 관련 서적에선 필수로 등장하는데, 그 원화를 직접 마주할 수 있다는 것만으로도 오르세 미술관 방문의 기쁨은 배가될 것이다.

〈풀밭 위의 점심 식사〉를 감상하고 바로 다음 방으로 넘어가면 '행복을 그린 화가'라는 별명으로 익숙한 인상파의 또 다른 상징 오귀스트 르누아르Auguste Renoir의 걸작 〈물랭 드 라 갈레트의 무도회〉를 만나볼 수 있다. 마네의 작품이 〈그것이 알고 싶다〉처럼 당대 화려해 보였던 파리지앵들의 이면을 그리는 느낌이라면, 르누아르의 작품은 〈인간극장〉처럼 파리지앵의 삶 속에 녹아 있는 낭만적인 행복의 순간 그 자체를 그리

는 느낌이다.

〈물랭 드 라 갈레트의 무도회〉 속 사람들의 표정만 봤을 때 너무나 행복해 보이는 파리지앵들의 일상을 지켜보는 느낌이지만, 당대의 파리는 마냥 희망찬 상황이 아니었다. 1870년 벌어진 프랑스와 프로이센 간의 보불전쟁에서 패배한 프랑스는 굴욕적인 조약을 체결해야 했고, 이에 대한 불만이 치솟은 파리의 시민들은 반정부 조직인 '파리코뮌'을 수립한다. 파리코뮌은 정부군과의 치명적인 내전으로 '피의 주일'로 불리는 끔찍한 학살을 겪게 되는데, 그 파리코뮌의 지도부가 위치해 있었던 곳이 그림 속 배경지인 몽마르트르의 무도회장, 즉 물랭 드 라 갈레트였다. 〈물랭 드 라 갈레트의 무도회〉는 파리코뮌 시절 르누아르가 첩자라는 누명을 쓰고 정부군에게 위협받던 우울한 시기에 그린 작품인데, 그림 속에서는 우울보다는 넘쳐나는 행복의 감정이 느껴질 것이다.

상처와 슬픔의 역사를 정확히 기록하고 이를 드러냄으로써 극복하고 나아가길 꿈꾸는 예술가가 있는 반면, 작품을 보고 있는 순간만큼은 잠시나마 상처와 슬픔의 역사를 잊고 위로받길 바라는 예술가도 있다. 르누아르가 그런 화가이다. "그림이란 즐겁고 유쾌하며 아름다운 것이어야 한다."라는

오귀스트 르누아르, 〈물랭 드 라 갈레트의 무도회〉, 1876년

자신의 말처럼 르누아르는 물랭 드 라 갈레트에 모여 다시금 평화로운 일상이 돌아오길 염원하며 햇살 좋은 날 행복한 오후를 보내고 있는 시민들의 모습을 통해 보는 이들에게 특유의 따뜻한 감성과 위로를 전하고 있다. 특히나 인상파 그룹의 집결이 시작된 초기의 작품임에도 불구하고 나뭇가지 사이로 스며드는 반짝이는 햇빛과 그 사이에서 행복한 순간을 만끽하는 사람들의 표정이 일품이다. 이런 이유로 숭고한 종교적 의미나 엄청난 시대적 사건을 직접적으로 묘사하지 않은 일상화임에도 많은 이들이 '벨 에포크Belle Epoque'라고 칭하는 찬란한 시기에 접어든 파리의 낭만을 만끽할 수 있게 한다. 보기만 해도 행복해지는 그림, 너무 매력적이지 않은가?

　　직접 오르세에 방문해보면 이외에도 반 고흐의 〈아를의 별이 빛나는 밤〉, 〈오베르의 교회〉, 〈자화상〉이나 모네의 〈양산을 쓴 여인〉, 〈루앙 대성당 연작〉, 드가의 〈무대 위의 무희〉, 〈발레 교습〉, 쇠라의 유작 〈서커스〉 등 수많은 인상주의 거장의 작품들을 쉽게 마주할 수 있다. 물론 그만큼 수많은 관람 인파를 뚫어야 하겠지만, 고전의 기법을 깨고 나와 일상의 빛나는 순간을 포착하고자 했던 아름다운 작품들이 기다리고 있

는 이곳 오르세 미술관은, 인상주의와 19세기 미술이 취향에 맞다면 필히 방문해봐야 할 공간이다.

퐁피두 센터

　　루브르 박물관을 기점으로 오르세 반대 방향으로 도보로 15분 정도 이동하면 만날 수 있는 퐁피두 센터는 파리의 현대미술을 대표하는 공간이다. 1, 2차 세계대전의 상처 속에 유럽의 수많은 대가들이 미국으로 이주하기 시작하자 20세기 미술사의 새로운 중심지는 파리가 아닌 뉴욕으로 이동하게 되었다. 뉴욕은 이 흐름을 놓치지 않고 뉴욕현대미술관을 건립하여 다양한 작품을 수집하고 전시를 기획하며 자신들이 미술사의 패권을 갖게 되었음을 공표하였고, 미술계에서의 미국의 패권은 현재까지 한 세기 가까이 유지되어 오고 있다. 이와 같은 상황을 지켜만 보고 있을 수 없었던 프랑스 파리는 과거의 영광에 취해 있지 않고 미래로 나아가는 미술 도시의 이미지를 만들고자 했다. 그렇게 당시 프랑스 대통령이었던 조르주 퐁피두의 추진 아래 1977년 개관하게 된 미술관이 바로

퐁피두 센터였다.

　　그런데 퐁피두 센터는 왜 오르세 미술관처럼 퐁피두 미술관이 아닌 퐁피두 센터라고 부르는 걸까? 이유는 간단하다. 퐁피두 센터는 멀티플렉스 구조를 가지고 있기 때문이다. 지상 6층, 지하 2층으로 이뤄진 퐁피두 센터는 영화관, 도서관, 극장, 강의실, 서점, 레스토랑, 카페, 디자인 숍과 더불어 미술관이 있기 때문에 단순히 미술 작품만 보는 공간이라기보단 미술을 포함한 모든 문화생활을 즐길 수 있는 공간이다. 그중 6층에는 레스토랑이 있고 3~4개월에 한 번씩 기획 전시가 이뤄진다. 그리고 5층으로 입장해서 4층으로 퇴장하는 동선이 20세기 이후 현대미술을 선보이는 상설 전시관이다.

　　퐁피두 센터 상설 전시의 시작점에는 보통 앙리 마티스를 포함한 야수주의 화가들의 작품들이 전시되고 있다. 오르세 미술관에서 만나본 인상주의와 신인상주의 그리고 후기 인상주의가 근대 회화의 근간이 되었다면, 그 영향으로 20세기 회화의 길을 연 사조가 야수주의라고 할 수 있다. 야수주의는 반 고흐와 고갱, 그리고 쇠라와 세잔이 선보였던 앞선 연구들을 융합하여 색채를 중심으로 하는 강렬한 화풍을 선보였

는데, 너무나 강렬하고 거친 그들의 색채와 붓 터치를 보고 조롱하듯 비평하는 데 사용된 야수fauve란 단어로 인해 야수주의 fauvism란 이름을 얻게 되었다. 다채로운 소장품을 가지고 있는 만큼 방문할 때마다 5층 시작점은 마티스, 드랭, 블랑맹크 등 야수주의 화가들의 작품이 걸리거나 입체주의 예술가들의 작품이 자리를 차지하는 경우도 있는데, 늘 새롭게 교체되는 시작점의 작품 중 운이 좋다면 앙리 마티스의 후기 대표작 〈왕의 슬픔〉을 만나볼 수 있다.

〈왕의 슬픔〉은 마티스의 예술 세계에서 특별한 작품이다. 마티스는 초기에 강렬한 유화 작품을 주로 선보였으나, 전쟁의 시대를 겪고 나서 판화를 많이 연구했다. 이후 건강이 악화되면서 이젤 앞에 앉아 붓을 들기도 힘들어지자, 마티스는 그런 상황에서 할 수 있는 더 단순하고 현대적인 예술 방식을 찾기 위해 연구했는데, 그것이 바로 컷아웃cutout이라고 불리는 색종이 잘라 붙이기 기법이었다. 〈왕의 슬픔〉은 그 절정기의 작품이라고 할 수 있다. 현장에 방문해서 작품을 유심히 보면 캔버스에 물감을 칠하지 않고 대신 색을 칠한 종이를 붙여서 만든 작품이라는 걸 확인할 수 있는데, 기타, 사람, 손, 꽃, 나뭇잎 등 구상적인 형상처럼 보이기도 하지만 추상의 느낌

앙리 마티스, 〈왕의 슬픔〉, 1952년

으로 상상력을 자극하기도 한다.

개인적으로 이 작품은 이미 미술사의 패권이 뉴욕으로 넘어간 1950년대 이후에 제작된 작품이기에 찬란했던 파리 시대의 중심에 서 있었던 마티스가 자신의 시대가 끝나고 새로운 시대가 도래하였음을 노래하는 것처럼 느껴지기도 했다. 80대가 된 거장이 제작한 292×386cm 크기의 대형 작품을 눈앞에서 마주하고 있노라면 앞선 시대에 비해 20세기의 미술계가 얼마나 진보적이고 실험적인 변화를 이끌어냈는지 감탄하게 된다.

이외에도 퐁피두센터에서는 입체주의, 초현실주의, 다다이즘, 오르피즘 및 추상미술과 팝아트, 미니멀리즘, 플럭서스, 개념미술 등 동시대 미술계를 구축한 수많은 현대미술을 만나볼 수 있다. 앞서 언급한 루브르 박물관이나 오르세 미술관에 비해선 낯선 느낌이 강하겠지만 그래서 미술 애호가가 되고 싶은 사람이라면 더더욱 도전해봐야 할 공간이기도 하다.

애호가에게 있어 미술관에 방문했을 때 가장 행복한 순간은 언제일까? 나에게 있어 그 순간은 책에서만 보고 직접

감상해보길 꿈꿔왔던 작품을 마주하게 되는 때이다. 퐁피두 센터에서 잭슨 폴록의 〈불가사의〉를 마주했을 때가 내겐 그런 순간이었다. 미술사의 패권이 뉴욕으로 넘어온 후 미국 미술계의 전폭적인 지지 아래 탄생한 추상표현주의, 즉 미국 추상미술의 시초 잭슨 폴록은 캔버스를 바닥에 펴놓고 중력을 이용해 물감을 뿌리는 액션페인팅action painting 혹은 드리핑 dripping 기법으로 유명하다. 직전에 칸딘스키, 몬드리안 등이 선보인 유럽의 1세대 추상미술은 기하학적인 도형을 이용하여 디자인적 요소가 강한 그림을 선보였다면, 행위를 기반으로 불규칙하게 흩뿌려지는 물감 자국으로 캔버스 전면을 채우는 폴록의 작품은 엘리트 추상이라고 불리는 유럽 추상화가들의 지적인 구성과 달리 마초적이고 강렬한, 마치 반 고흐의 작품이 추상적으로 진화한 듯한 시각적 맛을 가졌다. 그래서 폴록의 작품은 주로 강렬하고 거친 맛이 매력인데, 우연히 논문을 읽다 발견한 〈불가사의〉는 폴록의 여타 작품들과는 달리 왠지 모를 고요함이 느껴졌기 때문인지 꼭 한 번 직접 보고 싶다는 바람을 가지고 있었다.

퐁피두에서 처음 이 작품을 마주한 순간, 도판으로는 차마 전달되지 못했던 깊이가 느껴졌는데, 흰색으로 뿌려져

잭슨 폴록, 〈불가사의〉, 1953년

있는 물감 뒤로 보이는 검은 밑색은 마치 흰색 구름 사이로 보이는 우주의 모습처럼 오묘한 깊이감을 보여주고 시적 감성을 불러일으켰다. 이런 이유로 폴록의 기존 작품과 다른 서정적인 맛이 있었다. 실제로 국내에서 표기하는 제목인 〈불가사의〉와 별개로 원제인 〈The Deep〉은 직역하면 '심연'이란 의미가 되는데, 국내의 제목 표기가 누구에 의해 확산된 것인지는 모르겠으나 작품을 직접 보곤 꽤나 잘 어울리는 제목을 붙였다는 생각이 들기도 했다. 마음속에 품고 있었던 작품 중 하나를 직접 마주한 이 순간을 기록하기 위해 인증샷을 남겼고 지금도 그 추억을 떠올리며 퐁피두 센터에 방문할 때마다 찾아가 감상하곤 한다

이처럼 프랑스 파리는 하나의 도시 안에서 도보로 이동 가능한 짧은 거리의 미술관들을 방문하는 것만으로도 미술사의 시작부터 현재까지의 모든 유물과 미술품을 다채롭게 즐기며 책으로만 봐온 미술사의 정수를 직접 경험해볼 수 있는 매력적인 도시다. 다만, 아쉽게도 퐁피두 센터는 2025년부터 2030년까지 5년간 더 새로운 모습으로 동시대 미술을 다루는 공간으로 거듭나기 위해 리모델링에 들어간다는 발표가

있었다. 리모델링 기간 전후에 이 책을 읽고 있다면 퐁피두 센터에 직접 방문해봐도 좋겠으나, 혹여 리모델링 기간 중 이 책을 접했다 해도 아쉬워하지 않아도 된다. 파리에는 사립미술관과 갤러리를 포함하면 250여 개의 전시 공간이 존재하므로 퐁피두 센터를 대체해줄 공간 또한 얼마든지 있기 때문이다.

애호가를 위한 파리의 명소

오랑주리 미술관, 마르모탕 모네 미술관, 파리 시립현대미술관

파리에 여러 번 방문해봐서 그 시즌에 진행 중인 특별 전시만 감상할 계획이라면 해당 전시의 티켓만 구매해서 감상해도 좋을 것이다. 하지만 아직 파리가 낯설고 시간과 돈을 투자해서 여행 온 김에 다양한 미술관을 방문할 계획이라면, 뮤지엄 패스를 이용하는 것도 효율적인 방법이다. 뮤지엄 패스는 국내 여러 포털 사이트에서도 구매 가능한데, 수수료 없이 구매하길 원한다면 뮤지엄 패스 공식 홈페이지(parismuseumpass.fr)에서 구매하길 추천한다. 뮤지엄 패스는 2일권 62유로, 4일권 77유로, 6일권 92유로로 판매되고 있으며(2024년 기준), 구매 후 첫 번째 미술관에 들어가는 순간부터 시간이 카운팅되며 2일권은 48시간, 4일권은 96시간, 6일

권은 144시간 이후 사용이 종료된다. 뮤지엄 패스를 이용하면 루브르 박물관, 오르세 미술관, 오랑주리 미술관, 베르사유 궁전 등 파리와 근교 50여 개의 주요 미술관 및 명소를 각 1회 입장할 수 있으며, 온라인에서 모바일 티켓으로 구매 시 핸드폰에 입장을 위한 바코드만 저장해놓으면 편히 사용할 수 있다.

오랑주리 미술관

앞서 소개한 세 개의 미술관 모두 뮤지엄 패스로 방문할 수 있으며, 그 외 뮤지엄 패스를 이용해 꼭 방문해볼 곳으로 오랑주리 미술관을 추천한다. 오랑주리 미술관은 루브르 박물관 앞으로 이어진 튈르리 정원 끝에 있는데, 루브르와 오르세에서 도보 5분 거리이므로 양쪽 미술관을 오가며 들러보기에도 좋다. 다른 미술관들에 비해 상대적으로 규모가 작은데도 많은 미술 애호가들이 오랑주리 미술관을 사랑하는 이유는 클로드 모네Claude Monet의 〈수련〉 연작을 제대로 볼 수 있기 때문이다.

오랑주리 미술관은 과거 루브르 궁전의 오렌지 나무를 보호하는 온실로 사용되었던 공간이어서 오렌지 온실을

클로드 모네의 〈수련〉이 전시되어 있는 오랑주리 미술관

의미하는 '오랑주리Orangerie'라는 이름을 갖게 되었다고 한다. 1564년 캐서린 왕비의 요청으로 루브르 궁전 옆에 짓게 된 튈르리 궁전이 1852년 온실 및 창고 등으로 사용되었고, 프랑스혁명기를 거쳐 파리코뮌 때 화제로 소실된 후 1927년 현재의 모습을 띤 미술관으로 개관하게 되었다. 그 중심에는 당대에 이미 거장으로 인정받고 있었던 모네가 있었는데, 1918년 1차 세계대전이 많은 상처를 남긴 채 종전되자 국민들을 위로하기 위해 모네가 〈수련〉 연작 중 두 점을 기증하겠다는 의사를 표했던 것이다. 이 소식을 들은 모네의 지인이자 총리였던 조르주 클레망소가 작품을 위한 전시장을 약속하며 추가 기증을 제안했고, 그렇게 총 여덟 점의 〈수련〉이 기증되어 완성된 공간이 오랑주리 미술관이다.

오랑주리 미술관은 모네의 〈수련〉을 가장 완벽하게 감상할 수 있도록 자연광이 전시실로 스며들게 되어 있어서, 방문하는 계절, 날씨, 시간에 따라 은은하게 퍼져 나가는 수련의 다채로운 색감을 만끽할 수 있다. 안타깝게도 클로드 모네 본인은 1926년 12월에 세상을 떠났기에 오랑주리 미술관이 개관한 모습을 보지 못하였다. 하지만 평생토록 모네가 사람들

에게 보여주고 싶어 했던 다채롭고도 아름다운 일상의 순간들을 우리는 이곳 오랑주리 미술관에서 마음껏 몰입해서 감상할 수 있다. 증축을 통해 2006년 지하로 이어진 추가 전시실까지 만들어짐에 따라 모네의 작품 외에도 다양한 소장품과 기획전 또한 감상할 수 있으니 시간을 쪼개서라도 꼭 방문해보기를 권한다.

마르모탕 모네 미술관

마르모탕 모네 미술관은 뮤지엄 패스와 별개로 티켓을 구매해야 관람 가능하지만, 오르세와 오랑주리 미술관에서 만나본 모네가 취향에 잘 맞았다면 놓치지 말아야 할 공간이다. 마르모탕 모네 미술관은 파리 16구에 위치해 있어서 파리 중심가에서 차량이나 대중교통으로 25~30분이 소요되기 때문에 방문하기 편하지는 않다. 그럼에도 방문을 추천하는 이유는 인상주의의 시초이자 상징과도 같은 모네의 대표작을 소장하고 있기 때문이다.

클로드 모네, 〈인상, 해돋이〉, 1872년

1882년 수집가였던 쥘르 마르모탕이 구입해 자신의 저택이자 예술품 보관소로 사용하기 시작한 이곳은 그의 아들 폴 마르모탕이 물려받아 관리하다가 세상을 떠나며 프랑스 예술학회에 기증하였고, 기증받은 저택과 작품을 기반으로 1934년에 개관하였다. 이후 많은 후원자와 클로드 모네의 아들의 기증까지 이어지면서 세계에서 모네의 작품을 가장 많이 소장한 미술관이 되었고, 모네에게 헌정된 미술관이라는 의미로 마르모탕 모네 미술관이라는 이름을 갖게 되었다.

국내의 대형 사립미술관과 비슷한 크기로, 규모 면에서는 파리의 대형 미술관들에 비해 상대적으로 작다고 느껴질 수 있지만, 300여 점이 넘는 인상파 작품을 소장하고 있기에 방문해볼 가치가 충분하다. 특히 1874년 사진가 나다르의 작업실에서 열린 「무명 화가, 조각가, 판화가 협회 전시」에 출품된 모네의 〈인상, 해돋이〉를 비평가인 루이 르로이가 비판하면서 인상파가 탄생했는데, 바로 그 〈인상, 해돋이〉 원화를 두 눈으로 직접 볼 수 있다는 것만으로도 매력적이다. 모네의 시작이자 인상파의 시작을 알린 이 작품은 도판으로 보는 것과는 달리 육안으로 봤을 때 오묘하게 변화하는 수많은 색의 향연을 마주할 수 있어, 당대의 시선에서 미완성이라며 비난했

던 것과 달리 현대의 안목을 가진 우리에겐 너무나 아름다운 작품으로 다가온다.

　다만, 기억해둬야 할 점이 있다. 〈인상, 해돋이〉는 마르모탕 모네 미술관을 상징하는 작품이기에 보통은 타 기관에 빌려주는 경우가 거의 없지만, 2024년 상반기에 인상주의 150주년 기념 전시를 위해 오르세 미술관 기획 전시실에 전시된 사례처럼 종종 외부에 대여되는 경우가 있다. 방문을 계획하고 있다면 홈페이지에서 작품이 현재 전시 중인지 여부를 확인 후 미술관으로 향하길 바란다.

파리 시립 현대 미술관

　파리 시립현대미술관은 개인적으로 파리에서 가장 좋아하는 미술관 중 하나이다. 하지만 파리에는 너무 유명한 미술관이 많다 보니 방문하는 사람이 많지는 않은데, 이곳은 무료로 공개되는 미술관으로 따로 티켓을 구매할 필요는 없다. 또한 시에서 운영하는 전시장인 만큼 8000점 이상의 소장품을 보유한 굉장히 큰 규모의 미술관이기도 하고, 파리 시내에

서 15~20분 거리에 위치해 있으나 루브르나 오르세, 퐁피두 근처에서 센 강변을 바라보며 이동 가능한 72번 버스로 한 번에 갈 수 있다. 에펠탑 기념사진을 찍는 장소로도 유명한 트로카데로 광장까지 도보로 10분 거리라서 관광 목적으로 방문해도 좋다.

파리 시립현대미술관은 1937년 파리 만국박람회를 기념하기 위해 지어진 팔레 드 도쿄에 위치해 있는데, 이는 제1차 세계대전 당시 프랑스의 동맹국이었던 일본의 수도 이름을 딴 '도쿄 거리Avenue de Tokio'에서 이름을 딴 것이라고 한다. 도쿄 거리는 제2차 세계대전 이후 적국이 된 일본을 대신해 우방국인 미국의 대표 도시 이름을 가져와 '뉴욕 거리Avenue de New-York'로 바뀌었다.

파리 시립현대미술관에는 앙리 마티스의 거대한 벽화와 프랑스 추상미술의 시작점인 로베르 들로네와 소니아 들로네 부부의 거대한 추상회화 및 수많은 근현대 미술작품들을 볼 수 있어, 퐁피두 센터가 휴관하는 동안 그 역할을 대신해줄 수 있는 미술관이다. 이 공간을 꼭 소개하고 싶었던 이유는 높이 10m, 길이 60m에 달하는 라울 뒤피Raoul Dufy의 마스

터피스 〈전기의 요정〉을 볼 수 있기 때문이다. 〈전기의 요정〉은 1937년 파리 만국박람회에 맞춰 의뢰받은 작품으로 전기 기술의 발전을 통해 앞으로 뻗어 나아갈 프랑스의 희망찬 미래를 표현하고자 제작되었다. 작품의 하단부에는 인류 역사에서 전기의 발견이나 발전에 영향을 미친 110명의 과학자와 발명가의 초상이 그려져 있고, 상단부 중앙에는 신화 속에서 전기를 내려준 제우스와 올림푸스 신들이 보인다. 상단 양쪽에는 파리의 주요 랜드마크와 기술 매체가 그려져 있어 전기의 현재와 미래를 상상해보게 하는 작품이다. 만국박람회 일정에 맞춰 전기공사 벽에 설치하고자 패널에 그려 10개월 만에 완성해 곡면 형태로 설치한 이 벽화는 박람회 이후 현재의 위치로 옮겨져 영구 소장 되었다. 100여 년 전의 인류에겐 마치 현재의 우리가 거대한 미디어아트를 봤을 때 느끼는 압도감을 제공했을 것이다. 뒤피가 선보인 환상적인 색채를 만끽하다 보면 그가 꿈꾼 전기 발전의 미래가 우리의 현재가 되어 있음을 이해할 수 있을 것이다.

이외에도 피카소 미술관, 로댕 미술관, 루이비통 재단 미술관, 피노 컬렉션 등 파리에는 매력적인 미술관이 많다. 그

라울 뒤피의 〈전기의 요정〉 감상 현장

리고 그 모든 미술관들이 서로 다른 시대, 서로 다른 색깔의 미술품을 소장하고 있어 짧은 동선 안에서도 마치 뷔페에 방문해 원하는 것을 골라 먹듯 감상의 재미를 즐길 수 있는 도시가 파리이기도 하다. "파리는 날마다 축제"라는 헤밍웨이의 말처럼 미술을 포함한 문화예술이 삶에 왜 필요한지를 느껴보고 싶다면, 꼭 파리의 미술관들로 여행을 떠나보길 바란다.

마니아를 만족시키는 예술 여행

암스테르담 국립미술관, 반 고흐 미술관

어린 시절 아버지가 사다 놓은 미술 서적을 통해 처음 접하게 된 빈센트 반 고흐의 작품은 나에게 꿈을 심어줬고, 차근차근 키워온 그 꿈은 도슨트로 살아가며 행복하게 미술을 즐기는 애호가가 될 수 있도록 나를 이끌었다. 이제 막 미술에 대한 호기심을 갖기 시작한 입장에선 파리처럼 다채로운 미술관을 만날 수 있는 도시가 더 매력적으로 느껴질 수 있다. 하지만 미술관 방문을 즐긴 시간이 꽤 쌓였거나, 나처럼 특정 예술가의 작품을 보고 매료되어 미술에 대한 관심이 시작된 사람이라면, 유독 좋아하는 예술가나 작품 혹은 사조가 분명 존재할 것이다. 만약 자신의 미술적 취향과 관심사를 명확히 인지하고 있는 사람이라면, 자신이 좋아하는 것을 많이 볼 수

있는 도시로 향하는 것이 더 행복한 미술 여행의 단초가 될 수 있다.

　　그런 의미에서 암스테르담은 인물화나 풍경화를 좋아하는 이들에게 행복을 주는 도시이다. 프랑스나 이탈리아와 같은 나라에서는 왕과 귀족 등 권력 중심의 미술이 성행한 것과 달리 네덜란드는 일찍이 대항해시대를 통해 무역의 발전으로 부를 획득한 상인 부르주아들의 의뢰로 제작되는 작품들이 많았고, 이러한 차이는 미술 작품에도 고스란히 녹아 있기에 렘브란트, 베르메르, 반 고흐, 몬드리안 등 네덜란드 출신의 매력적인 화가들을 만나보고 싶다면 암스테르담에 방문해 봐도 좋을 것이다. 암스테르담에는 '뮤지엄플레인Museumplein'이란 이름 아래 도시를 대표하는 미술관들이 모여 있는데, 그중 암스테르담 국립미술관과 반 고흐 미술관을 통해 취향의 깊이를 쌓는 미술관 사용법을 알아보도록 하겠다.

암스테르담 국립미술관

암스테르담 국립미술관은 18세기 네덜란드가 바타비아 공화국을 선포하였을 당시 프랑스의 루브르 박물관처럼 국립 박물관을 운영하면 국가의 영예를 널리 알리고 기록하는 데 도움이 될 것이라는 재무장관 아이작 고겔의 주장을 반영해 설립하였다. 애초에는 네덜란드 연방공화국 총독들의 수집품을 전시할 목적으로 1798년 헤이그에 설립되었지만, 1806년 나폴레옹 1세에 의해 네덜란드 왕국이 수립되자 그의 동생이었던 네덜란드의 왕 루이 보나파르트에 의해 1808년 암스테르담 왕궁으로 이전되었다. 이후 소장품들을 전시할 적합한 공간을 찾아 유랑했던 암스테르담 국립미술관은 결국 공모를 통해 1885년 현재의 본관을 건축함으로써 암스테르담 중심에 자리 잡게 되었다.

현재의 암스테르담 국립미술관은 최초의 목적대로 국가의 자부심으로서 네덜란드에서 가장 많은 관람객이 찾는 미술관이 되었고, 100만 점에 달하는 방대한 소장품을 선보이기 위해 2003년 대대적인 리모델링을 거쳤다. 지금은 현대

적인 실내 광장과 더불어 8000여 점의 상설 전시물을 볼 수 있는 세계적 미술관으로 위용을 뽐내고 있다. 암스테르담 국립미술관은 0층의 유물 및 중세 시대 회화를 시작으로 1층에는 17~19세기 근대 회화와 공예품이 있고, 2층의 16~17세기 네덜란드 전성기 회화들과 3층의 20세기 현대미술과 디자인까지 하나의 미술관에서 인류사 모든 시기의 미술품들을 다채롭게 맛볼 수 있는 공간이기도 하다. 그중 가장 특화된 공간은 2층의 16~17세기 네덜란드 회화 전시실로, 애호가라면 놓치지 말고 봐야 할 작품들이 포진해 있다.

미술 애호가로서 암스테르담 국립미술관에 방문해야 하는 단 하나의 이유를 꼽으라면 단연 북유럽 최고의 걸작으로 극찬받는 렘브란트의 〈야경〉을 보기 위해서라고 답변할 것이다. 인생의 절정기를 꼽는 기준은 각자 다를 수 있겠지만, 부와 명예 그리고 젊음이라는 현실적인 키워드로 그 기준을 잡는다면 렘브란트에게 있어 그 절정기를 상징하는 작품이 〈야경〉이 될 것이다. 앞서 인물화를 다룬 섹션에서 만나본 〈자화상〉에는 모든 걸 잃은 노년의 렘브란트의 초탈한 모습이 담겨 있었다면, 〈야경〉에는 서른여섯 살 렘브란트의 열정과 젊은

패기가 담겨 있다. 용맹하게 야간 훈련을 준비하는 듯 보이는 민병대의 모습이 담긴 〈야경〉은 렘브란트 특유의 강렬한 명암 대비가 돋보이는 작품으로, 제목과는 달리 밤이 아닌 낮을 그렸다.

〈야경〉은 암스테르담 민병대 본부의 연회장에 걸어두기 위한 목적으로 의뢰되었는데, 민병대 대장 프란스 반닝 코크와 민병대 대원들을 그린 단체 초상화였다. 최초에 의뢰받을 당시 서른세 살이었던 젊은 렘브란트는 1600길더라는 큰 계약금을 받고 작품 제작에 착수하게 되는데, 이 액수는 현재 우리가 체감하는 물가로는 약 2억 원 정도라고 한다. 큰 계약금이 걸린 만큼 한 사람이 모든 돈을 지불하지 않고 민병대원들이 N분의 1로 돈을 모아 의뢰했는데, 여기서 문제가 발생한다. 당시에는 단체 초상화를 제작할 때 마치 증명사진을 여러 개 합쳐서 붙여놓은 것처럼 모든 인물을 동일한 크기, 동일한 배치, 동일한 표현으로 소위 평등하게 그리는 것이 암묵적인 룰이었다고 한다. 함께 돈을 지불하고 단체 초상화를 의뢰하는 입장에선 어찌 보면 당연한 이야기였다. 같은 돈을 내고 단체 사진을 찍었는데, 나만 얼굴이 안 나오거나 눈을 감고 있으면 기분 나쁜 건 지금의 우리도 마찬가지인 것처럼 말이다. 그

렘브란트 판 레인, 〈야경〉, 1642년

런데 당시 이미 젊은 천재로 이름을 날리며 네덜란드 미술계의 스타였던 렘브란트는 기존의 룰을 깨고 자신만의 방식으로 작품을 제작하길 원했고, 결국 렘브란트는 프란스 반닝 코크와 몇몇 인물이 주인공으로 보이고 나머지 다수 인물은 배경 역할을 하는, 단체 초상이 아닌 역사화에 가까운 그림을 그렸다. 당연히 의뢰한 민병대원 다수가 수정을 요청했으나 이미 예술가로서의 자존감이 높아져 있던 렘브란트는 이를 받아들이지 않았고, 결국 그대로 연회장에 걸리게 되었다.

작품을 보존하고 관리하는 미술관이 아닌 일상 공간에 설치된 이 작품은 1715년 시 청사로 옮겨지며 벽 크기에 맞춰 작품의 왼쪽 일부가 절단돼 유실되는 수모를 겪어야 했다. 그 과정에서 물감이 변색되며 원래 주간의 모습을 그린 이 작품은 마치 야간의 풍경을 그린 것처럼 어두워져 버려, 원제였던 〈프란스 반닝 코크와 빌럼 반 루이텐부르크의 민병대〉 대신 〈야경〉이라는 새로운 이름을 갖게 되었다. 이후 제2차 세계대전 중 캔버스에서 분리돼 원통에 둘둘 말아 마스트리히트 동굴 특수 금고에 4년간 수장당하기도 했고, 1975년에는 실직한 교사인 빌헬무스 드 라이크가 휘두른 칼에 30cm가량 찢어

지는 수난을 당했으며, 1990년 정신 질환이 있는 환자에게 염산 테러를 당하는 등 여러 사건 사고를 겪었던 〈야경〉은 2019년 7월부터 전시실에 방어 유리를 설치해놓고 복원과 전시를 동시에 진행하는 형태로 세상에 공개되고 있다.

결국 오해로 인해 〈야경〉이라는 이름을 갖게 되었지만, 변색된 모습과 너무 잘 어울리는 제목이었기에 현재까지도 이 작품은 〈야경〉으로 불리며 사랑받고 있다. 실제로 현장에 방문해보면 마치 루브르 박물관의 〈모나리자〉 전시실처럼 〈야경〉의 뜨거운 인기를 확인할 수 있다. 많은 관람객이 렘브란트에게 빠져 주변의 수많은 작품에는 시간 투자를 덜 하는데, 이왕 이곳을 방문했다면 놓치지 말고 봐야 할 작품이 한점 더 있다. 렘브란트와 함께 네덜란드 황금기를 대표하는 화가 중 한 명으로 손꼽히는 요하네스 베르메르Johannes Vermeer의 〈우유 따르는 여인〉이 그 주인공이다.

2023년 암스테르담 국립미술관에서 베르메르 특별전이 열리자, 준비된 45만 장의 전시 티켓이 오픈 직후 매진되며 폭발적인 인기를 증명하였다. 이후 해당 전시 티켓 두 장이 온라인에서 암표로 2724달러(약 370만 원)에 거래되며 이슈

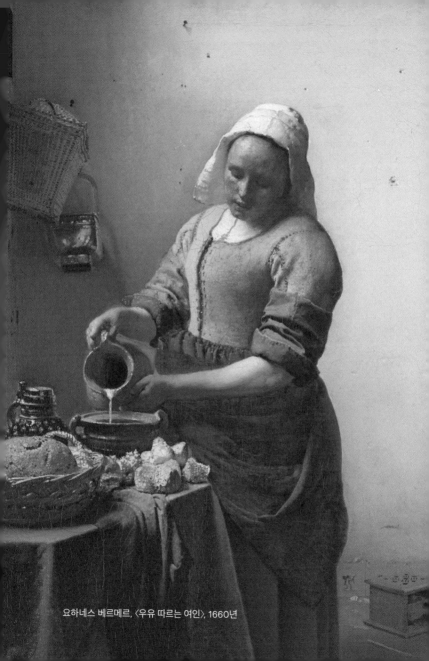

요하네스 베르메르, 〈우유 따르는 여인〉, 1660년

가 되기도 했다. 마치 아이돌 콘서트 티켓이 판매되듯 전시 티켓이 판매되는 건 정말 이례적인 현상이었는데, 그 이유는 자신을 거의 드러내지 않고 델프트라는 도시에서 고요하게 살아가며 단 34점(위작 논쟁 작품 포함해도 40점 이하)의 작품만을 남긴 베르메르의 작품 중 28점을 전 세계에서 끌어모은 전시였기 때문이다. 특히나 '이전에도 없었고 앞으로도 없을 기회'라는 문구로 홍보되었기에 그를 좋아하는 팬의 입장에선 놓칠 수 없는 전시였다. 아쉽게도 지금은 해당 전시가 끝났기에 혹시 있을 다음 기회를 기다려야 하지만, 각자의 자리로 돌아간 베르메르의 작품 중 〈우유 따르는 여인〉은 암스테르담 국립미술관 소장품이기 때문에 대여나 복원 등 이슈가 없다면 항상 볼 수 있는 상설 전시 작품이다.

암스테르담 국립미술관은 최고의 소장품 중 하나로 〈우유 따르는 여인〉을 꼽았고, 18세기 영국의 화가이자 평론가인 조슈아 레이놀즈는 이 작품이 베르메르의 작품 중 가장 화려한 색상 구성을 가진 작품이라고 극찬하기도 하였다. 45.5×41cm의 비교적 작은 그림임에도 앞에 서면 마치 아름다운 사진이라도 보는 듯 실재감을 느낄 수 있는 작품이다. 흥미로

운 것은 당시 네덜란드 회화 속 하녀는 보통 남성의 욕망의 대상으로서 나약하고 수동적인 모습으로 묘사되었던 것과 달리 베르메르의 작품 속 하녀는 정성스레 우유를 따르느라 집중한 표정, 노동에 익숙해진 팔 근육과 체격 등 남성의 성적 욕망이 투영된 대상이라기보단 가사 업무의 전문가로서 능동적으로 자신에게 주어진 일에 충실한 한 명의 인간으로 그려져 있다. 심지어 창을 통해 스며드는 햇살 속 하녀가 두르고 있는 앞치마는 군청색으로 채색되어 있는데, 당대의 많은 화가들이 남동석을 원료로 훨씬 저렴하게 제작된 청색을 사용했던 것과 달리 베르메르는 과거 종교화에서 성모마리아를 상징할 때 사용했던 고급 안료인 청금석을 원료로 만들어진 군청색을 사용해 그림 속 하녀를 더더욱 숭고한 모습으로 표현해내고 있다.

렘브란트가 화려한 도시 암스테르담에서 자신감 넘치는 붓 터치와 강렬한 빛 표현으로 자신의 삶과 닮은 강하고 거친 맛의 작품들을 남겼다면, 베르메르는 조용한 장인의 도시 델프트에서 섬세한 붓 터치와 따스한 빛을 머금은 표현들로 비밀스러운 자신의 삶과 일치하는 고요한 감성의 작품들

을 선보였다. 렘브란트와 베르메르처럼 같은 시대를 살아간 화가들임에도 시대를 통해 느끼고 경험하며 표현하는 방식이 이렇게나 다를 수 있음을 확인하며 미술관을 즐기다 보면, 취향의 폭이 한층 더 넓어짐을 느낄 수 있을 것이다. 암스테르담 국립미술관은 각자의 선택에 따라 미술사를 중심으로 즐길 수도, 네덜란드 회화라는 특정 취향에 맞춰 즐길 수도 있는 매력적인 미술관이다. 그런데 만약 좀 더 마니아적인 공간을 만나보고 싶다면 암스테르담 국립미술관을 나와 뮤지엄플레인 맞은편으로 이동하면 된다.

반 고흐 미술관

반 고흐 미술관은 그 이름에 걸맞게 전 세계에서 반 고흐의 작품을 가장 많이 소장하고 있는 미술관으로 유명하다. 그래서 반 고흐를 좋아하는 팬이라면 꼭 방문해봐야 하는 장소이고, 반 고흐에게 관심 없는 관람객도 이곳을 방문하면 그의 팬이 돼서 나오게 되는 마법 같은 공간이다. 반 고흐 미술관은 어떻게 전 세계에서 가장 인기 많은 화가의 작품을 이렇

게나 많이 소장할 수 있었을까?

반 고흐의 동생의 부인 요한나 봉어Johanna Bonger는 두 형제의 편지를 보관하여 서적으로 출간한 업적도 훌륭하지만, 그녀의 진정한 위대함은 남편 테오가 세상을 떠난 후 물려받은 수많은 반 고흐의 작품을 최대한 팔지 않고 온전히 보관했다는 것이다. 이후 요한나 봉어가 세상을 떠나자 그녀의 아들이자 빈센트 반 고흐의 이름을 물려받은 조카 빈센트 윌렘 반 고흐가 그 유지를 이어받아 보관하고 있던 작품을 모두 국가에 기증하였고, 이를 선보일 공간으로 설립되어 1973년 개관한 곳이 반 고흐 미술관이다. 이미 개관 당시에도 반 고흐는 초인기 화가였지만, 세월이 지나고 작품에 대한 분석이 심화될수록 그 인기가 날로 높아졌기에 더 다양한 작품을 선보이고 많은 인원을 수용할 수 있도록 증축하여 1999년 본관과 연결된 신관이 개관하였다. 현재는 원활한 운영을 위해 현장 매표소를 없애버리고 100% 온라인 예매를 통해 예약한 시간에 방문해야만 입장 가능하며, 그마저도 보통 일주일 전에는 예약해야 원하는 시간을 선택할 수 있을 정도로 한결같이 인기가 많다.

보통 본관에서는 상설 전시를 통해 소장하고 있는 다

채로운 반 고흐의 작품을 선보이고 있는데, 0층에는 아트 숍, 카페, 물품 보관소, 로비 등과 함께 반 고흐의 자화상만을 모아놓은 전시실이 있다. 1층에서는 1883년부터 1889년까지의 작품을 전시해 화가로서의 반 고흐의 시작과 변화를 보여주고, 2층에서는 반 고흐의 기법 연구 및 판화, 아를에서 지낸 시기의 작품 일부와 폴 고갱, 에밀 베르나르 등 당시 교류가 있었던 화가들의 작품을 함께 전시하고 있다. 그리고 3층에는 1889년에서 1890년까지 생레미를 거쳐 오베르쉬르우아즈에서 보낸 마지막 시기의 작품들을 볼 수 있게 구성되어 있다. 신관 기획 전시 상황에 따라 일부 작품의 위치가 변경되거나 대여되는 경우가 있는데, 신관에서는 반 고흐에게 영향을 받았거나 매칭되는 예술가를 함께 구성해 반 고흐의 작품과 비교하며 안목을 키울 수 있는 기획 전시가 지속적으로 이뤄지고 있다.

그렇다면 수많은 대작을 소장한 반 고흐 미술관에서 어떤 작품을 소개하면 좋을까? 반 고흐 미술관은 네덜란드에 직접 가서 도슨트 안내를 진행할 때도 주어진 시간 안에 어떤 작품들을 소개해야 할지 행복한 고민에 빠지게 만드는 곳으로, 반 고흐 미술관의 작품들만으로 책 한 권을 구성해도 전혀 무

리가 없을 만큼 소개하고 싶은 작품이 많다. 하지만 우리는 미술관을 즐기는 방법의 예시로 반 고흐 미술관을 만나보기 위해 앞서 소개한 자화상을 제외하고 층별로 딱 한 점씩 세 점의 작품으로 압축해 반 고흐 미술관의 분위기를 느껴보도록 하겠다.

우선 반 고흐의 초기작들이 전시되어 있는 1층에서 만나볼 작품은 〈감자 먹는 사람들〉이다. 이 그림은 반 고흐가 여동생에게 쓴 편지에서 자신의 작품 중 가장 훌륭한 작품으로 남게 될 것이라고 이야기했을 정도로 상징성이 큰 작품이다. 당시 반 고흐는 짧은 기간이나마 화가 안톤 마우베Anton Mauve로부터 유화의 기초를 배웠는데, 마우베는 밀레를 중심으로 한 프랑스 바르비종파에 영향을 받은 헤이그파의 대표 화가였기에 반 고흐 역시 그 영향을 크게 받았다. 그래서인지 〈감자 먹는 사람들〉에서 반 고흐는 노동하는 농민의 삶에 집중하고 있으며 이를 미화하지 않고 적나라할 만큼 솔직하게 표현하고자 하였다. 작품 속에 등장하는 인물들을 유심히 살펴보면 얼굴 골격은 과하게 투박하고 피부색 역시 고된 삶의 흔적이 내려앉은 듯 어두운 흙빛이다. 그들은 딱히 행복하거나 단

빈센트 반 고흐, 〈감자 먹는 사람들〉, 1885년

란해 보이지도 않고 일과를 마치고 그저 묵묵히 저녁 식사를 하고 있다. 전등빛을 받은 뜨거운 감자의 김이 앞쪽 중앙에 앉은 소녀의 앞에 피어오르며 마치 후광을 받은 듯 성스러운 분위기까지 연출하면서 노동하는 삶의 숭고함을 은유하고 있다. 다만 이 작품은 마치 클로드 모네의 〈인상, 해돋이〉처럼 반 고흐의 시작을 알리는 상징적인 작품이긴 하나 최고의 작품이라고 할 순 없을 것이다. 인체의 비례나 표현에 있어 어색한 부분도 존재하고 색채 화가로 유명한 반 고흐 특유의 강렬한 색감 역시 거의 배제되어 있어 우리가 아는 반 고흐가 각성하기 직전의 모습을 확인할 수 있다. 그럼에도 본능적으로 인간의 삶을 관통하는 이야기를 포착해내는 천재의 모습을 발견할 수 있기 때문에 〈감자 먹는 사람들〉은 반 고흐의 예술 세계를 이해함에 있어 큰 의미를 갖는다.

그렇다면 2층에서 기억해야 할 작품은 무엇일까? 개인적으로는 반 고흐의 모습을 고약하게 그려 두 사람 사이에 충돌의 계기가 되기도 했던 폴 고갱의 〈해바라기를 그리는 반 고흐〉가 더 인상적이었지만, 반 고흐를 위한 미술관인 만큼 그에게 집중하고 싶다면 바로 옆에 함께 전시되어 있는 〈노란 집〉

을 감상해보길 추천한다. 이 작품은 1888년 파리를 떠난 반 고흐가 아를에 도착해 제작한 작품이다. 〈감자 먹는 사람들〉과 달리 파리에서 인상파 화가들의 작품을 직접 보고 경험한 후 색채 화가로서 잠재된 능력을 각성해 자신을 대표하는 노란색을 적극 활용하기 시작한 모습을 만나볼 수 있다. 그림 속 노란 집을 발견한 반 고흐는 네 개의 방을 임대했는데, 이곳에서 새로운 미술을 연구할 동료들과 함께 모여 생활하기를 꿈꿨기 때문이다. 하지만 반 고흐에겐 돈도 동료도 없었다. 대신 반 고흐에겐 능력 있고 헌신적인 동생 테오가 있었기에 집을 임대할 돈도, 함께 지낼 동료 폴 고갱도 반 고흐에게 보내주었다. 희망에 가득 찬 반 고흐는 설레는 마음으로 〈아를의 침실〉, 〈해바라기〉 시리즈 외에도 〈아를의 별이 빛나는 밤〉, 〈밤의 카페 테라스〉와 같은 수많은 역작을 이곳에서 그렸다. 다만 익히 알려져 있는 것처럼 고갱과 반 고흐는 서로 너무 다른 사람이었고, 결국 큰 싸움 끝에 반 고흐의 귀가 절단되는 사건을 끝으로 아를은 그에게 희망과 동시에 절망을 준 장소가 되었다. 개인적으로 반 고흐 미술관에 방문할 때마다 재미있었던 건, 반 고흐의 희망을 담은 〈노란 집〉과 반 고흐에게 절망을 안겨준 고갱의 〈해바라기를 그리는 반 고흐〉가 늘 같은 전시실에

빈센트 반 고흐, 〈노란 집〉, 1888년

함께 전시되어 있다는 사실이었다. 안타깝게도 아를에 위치한 실제 노란 집은 제2차 세계대전 중 폭격으로 부서진 후 철거돼 지금은 그림으로만 그 모습을 확인할 수 있다. 짧았던 그의 인생 속 가장 찬란했던 순간이 담긴 노란 집을 그림으로나마 만나볼 수 있다는 건 반 고흐의 팬의 입장에선 큰 기쁨이 될 것이 분명하기에 반 고흐 미술관에 방문한다면 놓치지 말고 감상해보길 바란다.

아무래도 마지막 3층에서는 반 고흐의 죽음을 암시한 작품으로 유명한 〈까마귀가 나는 밀밭〉을 감상하는 게 좋을 것 같다. 사실 3층 전시실에도 조카에게 선물하기 위해 그린, 그의 마지막 희망이 담긴 환상적 색채를 볼 수 있는 〈꽃 피는 아몬드 나무〉나 반 고흐 미술관이 공식적으로 유작으로 발표한 〈나무뿌리〉 외 말년기의 작품들을 만나볼 수 있어 추천할 작품들이 넘쳐난다. 그중 〈까마귀가 나는 밀밭〉은 작품의 배경지가 오베르에서 반 고흐가 마지막 선택을 한 장소로 알려져 있다 보니 감상하는 우리의 마음 또한 무거워지게 하는 작품이기도 해서 여러모로 의미가 깊다. 당시의 반 고흐는 상태가 많이 호전된 것으로 기록되어 있긴 하나 여전히 조울증을

앓고 있었기에 동생의 소개로 알게 된 폴 페르디낭 가셰 박사를 주치의로 주기적으로 자주 만나며 삶의 의지를 되찾아오고 있었다. 그래서인지 그의 죽음에 대해 여러 의견이 제시되고 있다. 오베르 시기에 반 고흐는 〈까마귀가 나는 밀밭〉과는 상반되는 밝고 화려한 색채의 작품도 다수 남겼기에 과연 이런 그림을 그린 화가가 자살했겠느냐며 타살설이 제기되기도 하였다. 하지만 반 고흐가 스스로 생에 대한 의지를 놓고 죽음을 선택했다는 사실은 분명하고, 〈까마귀가 나는 밀밭〉은 그런 그의 마지막과 닮아 있는 작품이어서 그 의미가 크다. 이처럼 반 고흐의 위대함은 그 순간 자신이 느꼈을 감정을 오로지 붓 터치와 색채의 조합만으로 감상자가 공감할 수 있게 끌어낸다는 점이고, 이는 디지털 화면이나 도판, 복제물을 통해선 절대 느낄 수 없는 아우라이기에 그 강렬함을 직접 느껴보고 싶다면 반드시 우리의 육안으로 보고 감상하며 경험해야만 한다.

렘브란트, 베르메르, 반 고흐의 작품을 마니아적으로 경험하기 좋을 도시의 예시로 암스테르담을 추천하긴 했지만, 다양한 도시의 미술관을 돌아다니다 보면 특정한 시대나

기법, 특정 예술가에게 집중해 특화된 공간을 종종 발견할 수
있다. 예를 들어 파리의 피카소 미술관과 로댕 미술관, 바르셀
로나의 호안 미로 미술관, 브뤼셀의 마그리트 미술관, 서울의
환기미술관, 양구의 박수근미술관, 제주의 이중섭미술관 등
직접적으로 예술가의 이름을 딴 미술관들은 보통 그 예술가
의 작품 세계를 깊게 다루는 전시가 많이 이뤄진다. 좋아하는

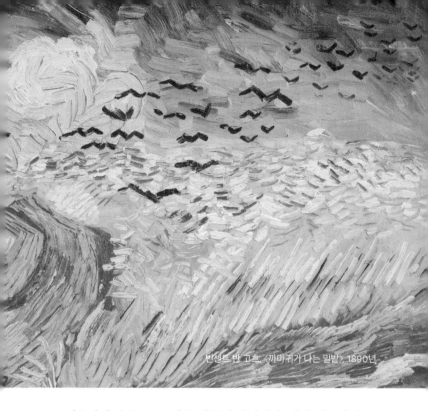
빈센트 반 고흐 〈까마귀가 나는 밀밭〉, 1890년

예술가 혹은 꼭 보고 싶은 작품이 생겼다면, 해당 예술가나 작품을 만날 수 있는 미술관을 중심으로 여행 계획을 세워보자. 막연히 좋았던 예술가와 작품이 마음속 깊숙하게 들어오는 경험을 할 수 있을 것이다.

유럽 미술관
100% 즐기는 법

마니아를 위한 추가 방문지

마우리츠하위스, 크뢸러 뮐러 미술관

파리, 런던, 베를린, 뮌헨, 비엔나, 뉴욕 등 미술 여행에 특화된 몇몇 도시처럼 거대한 미술관들이 하나의 지역에 밀집돼 있는 경우엔 최대한 그 도시에 오래 머무르면서 지칠 만큼 많은 작품을 만나볼 수 있다. 하지만 암스테르담은 앞서 예로 든 도시들에 비해 미술관 수가 적은 편이다. 물론 암스테르담 시립미술관, 모코 미술관을 비롯해 다양한 박물관과 갤러리가 있지만, 미술관이 밀집한 도시들과 비교했을 때 상대적으로 그러하다는 것이다. 특히나 마니아를 위한 예술 여행을 완성하기 위해 미술관 방문을 계획하고 있다면 고려해보면 좋을 정보가 있다.

만약 암스테르담 국립미술관과 반 고흐 미술관에 대한 추천을 읽고 호기심이 생겨 직접 방문할 준비를 하고 있는 독자가 있다면, 이왕 네덜란드로 향한 김에 좀 더 발품을 팔아 놓치지 말고 방문해봐야 할 미술관을 두 곳만 더 추천하겠다. 헤이그에 위치한 마우리츠하위스와 오테를로에 위치한 크뢸러 뮐러 미술관이다. 굳이 이렇게 번외로 추천하는 이유는 마우리츠하위스는 헤이그 시내에 위치해 있기 때문에 암스테르담에서 대중교통으로 1시간 정도 이동해야 방문해볼 수 있으며, 크뢸러 뮐러 미술관은 오테를로 호헤벨루베 국립공원 안에 위치해 있어서 암스테르담에서 대중교통으로는 2시간 반 이상이 소요되고 직접 자동차를 운전해서 가도 1시간 반 정도는 필요하기 때문에 여행 동선에 맞춰 선택하는 것이 좋기 때문이다. 하지만 미술 애호가에겐 각 미술관에 소장되어 있는 대표작 단 하나만 봐도 투자한 시간에 대한 보상을 충분히 받을 수 있기에 강력하게 추천하며, 특히 네덜란드에만 머무르지 않고 벨기에를 들러 프랑스나 독일 방향으로 여러 국가를 여행할 계획을 잡고 있다면 이동하는 동선에 있으니, 필히 방문해보길 바란다.

마우리츠하위스

마우리츠하위스Mauritshuis란 이름은 최초에 이곳에서 거주했던 브라질 총독 존 마우리츠John Maurice의 이름에서 연유한 것으로 '마우리츠의 집'이라는 의미를 가지고 있다. 이후 윌리엄 5세의 수집품을 보관하는 갤러리로 사용되었던 이 저택을 1822년 왕실 수집품을 선보이기 위해 네덜란드 정부가 구매하였다. 그렇게 네덜란드 국립미술관의 기능을 하기도 하였으나, 1995년에 민영화되어 당시 설립된 재단이 국가로부터 저택과 소장품을 모두 장기 대출을 받아 운영하고 있다. 아무래도 저택을 미술관으로 용도를 변경해 사용하고 있다 보니 비교적 규모가 작은 편이며, 2014년 확장 공사를 통해 건너편의 매입된 건물과 본관을 지하로 연결해 반 고흐 미술관처럼 본관은 소장품을, 신관은 기획전을 선보이는 형태로 운영하고 있다.

굳이 암스테르담에서 꽤 거리가 있는 이곳에 꼭 가보라고 추천하는 이유는, '북방의 모나리자'라는 별명으로 불리는 요하네스 베르메르의 대표작 〈진주 귀걸이를 한 소녀〉가 마우

리츠하위스에 소장되어 있기 때문이다. 아마도 배우 스칼렛 요한슨이 주연을 맡은 동명의 영화를 통해 익숙할 이 작품은, 별명에 걸맞게 네덜란드에서 가장 인기 있는 작품으로 손꼽힌다. 앞서 말한 암스테르담 국립미술관에서 열린 베르메르 특별전에 잠시 대여된 적이 있었는데, 이런 사실을 모르고 마우리츠하위스에 방문한 수많은 관람객의 지속적인 항의로 결국 전시 도중 이 작품만 먼저 제자리로 돌아와야 했을 정도로 전폭적인 사랑을 받는, 명실공히 베르메르의 최고 인기작이다.

베르메르의 작품 다수가 상황과 사물, 배경 묘사에 공을 들인 것과 달리 〈진주 귀걸이를 한 소녀〉는 오롯이 인물 자체에 집중한 모습을 보여준다는 점이 특별하다. 어둠 속에서 빛을 받으며 살짝 고개를 돌려 우리를 바라보는 소녀의 눈빛은 마치 모나리자의 눈빛처럼 신비로운데, 모나리자의 눈빛은 오묘한 미소와 어우러져 안정적이고 몽환적인 느낌을 준다면 진주 귀걸이를 한 소녀의 눈빛은 살짝 벌어진 입술과 함께 왠지 모를 떨림과 가녀린 느낌을 준다. 소녀의 귀에 걸려 있는 진주 귀걸이는 어둠 속에서 한 줄기 빛을 받으며 반짝여 그림 속 소녀가 누구인지 궁금증을 자아내는데, 다빈치의 〈모나리자〉가 기록을 통해 작품 속 대상이 누구인지 명확히 명시되어

요하네스 베르메르, 〈진주 귀걸이를 한 소녀〉, 1665년

있는 것과 다르게 평생 고향에서 은둔하며 고독한 장인처럼 살았던 베르메르는 대상에 대한 구체적 기록을 남기지 않았기에 '하녀였을 것이다', '딸이었을 것이다', '상상의 대상인 것 같다' 등 각자의 감상에 따른 여러 해석만이 존재할 뿐이다.

중요한 건, 현장에 방문해도 작품을 감상할 환경도 시간도 주어지지 않는 루브르 박물관의 〈모나리자〉와 달리 마우리츠하위스는 목적을 갖고 헤이그에 방문한 사람들만 찾는 곳이기 때문에 〈진주 귀걸이를 한 소녀〉는 근거리에서 몰입해 감상할 수 있고, 그림 앞에 서 있을 때 몇 초 후 비키라는 지시를 받는 것 또한 아니기에 평일 오전이나 늦은 오후 방문한다면 거의 독대하듯 감상할 수도 있다. 더불어 〈진주 귀걸이를 한 소녀〉 맞은편 벽에는 베르메르의 풍경화 중 마스터피스로 칭송받는 〈델프트의 풍경〉이 함께 전시되어 있다. 그 외에도 렘브란트, 프란스 할스 외 다양한 대가들의 작품을 볼 수 있으니, 베르메르 혹은 네덜란드 화가들의 작품을 좋아한다 싶으면 묻지도 따지지도 말고 방문해보기를 권한다.

크뢸러 뮐러 미술관

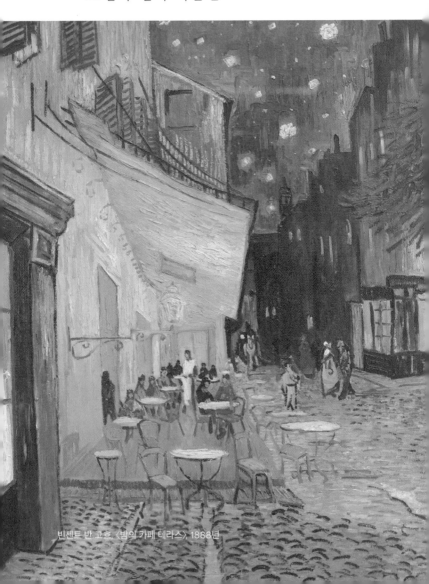

빈센트 반 고흐, 〈밤의 카페 테라스〉, 1888년

마우리츠하위스에 방문해야 할 이유가 〈진주 귀걸이를 한 소녀〉 때문이라면, 크뢸러 뮐러 미술관을 찾아가야 할 이유는 반 고흐의 최고 인기작 중 하나인 〈밤의 카페 테라스〉를 이곳에서 볼 수 있기 때문이다. 짧았던 반 고흐의 인생에서 황금기라고 할 수 있을 아를 시기에 제작한 이 작품은 검은색을 사용하지 않고 푸른색으로만 밤하늘의 은은한 감성과 반짝이는 별을 표현해 곧 등장할 〈별이 빛나는 밤〉을 예견하게 만든다. 또한 그의 시그니처인 강렬한 노란색으로 채색된 빛이 새어 나오는 야외 카페 테라스의 풍경은 한두 번의 터치로 표현된 사람들의 모습과 함께 어우러져 아름다운 밤의 분위기를 고조시킨다. 반 고흐 자신은 고독 속에서 이 풍경을 바라봐야 했을지도 모르지만, 작품 속 대비되는 노란색과 청색의 표현처럼 하루하루 버텨내야 하는 일상 속에서도 유심히 바라보면 발견할 수 있는 반짝이는 환희의 순간을 포착했다. 그래서인지 동시대 영국 현대 회화의 거장 데이비드 호크니는 "반 고흐의 작품에는 수많은 기쁨이 담겨 있다."라고 말하기도 하였다.

개인적으로 〈밤의 카페 테라스〉는 반 고흐가 남긴 수많은 작품 중 가장 낭만적인 작품이라는 생각이 든다. 작품을 보

는 것만으로 나도 저 카페 테라스에 앉아서 차 한잔의 여유를 즐기고 싶다는 상상을 하게 되니 이 얼마나 대단한 그림인가? 아마도 같은 생각을 하는 사람이 많아서인지 아를의 노란 집과 달리 아를에 위치한 〈밤의 카페 테라스〉의 모델이 된 장소는 근래까지 '르 카페 반 고흐Le Café Van Gogh'란 이름으로 운영되었으나, 현재는 폐업하여 그 모습만을 유지하고 있다. 마치 아이돌이 방문한 장소를 따라다니는 아이돌 성지순례처럼 수많은 사람이 찾는 장소이고, 실제 카페 벽의 색은 푸른색이었는데 방문하는 반 고흐의 팬들이 왜 벽이 노란색이 아니냐는 질문을 너무 많이 해서 벽을 노란색으로 칠했다는 에피소드도 있을 만큼 반 고흐를 논함에 있어 의미가 깊은 공간이니 머지않아 어떤 형태로든 다시 운영될 것으로 예상된다. 만약 진짜 반 고흐 마니아라면 남프랑스의 아를까지 가보는 것도 재미있는 경험이 될 것이다.

크뢸러 뮐러 미술관은 〈밤의 카페 테라스〉 외에도 회화와 드로잉을 포함, 270여 점에 이르는 반 고흐의 작품을 소장하고 있어 전 세계에서 두 번째로 반 고흐의 작품을 많이 가지고 있는 공간으로 유명하다. 반 고흐 미술관이 가족들의 기

부를 통해 컬렉션을 구성한 것과는 달리 크뢸러 뮐러 미술관은 수집가였던 헬렌 크뢸러 뮐러가 개인적으로 수집한 반 고흐의 작품을 토대로 개관했다. 현 호헤벨루베 국립공원이 원래 크뢸러 뮐러 부부의 사유지였을 정도로 막대한 부를 가지고 있었던 헬렌은 전문가의 조언을 받아 반 고흐의 작품 가격이 아직 비싸지 않던 시기부터 시장 가격이 요동치지 않도록 조금씩 반 고흐의 작품들을 사 모아 자신만의 컬렉션을 구축했다. 그러나 1922년 세계적인 경제 위기로 파산할 위기에 처한 크뢸러 뮐러 부부는 재단을 설립하여 부부 소유의 부지와 수집 작품들을 모두 기증하는 조건으로 국가에서 부지 내에 미술관을 건설해 이를 관리해줄 것을 요청하였다. 협의 끝에 요청이 수락되어 1938년 크뢸러 뮐러 미술관의 본관이 개관하였고 1961년에는 미술관과 연결된 아름다운 조각 공원을 조성했다. 그런데 크뢸러 뮐러 미술관은 아름다운 자연과 어우러지는 공간을 표방하여 단층 미술관으로 지어졌기 때문에 실내 전시장에 작품을 선보일 수 있는 공간이 부족했다. 이런 이유로 기획 전시와 더불어 추가적인 소장품을 선보이기 위해 1977년 신관이 개관되면서 현재의 모습을 갖추게 되었다.

크뢸러 뮐러 미술관은 방대한 부지의 일부를 사용해 만

들어졌음에도 조각 공원의 규모를 포함하면 상상 이상으로 거대하며, 반 고흐 외에도 모네, 세잔, 피카소, 자코메티, 몬드리안 등 20세기 거장들의 작품과 더불어 지속적인 작품 수집을 통해 동시대 대가들의 작품 역시 감상할 수 있는 곳이다. 개인적으로는 반 고흐의 작품을 즐길 수 있는 실내 전시장보다 맑은 공기를 마시며 고요하게 산책하며 즐길 수 있는 야외 조각 공원이 특히나 매력적이었는데, 온전히 작품 자체에 몰입해서 감상하는 경험을 해보고 싶다면 고생스러워도 꼭 방문해봐야 할 미술관으로 강력하게 추천한다.

현대미술을 만끽하는 예술 여행

테이트 모던, 로열 아카데미

인생을 살아가며 기억에 남는 순간은 언제일까? 긍정적이든 부정적이든 여러 가지 의미에서 많은 순간이 기억에 남을 수 있겠지만, 무언가를 처음 보고 경험한 순간은 추억을 잘 떠올리지 않는 나에게도 오래도록 기억에 남아 있는 경우가 많았다. 나에게 있어 어린 시절 서적으로 만난 반 고흐가 미술에 대한 첫 호기심을 이끌어냈다면, 대학 시절 공부하게 된 펠릭스 곤잘레스 토레스는 현대미술, 특히나 개념미술에 대한 취향을 확고하게 만들어줬다. 그리고 내가 좋아하는 것을 더 경험하고 나아가 다른 사람들과 공유하고 싶어 도슨트라는 직업을 선택한 덕분에 해외에서 직접 현대미술품을 안내할 수 있는 제안을 받게 되었다. 이를 수락해 처음 유럽을

방문하여 영국 런던에서 근무하게 되었는데, 처음 영국을 방문한 나에게 테이트 모던 답사와 안내 준비를 위해 주어진 시간은 단 하루였다. 내일 당장 안내를 해야 하는 상황에서 엄청난 부담감과 책임감을 안고 테이트 모던을 찾은 나는, 언제 부담을 느꼈냐는 듯 마치 처음 놀이동산에 놀러 간 아이마냥 끼니조차 거르며 하루 종일 답사에 빠져들었다. 행복감에 빠진 내게 테이트 모던은 말 그대로 별천지였다.

사람들마다 미술관 관람을 통해 얻고자 하는 것이 다르고, 그 안에서 경험하고 싶은 것 또한 다를 것이기에 확언할 순 없지만, 관람 경험이 쌓여갈수록 점점 현대미술에 대한 호기심 혹은 의문이 커져갈 것이다. 처음에 미술사를 공부하며 미술이란 장르의 뼈대를 익히고 이후 아름답고 예쁜 작품들을 골라 보며 취향이 형성되었다면, 내가 좋아하는 사조, 예술가 혹은 작품의 경향이 왜 현대에 와서는 이렇게까지 바뀌었는지, 그리고 그것들이 왜 호평받는지 알기 위해서라도 현대미술에 대한 관심이 커질 수밖에 없다는 이야기이다. 이미 미술과 나의 시작이었던 반 고흐는 지나도 너무 지나버린 과거의 예술가가 되어버렸고, 현재의 직업을 선택하게 이끈 개념

미술 역시 어느덧 다음 세대 예술에 밀려나기 시작한 모습을 현장에서 목도하곤 한다.

미술의 기본적인 기능은 휴식과 위로겠지만, 궁극적으로 미술은 늘 시대정신을 추구해왔기에 과거의 예술이 아닌 현재의 예술을 이해하고 감상하려는 노력은 우리가 살아가고 있는 시대를 이해하며 각성하는 데 도움을 주는 훌륭한 도구가 될 수도 있다. 미술관 관람을 통해 좀 더 깊은 사유의 경험을 해보고 싶어졌다면, 이제 함께 런던으로 떠나볼 때가 된 것 같다.

테이트 모던

1929년 뉴욕현대미술관이 개관하며 20세기 미술사의 패권을 뉴욕이 가져갔다면, 이를 견제하기 위해 파리는 1977년 퐁피두 센터를 개관하며 발걸음을 재촉했다. 이후 새천년의 시대에 접어들며 밀레니엄 프로젝트란 이름으로 런던이 새로운 흐름의 중심에 서고자 전폭적인 투자를 시작했고, 그 일환으로 2000년에 개관한 현대미술관이 테이트 모던이다. 테이

테이트 모던

트 모던은 오르세 미술관처럼 과거에 다른 목적으로 사용되었던 건물을 리모델링해서 완성했다. 제2차 세계대전 직후 런던의 안정적인 전력 공급 확보를 위해 지어진 뱅크사이드 발전소가 1981년 환경오염 문제로 문을 닫고 방치되자, 주변 지역의 치안 및 환경이 낙후되어 가기 시작했다. 지역 재생을 목적으로 하는 공모에서 당선된 헤르초크 & 드 뫼롱이 외관은 그대로 유지한 채 내부를 뜯어고쳐 부활시킨 공간이 테이트 모던이다. 독특한 건축물의 역사 덕분에 99m 높이의 발전소 굴뚝이 그대로 남아 있어 멀리서도 굉장히 눈에 띄는 존재감을 드러내고 있으며, 내부는 겉모습과 달리 현대적인 모습으로 탈바꿈해 총 7층으로 구성되어 있다. 2016년 본관 건물과 연결된 11층 규모의 신관까지 신축하여 전 세계에서 가장 큰 현대미술관이라는 타이틀과 함께 '현대미술의 성지'로 불리고 있다.

테이트 모던은 복합 문화 시설 같은 느낌을 주는 퐁피두 센터와는 다른데, 인포메이션, 아트 숍, 카페, 전망대, 멤버십 회원을 위한 시설을 제외하면 모든 공간이 온전히 미술 전시장으로만 운영되고 있어서 상설 전시 외에도 수많은 기획 전시를 볼 수 있어 나와 같은 현대미술 애호가에게는 그야말로 환상적인 공간이다. 우선 상설 전시만 해도 본관 2층과 4층,

신관 2, 3, 4층에서 이뤄지고 있어 마르셀 뒤샹의 〈샘〉을 비롯해 앙리 마티스, 파블로 피카소, 조르주 브라크, 피에트 몬드리안, 앤디 워홀 등 20세기 거장들의 작품부터 데이비드 호크니, 데미안 허스트, 아니시 카푸어, 브리짓 라일리, 제니 홀저 등 동시대 대가들의 작품까지 단순한 연대순 배치가 아니라 장르, 매체, 주제 등 다양한 기획 구성으로 볼 수 있다. 특히 본관의 상설 전시실에는 때때로 양혜규와 이우환의 작품도 전시되어 있어 낯선 타국에서 마주하는 대한민국 현대미술의 위상도 느껴볼 수 있다.

그중 가장 인기 있는 전시실은 본관 2층에 위치한 로스코 룸이다. 이곳은 잭슨 폴록과 함께 추상표현주의 미술의 상징으로 일컬어지는 마크 로스코의 시그램 빌딩 벽화를 선보이는 공간이다. 1954년 뉴욕에 시그램 빌딩이 들어서며 1층 포시즌스 레스토랑에 걸릴 벽화를 의뢰받은 로스코가 거대한 계약금을 받고 작품을 완성했다. 로스코는 사치와 허영으로 물든 자본주의 시대의 현대인들이 이 작품을 보면서 한 번쯤 고민하고 사유하길 원했었다. 하지만 오픈한 고급 레스토랑에서 마주한 사람들은 탐욕에 찌들어 자신의 작품을 제대

BOILER HOUSE

6	Kitchen and Bar
5	Members Bar
4	Collection
3	Exhibitions Café, Shop
2	Collection
1	Café Shop
0	Shop Information

Bridge

Turbine Hall Tickets & information

Bridge

SWITCH HOUSE

Viewing Level	10
Restaurant	9
Members Room	8
Staff Only	7
Events	6
Tate Exchange	5
Collection	4
Collection	3
Collection Exhibition	2
Terrace Shop Bar	1
The Tanks Exhibition	0

테이트 모던 층별 안내

로 볼 생각조차 안 할 것이라고 느낀 로스코는 계약금을 모두 환불하고 작품을 내주지 않았다. 실제로 이 이야기는 '레드'라는 연극 작품으로 무대에서 선보였고 연극·뮤지컬계에서 가장 권위 있는 상인 토니상을 수상하기도 하였다. 결국 로스코는 그나마 자신의 작품을 더 진지하게 사색하며 감상하고자 한다고 느껴진 영국과 일본에 다수를 판매했고, 그중 영국이 소장한 작품이 테이트 모던 로스코 룸에 상설 전시 되어 있는 것이다. 이 공간은 로스코가 원했던 낮은 조도의 조명과 회색톤의 벽, 고요한 분위기를 통해 작품의 압도감을 느낄 수 있게 되어 있는데, 2024년 루이비통 재단 미술관에서 진행된, 영국, 미국, 프랑스에 소장되어 있는 로스코의 작품을 끌어모은 특별 기획전 같은 거대한 이벤트만 아니면 테이트 모던에서 항상 만나볼 수 있는, 테이트 모던의 상징과도 같은 공간이다.

그러나 개인적인 취향으로 가장 좋아하는 테이트 모던의 전시장은 따로 있다. 본관 3층과 신관 4층 일부 및 0층에서 기획전이 열리고, 본관과 신관 중앙에 위치한 터빈 홀 또한 기획 전시를 통해 늘 새로운 작품을 선보이고 있는데, 그중 터빈 홀은 내가 전 세계에서 가장 좋아하는 전시장 중 하나로 손에 꼽는 공간이다. 과거에 있었던 발전소 엔진을 다 뜯어내고

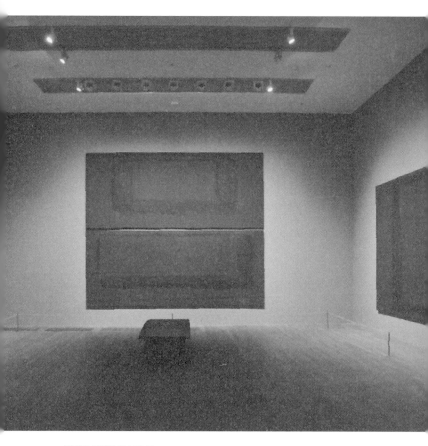

테이트 모던의 로스코 룸

39m의 층고를 가진 거대한 전시장으로 활용 중인 터빈 홀은, 해마다 실험적인 동시대 예술가의 거대한 설치작품들을 선보이는 상징적인 공간으로 테이트 모던의 정체성과도 같은 곳이다. 터빈 홀은 2000년 개관 이후 매해 동시대에 가장 눈에 띄는 족적을 남기고 있는 예술가 한 명을 설정 및 후원하여 공간을 가득 채울 거대한 작품을 제작할 기회를 주고 있다. 참신하게 공간을 해석한 수많은 작품 중 개인적으로 덴마크 출신의 예술가 올라퍼 엘리아슨Olafur Eliasson의 〈날씨 프로젝트〉를 가장 좋아한다. 이 작품은 거대한 터빈 홀의 천장을 거울로 도배하고 전면 벽에 전구 200개를 반원 모양으로 설치해 천장에 설치된 거울에 반사되도록 했다. 분명 실내에 들어왔는데 마치 석양이 지는 대자연을 마주한 듯 감상이 아닌 경험의 영역으로 우리를 이끄는 작품이었다. 이는 과거 캔버스라는 작은 창문을 통해 그리던 풍경화의 한계 혹은 회화와 조각이라는 장르의 경계를 무너트리고 유사 자연을 만들어 미술관에 전시해버리는 놀라운 도전이었고, 평단과 관람객 모두에게 호평을 받으며 엘리아손을 대표하는 프로젝트로 역사에 남게 되었다.

올라퍼 엘리아슨, 〈날씨 프로젝트〉, 2003년

전반적인 분위기만 봐도 일반적인 미술관과는 선보이는 작품도 전시하는 방식도 다르다는 걸 느낄 수 있을 것이다. 또한 놀랍게도 본관 3층에서 진행되는 기획 전시만 유료이고, 상설 전시장과 터빈 홀, 전망대를 포함한 나머지 공간은 모두 무료로 감상 가능하다. 실제로 문화예술 향유의 일반화와 교육받을 권리의 평등을 위해 영국은 국공립 미술관 입장이 모두 무료이다. 테이트 모던 역시 더 많은 이들이 부담 없이 방문할 수 있도록 템스강을 가로지르는 밀레니엄 브리지를 건너 테이트 모던 입구를 가로지르면 가장 빨리 뱅크사이드로 갈 수 있게 동선이 잡혀 있기 때문에 미술에 관심 없는 대중도 자연스럽게 미술관에 발을 들여놓을 수 있도록 구성되어 있다. 그렇게 테이트 모던은 전 세계에 있는 현대미술관 중 가장 많은 관람객이 방문하는 미술관으로 그 명성을 견고히 하였는데, 테이트 모던이 선보이는 실험적인 현대미술에서 큰 감흥을 느낀 독자가 있다면 다음에 소개할 로열 아카데미에 꼭 방문해보길 바란다.

로열 아카데미

로열 아카데미Roral Academy of Arts, 즉 왕립예술학교는 1768년 조지 3세에 의해 "예술 분야 학생들의 양성과 연구를 위한 예술 학교 설립"이라는 사명 아래 설립된 공간으로, 우리나라의 서울대 미대 대학원과 같이 영국 최고 권위의 예술 교육기관이라고 생각하면 될 것 같다. 실제로 로열 아카데미의 회원이 되는 건 영국 예술가에겐 최고의 영예라고 하는데, 영국 국민 화가로 칭송받는 조지프 말러드 윌리엄 터너, 존 컨스터블, 윌리엄 블레이크 같은 과거의 대가들과 데이비드 호크니, 마이클 크레이그 마틴, 아니시 카푸어, 안토니 곰리 등 동시대 미술계의 상징적 거장들이 대표적인 로열 아카데미 회원이다. 국내의 대학교 미술관들은 학술적인 의미에서 좋은 기획을 선보여도 대중적으로는 인기를 얻지 못하는 경우가 많은데, 런던의 경우 현대미술에 관심을 보이는 사람들이 많은 데다 로열 아카데미 미술관이 런던 중심가인 피카딜리 서커스에 위치해 있어 방문하기 편하다 보니 대중적으로도 크게 흥행하는 현대미술 기획 전시가 많이 열린다.

「마리나 아브라모비치 회고전」이 열린 로열 아카데미

예를 들어 2023년에도 행위 예술계의 대모로 불리는 유고슬라비아 출신의 예술가 마리나 아브라모비치Marina Abramovic의 회고전이 있었다. 그녀는 세계 3대 비엔날레 중 하나로 꼽히는 베니스 비엔날레에서 최고상인 황금사자상을 수상하기도 했고, 늘 많은 논란과 이슈를 만들어내는 문제적 예술가이다. 2010년 뉴욕현대미술관에서 진행된 자신의 전시에서 〈예술가가 여기에 있다〉라는 작품을 통해 국내에도 많이 알려져 있는데, 매일 미술관에 작가 본인이 출근하듯 방문해 테이블 앞 의자에 앉아 있으면, 관람객이 맞은편 빈 의자에 앉아 그녀를 바라보다 떠날 수 있는 작품이었다. 이는 당시로선 굉장히 낯선 형태의 예술이었는데, 끊임없는 내전으로 인해 여성의 인권이 유린당하는 상황을 목격하며, 사회적 약자를 위한 메시지를 던지고 인간성을 잃어가는 시대의 인간에 대해 질문해온 그녀의 작품을 알고 있는 이들은 마주보고 앉아 그녀의 눈을 마주하는 것만으로 눈물을 흘리기도 했다. 다만 이 작품이 유명해진 계기는, 20대 시절부터 40대가 될 때까지 뜨겁게 사랑하며 함께 예술 작업을 해왔던 연인 울라이와 헤어진 후 23년 만에 60대가 되어 이 자리에서 다시 만난 장면 때문이었다. 과거 연인의 방문을 알지 못한 채로 기습적으

로 재회를 하게 된 순간, 눈빛과 행동 등 모든 해프닝이 보는 이들로 하여금 자신의 청춘을 회상하게 했고, 유튜브 및 방송 매체 등을 통해 '헤어진 연인과의 23년 만의 만남'이란 타이틀로 소개되며 많은 이의 공감을 불러일으켰다.

2010년의 재회 이후 좋은 동료이자 친구로 지내던 울라이가 먼저 세상을 떠난 후 열린 전시가 바로 로열 아카데미에서의 대규모 회고전이었는데, 그녀의 시작부터 현재까지의 방대한 작품 세계를 시간별로 시연하는 후배 행위 예술가들을 통해 감상할 수 있었다.

이처럼 런던에는 매력적인 현대미술 전시를 선보이는 공간이 참으로 많다. 소개한 테이트 모던과 로열 아카데미 외에도 영국박물관, 내셔널 갤러리, 코톨드 갤러리처럼 고전 및 근대 회화를 볼 수 있는 공간과 테이트 브리튼, 사치 갤러리처럼 근현대의 다양한 예술을 선보이는 공간, 그리고 서펜타인 갤러리나 라이트 룸 등 동시대의 예술을 실험적으로 선보이는 공간까지 현대미술 애호가에게 다채로운 즐거움을 주는 도시가 런던이기에 현대미술에 대한 안목을 한 단계 끌어올리고 싶다면 런던 방문에 도전해보길 바란다.

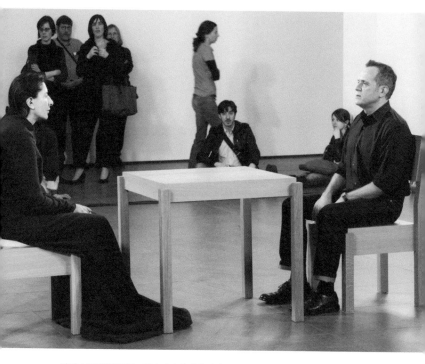

마리나 아브라모비치, 〈예술가가 여기에 있다〉, 2010년

애호가를 위한 추천 여행 방법, 미술관 밖 미술관

브리스틀, 리버풀

여기까지 여정을 함께 해준 독자라면 우리가 사는 시대의 미술은 정말 새로운 모습으로 변모하였고, 미술관 역시 과거의 기능에서 벗어나 다양한 모습으로 존재할 수 있는 시대가 되었음을 깨달았을 것이다. 과거에 미술관은 권력자나 탐험가의 과시 혹은 개인의 사치와 취미의 목적에서 시작되었다면, 근대에 가까워질수록 미술관은 점점 더 대중과 가까워졌고, 현재 미술관의 모습은 기존의 시스템을 깨고 나와 미술관 밖 미술관으로 존재하며 우리의 일상 속으로 들어오고 있다.

현대미술에 대한 취향이 확고해져서 기존의 미술관 시스템 안에서 기획되는 전시만으론 왠지 아쉬움이 느껴지는

수준에 도달하였다면, 시스템 밖에 존재하는 미술 공간들을 찾아가는 것도 현대미술 애호가의 길에 한 걸음 더 들어서는 데 도움이 될 수 있다. 개인적인 경험에 의하면, 처음 런던에서 경험한 미술관들도 매력적이었지만, 방문 경험이 늘어갈수록 동시대적인 것에 대한 갈증을 더 느끼게 되면서 자연스럽게 런던을 벗어나 또 다른 영국을 만나기 위해 떠나게 되었다. 만약 나의 방식을 참고해 현대미술에 대한 경험을 쌓아보고 싶다면, 조금은 수고스럽더라도 런던을 떠나 영국 전역에 흩어져 있는 숨은 예술 명소를 방문해보자. 분명 갈증을 해소해줄 만한 색다른 즐거움을 얻을 수 있을 것이다.

브리스틀

개인적으로 현대미술의 흐름을 견인하는 상징적인 국가는 미국, 독일, 영국이라고 생각하는데, 미국은 상업적인 측면에서의 상징성이 크고, 독일은 학술적인 측면이 강하다면, 영국은 두 가지 측면이 함께 뒤섞여 공존하고 있다는 인상을 받는다. 그중 영국이 현대미술을 논함에 있어 가장 젊고 흐름

을 선도하는 이미지를 갖는 데 너무나 큰 영향을 미치고 있는 예술가가 뱅크시라고 생각한다. 여전히 스스로를 숨기며 거리에서 활동하고 있는 정체불명의 예술가 뱅크시는 〈미술관 침투〉, 〈안보다 바깥이 낫다〉, 〈선물 가게를 지나야 출구〉 등 공격적이고 실험적인 다채로운 예술 프로젝트로 자본주의 미술계를 풍자하고 있다. 주로 거리에서 활동하고 웬만해선 그에게 인증된 미술관 전시를 만나보기 힘들기에 뱅크시와 함께 미술관을 벗어나 그의 발자취를 따라가 보는 것도 현대미술을 즐기는 새로운 방법이 될 수 있다. 그렇다면 유령처럼 나타났다 사라지는 그의 발자취를 어디서부터 찾아가야 될까?

런던에서 2시간 반 정도 영국 서부 지역으로 이동하면 뱅크시의 고향인 브리스틀에 도달하게 된다. 여전히 명확하게 정체가 밝혀지지 않았지만, 그가 초기에 선보인 벽화들이 브리스틀에 남아 있어 그가 브리스틀 출신임은 공공연하게 알려져 있는 사실이다. 런던이 화려하고 첨단화된 도시의 이미지를 갖고 있다면, 브리스틀은 젊고 도전적인 이미지를 갖고 있다. 브리스틀 곳곳을 돌아다니다 보면 수많은 거리의 벽화와 공연하는 인디밴드의 모습을 어렵지 않게 만날 수 있어서

브리스틀의 뱅크시 벽화

관광을 목적으로 찾아가기에도 좋다. 뱅크시가 탄생한 도시의 분위기를 직접 경험해보면 막연히 낙서로 보였던 그의 작품에 대해 좀 더 공감하고 재미를 느낄 수 있을 것이다. 물론 그의 흔적들을 직접 마주하고 나서도 여전히 취향에 안 맞음을 실감할 수도 있지만 말이다. 어느 쪽이든 직접 경험해봐야 얻을 수 있는 감상이기에 실망의 경험조차 미술적 취향과 관점을 형성하는 데 있어 중요한 의미를 갖는다는 사실을 기억하자.

리버풀

만약 좀 더 오랜 시간을 투자해 돌아다닐 계획이라면 영국 북서부 리버풀에 위치한 크로스비 해변을 방문해보길 바란다. 런던에서 4~5시간 걸리는 곳이어서 쉽게 추천하긴 어렵겠지만, 그럼에도 이곳에서 현대미술계 최고 권위의 상 중 하나인 터너상을 수상한 현대 조각가 안토니 곰리Antony Gormley의 설치작품 〈어나더 플레이스〉를 만나볼 수 있기에 곰리의 작품을 좋아하거나 현대 설치미술에 관심이 있다면 시간을 투자해볼 가치가 충분하다. 곰리는 영국 현대 조각의 상

징과도 같은 예술가여서 국내에서도 공공미술 분야에 관심이 있는 이들에게는 유명하며, 특히 영국 북부 뉴캐슬에 위치한 〈북방의 천사〉라는 작품으로 많이 알려져 있다. 인체를 기반으로 하는 다양한 작품을 선보이는 곰리의 작품 중 개인적으로 가장 강렬하게 와닿았던 두 번의 경험이 2019년 런던 로열 아카데미에서 진행된 그의 회고전에서 공간 설치작품을 봤던 순간과 리버풀에서 〈어나더 플레이스〉를 마주한 순간이었다.

안토니 곰리는 과거의 방식으로 돌을 깎거나 흙을 조형해 조각을 만드는 것이 아니라 석고붕대를 이용해 자신의 몸을 직접 본을 떠 주물하는 방식으로 조각 작품을 선보여왔다. 얼굴까지 석고로 뒤덮어 몸의 본을 뜨는 과정은 그 자체로 생명을 담보로 하는 수행에 가깝지만, 그렇게 떠낸 인체 조형물을 미술관뿐만 아니라 도시 곳곳에 전시하는 설치 프로젝트를 통해 거대한 세상 속에 던져져 실존하는 인간 군상을 표현해온 곰리의 작품은 단순해 보이는 과정 속에 심오한 철학을 담고 있다.

길이가 3.2km에 달하는 거대한 크로즈비 해변에는 곰리의 몸을 본떠 제작한 100개의 청동 조각이 각자 또 같이 존재하는 듯한 모습으로 영구 설치 되어 있다. 밀물 때는 물에

안토니 곰리의 〈어나더 플레이스〉 감상 현장

잠기거나 머리와 상반신 일부만 보이는 조각들이 있어 자칫 위기에 처한 사람처럼 보일 수도 있지만, 썰물 때는 망망대해 같은 해변에서 태양을 바라보며 사색하는 인간과 같은 형상들이 우리를 현실과 분리된 또 다른 장소에 와 있는 듯한 시적 감성에 빠져들게 만든다. 모든 인간은 결국 세상 속에 나 홀로 버티고 서서 생존해야 하는 존재이고, 곰리는 그러한 삶의 본질을 단순하지만 압도적인 규모로 선보여왔다. 이와 같이 장인의 손기술로 감상의 즐거움을 주던 시대를 벗어나, 철학자와 같은 개념으로 경험의 깨달음을 주는 미술을 마주해보고 싶다면, 현대미술에 더 많은 시간을 투자해보길 추천한다.

전 세계 주요 미술관
POINT 추천

누구에게나 살면서 꼭 한번 방문해보고 싶은 국가나 도시가 존재할 것이다. 관광 명소를 방문하거나 그 나라의 문화적 분위를 느끼는 것만으로도 충분한 만족을 느끼는 이들도 있겠지만, 이 책을 읽고 있는 독자 중에는 방문한 곳에 있는 좋은 미술관을 감상해보고 싶다는 꿈을 가진 이들 또한 존재할 것이다. 앞서 이야기한 미술관 사용법을 통해 미술관들의 특성과 그 활용 방법의 예들을 만나봤다면, 이제 설레는 마음으로 세계의 미술관들로 향할 독자들을 위해 직관적으로 미술관의 특성을 이해할 수 있는 포인트 분류를 하려 한다.

우선 방문해봐도 좋을 미술관을 전시 공간의 크기 및 관람객 수용 능력에 따라 ■ 대형 ● 중형 미술관으로 분류하겠다. 그리고 미술사의 상징적 명작을 소장한 공간은 ■● 빨간색으로, 유명 대가의 작품을 다수 소장하고 좋은 전시를 선보이는 공간은 ■● 파란색으로, 미술관 내부에 오래 머무를 수 있는 카페, 아트 숍 및 자체 부대시설이 좋은 공간은 ■● 초록색으로 표기하고, 주변에 관광지나 볼거리가 많은 도시에 위치한 미술관은 ■● 노란색으로 표기하겠다. 더불어 하나 이상의 장점을 가지고 있는 공간은 중복으로 표기하겠다. 예를 들어 모든 장점을 다 갖춘 대형 미술관은 ■■■■으로 표기된다고 생각하면 된다. 다만, 이는 개인적 안목과 취향에 의한 추천이니 가볍게 참고해주길 부탁한다.

20여 년간 미술을 전공하고 미술계에서 근무하며 직접 방문해본 미술관과 그 과정에서 인연을 맺게 된 미술계 전문가들 및 여행업 종사자들의 의견을 취합하여 미술관들을 분류했으나, 나의 경험과 주변의 경험을 모두 모은다 해도 아직 방문해보지 못한 보석 같은 미술관들이 전 세계 곳곳에 광범위하게 존재하기에 그 모든 미술관을 경험해보고 추천

하는 것은 불가능하다. 그래서 전 세계에서 미술 애호가가 방문하기 좋을 주요 국가별 대표 도시에 위치한 미술관만을 선별하였으며, 그런 이유에서 소개한 도시 외 지역에 위치한 상징적인 미술관들은 리스트에서 빠져 있을 수 있다. 결국 이 리스트는 해외 미술관 방문이 익숙한 전문가를 위한 추천이 아닌, 해외 미술관 방문이 낯선 이들이 미술관 방문 계획을 짤 때 작게나마 참고가 되길 기대하며 만든 것이다.

■ 대형 ● 중형

	전시관	상징적 명작 소장	대가 작품 다수 소장	자체 부대 시설	연계 방문지
프랑스 파리	국립들라크루아기념관			●	●
	로댕미술관	●	●	●	●
	루브르박물관	■	■	■	■
	루이비통재단미술관			■	■
	마르모탕모네미술관	●	●		
	오랑주리미술관	●	●		●
	오르세미술관	■	■	■	■
	파리시립현대미술관	■	■		■
	퐁피두센터	■	■	■	■
	피노컬렉션		■	■	■
	피카소미술관		●	●	●

	전시관	상징적 명작 소장	대가 작품 다수 소장	자체 부대 시설	연계 방문지
이탈리아 로마	국립로마박물관		●	●	●
	국립현대미술관	■	■	■	■
	바티칸박물관	■	■	■	■
	보르게세미술관	■	■	■	■
	시스티나성당	●	●		●
	카피톨리노박물관		■	■	■
스페인 마드리드	레이나소피아미술관	■	■	■	■
	소로야미술관		●		●
	왕립컬렉션갤러리	■	■	■	■
	티센보르네마사미술관	■	■	■	■
	프라도미술관	■	■	■	■
영국 런던	내셔널갤러리	■	■	■	■
	더코톨드갤러리	●	●	●	●
	빅토리아&알버트뮤지엄	■	■	■	■
	영국박물관	■	■	■	■
	윌리스컬렉션		●		●
	테이트모던	■	■	■	■
	테이트브리튼	■	■	■	■
독일 베를린	구국립미술관	■	■	■	■
	바우하우스아카이브			●	●
	베를린유대인박물관			■	■
	베를린국립회화관		■	■	■
	베를린구박물관	■	■	■	■

		전시관	상징적 명작 소장	대가 작품 다수 소장	자체 부대 시설	연계 방문지
독일	베를린	베를린신박물관	■	■	■	■
		베를린주립미술관		●	●	●
		보데박물관	■	■	■	■
		신국립미술관		●	●	●
		페르가몬박물관	■	■	■	■
네덜란드	암스테르담	반고흐미술관	■	■	■	■
		암스테르담 국립미술관	■	■	■	■
		암스테르담 시립미술관	■	■	■	■
벨기에	브뤼셀	마그리트미술관	●	●		●
		벨기에왕립미술관	■	■	■	■
오스트리아	빈	레오폴드미술관	■	■	■	■
		벨베데레궁전미술관	■	■	■	■
		벨베데레21		●		●
		빈미술관박물관	■	■	■	■
		빈분리파전시관	●			●
		빈현대예술박물관			■	
		알베르티나미술관	■	■		
		알베르티나모던		●		●
		훈데르트바서미술관			●	
미국	뉴욕	구겐하임미술관	■	■	■	■
		노이에갤러리	●			●
		뉴욕박물관	■	■	■	■

	전시관	상징적 명작 소장	대가 작품 다수 소장	자체 부대 시설	연계 방문지
미국 뉴욕	뉴욕현대미술관	■	■	■	■
	메트로폴리탄미술관	■	■	■	■
	현대미술관 PS1		●	●	
	브롱크스미술관		●	●	●
	프릭컬렉션		●	●	●
	휘트니미술관	■	■	■	■
일본 도쿄	국립서양미술관	■	■	■	■
	국립신미술관			■	■
	도쿄도미술관			■	■
	도쿄도현대미술관			■	■
	모리아트뮤지엄			●	●
	솜포미술관	●			●
	아티존미술관		●		●
	야요이쿠사마미술관		●		
	우에노노모리미술관			●	●

Pick 5

학술과 시장 사이,
비엔날레와 아트페어

미술에 대한 관심과 사랑이 커질수록 작품을 대하는 자세 역시 두 가지로 나눠질 수 있다. 작품을 감상하는 행위 그 자체로 사유하길 원하는 것과 직접 작품을 수집함으로써 소유하며 만끽하길 원하는 것이다. 어느 쪽을 선택할지는 개인적인 성향 외에도 현실적인 조건에 영향을 받는 부분도 분명 존재할 것이다. 예술품은 여전히 고가의 사치품으로 인지되고 있으며, 좋아하는 작품을 구매해 수집한다는 건 상상 이상으로 많은 자본력이 필요한 일이기 때문이다.

2022년 세계적인 아트페어인 프리즈가 시장 확장을 위해 아시아 진출 무대로 서울을 선택하면서 국내 미술계에도 큰 이슈가 됐었는데, 국내에는 이미 한국국제아트페어KIAF, 화랑미술제, 서울아트쇼, 부산국제화랑아트페어BAMA, 부산아트페어Art Busan를 비롯해 크고 작은 다양한 아트페어가 매해 진행되고 있었다. 아트페어는 보통 100여 개에서 많게는 200여 개 이상의 갤러리가 참여하고 적게는 수천 점에서 많게는 1만 점 이상의 다양한 미술품을 선보이는 장이자 갤러리들이 이를 홍보하고 판매하는 것을 주목적으로 하는 행사다. 이런 이유로 부담스럽게 느껴질 수도 있겠지만, 마치 백화점 명품관을 구경하듯 처음에는 낯설고 부담스럽더라도 눈치 보지 말고 아이쇼핑한다는 느낌으로 방문하면 동시대 미술 시장의 흐름과 유행을 읽어봄으로써 또 다른 감상의 재미를 느낄 수 있다.

혹시라도 나는 투자 가치보단 학술적, 미학적, 철학적 측면에서 더 가치 있는 미술품을 만나보고 싶다면, 비엔날레, 트리엔날레 혹은 도큐멘타에 방문하면 된다. 비엔날레는 2년에 한 번, 트리엔날레는 3년에 한 번, 도큐멘타는 5년에 한 번 진행되는 학술 예술제이며, 작품을 판매하지 않고 오롯이 선보이기만 함으로써 시대정신에 대해 질문하고 고민하게끔

이끄는 미술 행사. 세계적으로는 베니스 비엔날레, 휘트니 비엔날레, 카셀 도큐멘타 외에도 다양한 예술 행사가 진행 중이고 국내에는 대표적으로 광주비엔날레를 비롯해 다양한 장르와 기획의 비엔날레들이 있다.

최근에는 아트페어도 학술 예술제의 역할 일부를 흡수하며 다양한 연계 프로그램이나 특별 전시장을 구성해 그 기능을 확장하고 있지만, 실질적으로 아트페어는 시장의 기능이 더 큰 만큼 아무래도 집에 걸어놓거나 보기에 좋은 예쁘고 작은 작품들이 주를 이룬다. 반면 학술 예술제는 그 시대를 관통하는 주제를 설정하고 이에 맞춰 거대한 전시를 구성하기 때문에 개인적인 소장이 불가능할 정도로 거대한 작품이나 전시 후 해체되는 실험적인 작품들이 다수이다. 굳이 비유하자면 아트페어는 아카데미 시상식처럼 상업성과 대중성을 중요 가치로 두고, 비엔날레, 트리엔날레, 도큐멘타, 학술 예술제는 칸 영화제처럼 예술성과 실험성을 좀 더 중시한다고 보면 될 것 같다.

아무래도 목적이 다른 만큼, 아트페어는 VIP 프리뷰를 포함해 보통 4~6일 정도만 진행되고, 비엔날레, 트리엔날레, 도큐멘타는 짧게는 3개월에서 길게는 6개월 이상 진행되는 경우도 있다. 만약 미술관에서 작품을 즐기는 경험을 더 확장해 내가 원하는 것이 수집과 투자, 심미적 즐거움인지, 감상과 사색을 통한 깨달음인지 판단해보고 싶다면, 국내외 주요 예술 행사 현장을 방문해 나에게 맞는 미술 향유 방식을 체크해보길 추천한다.

1월

런던 아트페어(런던)
아트 SG(싱가포르)

2월

L.A. 아트 쇼(로스앤젤레스)
프리즈 로스앤젤레스(로스앤젤레스)

3월

아트 두바이(두바이)
아트페어 도쿄(도쿄)
아트 바젤 홍콩(홍콩)
시드니 비엔날레(시드니)
휘트니 비엔날레(뉴욕)
요코하마 트리엔날레(요코하마)

4월

아트 파리(파리)
어반 아트페어 파리(파리)
화랑미술제(서울)
베를린 갤러리 위크(베를린)
베니스 비엔날레(베니스)
브뤼헤 트리엔날레(브뤼헤)

5월

프리즈 뉴욕(뉴욕)
아르코 리스본(리스본)

6월

아트 바젤(스위스)
카셀 도큐멘타(독일)

9월

프리즈 서울(서울)
키아프(서울)
아모리 쇼(뉴욕)
광주 비엔날레(광주)
상파울루 비엔날레(상파울루)
이스탄불 비엔날레(이스탄불)
리옹 비엔날레(리옹)

10월

프리즈 런던(런던)
파리 플러스 아트 바젤(파리)

11월

아트 쾰른(쾰른)
상하이 비엔날레(상하이)

12월

아트 바젤 마이애미
비치(마이애미)

국내

미술관 사용법

세계적이려면 가장 민족적이어야 하지 않을까?
예술이란 강렬한 민족의 노력인 것 같다.

| 김환기 |

국내 주요 미술관 활용 방법

그렇다면 좋은 미술관 관람 경험을 쌓기 위해선 무조건 해외로 나가야만 하는 걸까? 근래 K컬처란 이름으로 대한민국의 문화예술이 전 세계적으로 위상이 높아진 것은 분명하지만, 아직 세계 문화의 패권을 쥐고 있는 게 서양 문화인 것 또한 사실이기에 가능하다면 해외 주요 미술관들을 방문해 다양한 감상 경험을 쌓아보는 것도 좋다. 하지만 먹고살기도 녹록지 않은데 해외여행을 가서 소중한 시간을 쪼개 미술관들을 돌아다니는 건 누군가에겐 꿈에 불과한 일일지도 모른다. 나는 직업 덕분에, 그리고 운이 따라준 덕분에 해외 미술관들을 돌아다니며 경험을 하고 이를 다른 사람들과 나누며 살고 있긴 하지만, 사실 처음 이 일을 시작할 때만 해도 '죽기 전

에 내가 가보고 싶은 해외 유명 미술관들 딱 한 번씩만 가보자'
가 소원이었다.

아무래도 현재 세계 미술사의 중심부를 대부분 서양 예
술가들이 차지하고 있는 만큼 그 원화들을 볼 수 있는 미술관
을 방문하는 것이 양질의 감상 경험을 쌓는 지름길임은 분명
하다. 하지만 가볍게 취미로 미술을 즐기려는 입장에선 굳이
미술사적, 미학적, 혹은 경제적으로 고평가를 받는 작품이 아
니더라도 나에게 즐거움을 주는 작품이 전시되는 미술관이
나에게 가장 좋은 미술관이다. 또 내가 방문하기 편안한 미술
관이라면 바로 그곳이 나에게 가장 좋은 미술관이 될 수 있다.
20~30년 전만 해도 국내에서 미술을 즐긴다는 건 경제적으
로 여유 있는 사람들만의 영역으로 여겨졌지만, 이제 미술은
일반적이고 대중적인 문화생활이 되었다. 호기심을 갖고 즐기
는 사람들이 꾸준히 늘어온 만큼 국내에도 방방곡곡에 다양
한 미술관들이 자리 잡고 있으며, 또 계속해서 새로운 미술관
이 개관하고 있다. 특색 있는 국내 주요 미술관들을 살펴보면
서 당장 방문해서 즐길 만한 우리 동네 미술관을 찾아보자.

나에게 맞는 국내 미술관 찾기

앞서 해외 몇몇 도시의 미술관들을 통해 간단히 만나봤듯이 미술관을 즐기는 방식은 다양하다. 꼭 해외에 나가지 않더라도 국내에도 훌륭한 공간과 좋은 소장품, 양질의 기획으로 애호가들에게 좋은 감상 경험을 제공하는 미술관들이 많이 있다. 다만, 개인적으로 조금 아쉬운 건, 국내에는 너무 많은 인구가 서울에 밀집되어 있는 만큼 좋은 미술관이 서울과 수도권에 더 많이 분포해 있고, 이런 이유로 서울과 수도권에서 취향에 맞는 미술관을 찾을 가능성이 높다는 점이다. 그래도 다행히 대한민국은 국토의 면적이 크지 않은 편이라 대중교통편으로 2~3시간 정도면 전국을 다 돌아다닐 수 있기에 마음만 먹는다면 얼마든지 내 취향에 맞는 미술관을 방문할 수 있다. 그럼, 미술 애호가들의 취향을 만족시킬 만한 국내 주요 미술관들을 소개해보겠다.

기본기를 충실히 쌓을 수 있는 공간

국립중앙박물관, 국립현대미술관

국 립 중 앙 박 물 관

이미 책의 시작 부분에서 2023년 기준 전 세계에서 가장 많은 관람객이 방문하는 미술관 6위 그리고 26위에 각각 랭크되어 있다고 소개한 국립중앙박물관과 국립현대미술관 서울은 명실공히 대한민국 국가대표 미술관이라고 해도 이견이 없을 것이다. 순종 황제가 지은 제실박물관을 모태로 하는 국립중앙박물관은 2005년 현재 위치한 용산으로 이전하여 국내 최대 규모의 박물관으로 자리 잡았다. 국립중앙박물관의 소장품은 150만여 점에 이르는데, 중·근세관, 서화관, 조각·공예관, 선사·고대관, 기증관, 세계문화관 그리고 사유의 방으로

국립중앙박물관

나눠 1만여 점의 유물을 상설 전시 하며 누구나 무료로 볼 수 있게 개방하고 있다. 특히나 사유의 방은 삼국시대인 6세기 후반과 7세기 전반에 제작된 국보 반가사유상 두 점을 나란히 전시하여 말 그대로 동양의 사유를 제대로 경험할 수 있는 상징적인 공간으로 국립중앙박물관을 대표하고 있다. 더불어 근래 기획 전시실에서는 영국의 내셔널 갤러리, 오스트리아의 빈 미술사박물관, 러시아의 에르미타주 미술관 등 해외 주요 미술관과 협업하여 국내에서 볼 기회가 흔치 않은 세계적인 회화, 조각, 공예품, 유물을 전시하며 큰 사랑을 받고 있다. 박물관 앞에는 거울못이라는 호수가 있고 용산가족공원과 국립한글박물관도 바로 옆에 연결되어 있어 용산 근처에 거주한다면 부담 없이 방문해 문화생활을 즐기기에 좋다.

국립현대미술관

국내 최대 규모의 현대미술관인 국립현대미술관은 1986년 과천관을 시작으로 1998년 덕수궁관, 2013년 서울관, 2018년 청주관까지 개관하며 국내외 다양한 근현대 미술

을 선보이고 있다. 서울대공원과 이어져 있어 동물원 옆 미술관이란 별명을 가진 과천관은 고요하게 미술품을 즐길 수 있는 공간으로 사랑받고 있고, 덕수궁관과 서울관은 지속적으로 새로운 기획 전시를 선보이며 국내 미술계의 현재와 미래를 이야기하고 있다. 특히 서울관은 수요일과 토요일에 밤 9시까지 야간 개장을 하며 더 많은 관람객이 미술을 향유할 수 있도록 노력하고 있기도 하다. 청주관은 개방형 수장고라는 동시대적인 운영 방식으로 작품을 보존 및 관리하는 수장고를 오픈하여 직접 볼 수 있도록 해 새로운 재미를 주고 있다. 국립미술관인 만큼 보통 상설 전시는 무료로 즐길 수 있으며, 기획전이나 특별전이 진행되는 경우에는 입장료를 받는 경우가 많다. 국립현대미술관이 가까워서 자주 방문할 것 같다면 멤버십을 이용해보자. 국립현대미술관 멤버십은 'MMCA 친구'(무료), 'MMCA 가족'(7만 원), 'MMCA 가족+'(10만 원)로 나뉘져 있으며, 무료 회원은 서울관에 위치한 라운지 연 4회 이용, 주차료 감면 혜택이 있고, 유료 회원에게는 무료 전시 관람, 라운지 이용 연 64회, 무료 주차, MMCA 아트 살롱 참여, 아트 숍이나 카페, 레스토랑 이용 시 10~15% 할인 혜택이 있다.

국립현대미술관

대중을 위한 기획이 많은 공간

서울시립미술관, 예술의전당 한가람미술관

서 울 시 립 미 술 관

국립중앙박물관과 국립현대미술관이 국내에서 가장 큰 규모를 자랑하는 국가대표 미술관이라면, 서울시립미술관과 예술의전당 한가람미술관은 미술관의 크기나 소장품 규모는 상대적으로 작아도 대중에게 큰 사랑을 받으며 지속적으로 많은 관람객이 방문하는 곳이다. 서울시립미술관은 서울특별시가 운영하는 미술관으로 1988년 서울고등학교 건물을 보수하여 개관하였다가 1995년 대법원이 서초 청사로 이전하자 건물의 입구 파사드만 그대로 보존한 채 미술관을 신축하여 2002년 현재의 모습으로 개관하였다. 이후 2003년 서

서울시립미술관

울 정도 600년 기념관을 보수한 경희궁 분관 및 2004년 벨기에 영사관이었던 공간을 리모델링한 남서울미술관이 개관했고, 2006년 난지미술창작스튜디오가, 그리고 2013년 북서울미술관이 개관함으로써 서울 곳곳에서 미술을 향유할 수 있게 했다. 근래에는 2016년 SeMA 창고가 은평구에, 2017년 백남준기념관이 창신동에, SeMA 벙커가 여의도에 자리 잡아 다채롭고 활발하게 시민들의 미술 향유를 위한 실험을 계속하고 있으며, 2024년에는 서울 시립 서울사진미술관이, 2025년 서울 시립 서서울미술관이 개관을 준비하고 있다.

과거의 서울시립미술관은 반 고흐, 폴 고갱 등 유명 화가의 전시를 자주 선보였는데, 근래에는 6000여 점 이상의 작품을 소장하고 있어 이를 활용해 「영원한 나르시시스트, 천경자」와 같은 상설 전시를 운영하기도 하고 가장 동시대적인 질문을 던지는 다양한 담론의 기획 전시 또한 열고 있다. 또한 2019년 「데이비드 호크니」, 2023년 「에드워드 호퍼」 전시처럼 동시대 대가의 전시도 종종 진행하는 등 대중적 기획과 학술적 기획을 두루 선보이고 있다. 특히나 서울시립미술관은 시청역 근처에 위치해 있어 서울역에서도 가깝다 보니 타 지역에서 방문해서 들르기에도 좋은 만큼 호기심이 가는 전시

가 있다면 부담 없이 방문해보자.

예술의전당 한가람미술관

서울시립미술관보다 훨씬 대중적인 전시를 선보이는 공간이 예술의전당 한가람미술관이다. 예술의전당은 문화체육관광부 산하의 공공 기관으로 1986년 서울 아시안게임과 1988년 서울 올림픽을 앞두고 서울에 마땅한 문화공간이 없다는 지적에 따라 건립되었다. 당시 세종문화회관이 있긴 했으나, 세종문화회관은 공연에 특화되어 있었기에 좀 더 복합적인 문화예술을 다루는 공간으로서 예술의전당 음악당과 서예박물관을 1988년 먼저 개관하고 뒤이어 1990년 한가람미술관과 예술자료원을 개관했다. 이후 1993년 오페라하우스까지 개관하며 서울 최대 규모의 복합 예술 시설로 자리 잡았다. 그중 미술 전시가 이뤄지는 공간은 한가람미술관과 한가람디자인미술관, 서예박물관이며, 이 공간들은 주로 대관을 통해 외부 기획사들의 전시를 심사해 선보이고 있기에 명확한 색깔이 있다고 보기는 어렵다. 대신 대가들의 전시부터 디

자인, 사진, 일러스트 및 그림책 전시까지 경계 없이 운영되고 있으며, 청년미술상점처럼 젊고 도전하는 예술가들이 자신을 선보일 기회를 주는 내부적인 기획 프로그램 또한 운영되어 대중의 다양한 기호를 충족시켜 주고 있다.

한가람디자인미술관에 있는 예술자료원에서 다양한 예술 관련 서적과 논문을 열람할 수도 있고, 아카데미에서 미술, 음악 등 교육 프로그램에 참여할 수 있으며, 오페라하우스 및 토월극장과 체임버홀에서 공연까지 즐길 수 있어 서울 강남 지역에 거주하는 사람들에겐 가벼운 마음으로 방문해 다양한 문화생활을 즐길 수 있는 공간으로 자리매김하고 있다.

예술의전당 한가람미술관

애호가로서 안목을 넓혀갈 수 있는 공간

리움 미술관, 뮤지엄 산, 구하우스 미술관

리움 미술관

보통의 경우 국공립 미술관이 사립미술관에 비해 규모도 크고 좋은 전시를 선보이는 경우가 많지만, 사립미술관 중에서도 그 이상의 규모와 소장품을 갖고 뛰어난 기획을 선보이는 경우가 있다. 아무래도 국내의 수많은 사립미술관 중 이견 없이 최고의 사립미술관으로 손에 꼽힐 공간은 서울 한남동에 위치한 리움 미술관이 아닐까 싶다. 리움은 삼성문화재단이 만든 미술관으로, 미술 애호가였던 삼성그룹의 창업주 이병철 회장의 성 'Lee'와 미술관을 뜻하는 'museum'의 끝 글자 'um'을 합쳐서 리움Leeum이란 이름을 갖게 되었다고 한다.

삼성문화재단은 이미 1982년 호암미술관을 개관하며 한국 미술관 역사에 있어선 상징적인 위치를 점유하고 있었으나, 변화되는 시대에 맞춰 현대미술을 선보일 수 있는 새로운 공간을 만들기 위해 당시 세계적으로 인정받고 있었던 건축가 마리오 보타, 장 누벨, 렘 콜하스 3인에게 설계를 맡겨 2004년에 리움을 개관하였다.

리움은 현재 고미술 상설 전시관으로 운영되는 M1과 특별 기획 전시관으로 사용되는 M2로 나눠져 있다. 4개 층으로 이뤄진 M1만 해도 국보 36개, 보물 96개 등 수많은 고미술품을 소장하고 있는데, 사립미술관이라고 하기엔 어마어마한 소장품들을 수집해놓았다. 더불어 팬데믹으로 2020년 2월부터 2021년 10월까지 잠시 휴관하며 정비를 마친 이후 「인간, 일곱 개의 질문」을 시작으로 「마우리치오 카텔란: WE」, 「필립 파레노: 보이스」 등 국내에서는 볼 기회가 흔치 않은 가장 동시대적이면서도 세계적으로 인정받고 있는 대가들의 전시를 열어 전문가와 애호가, 일반 관람객 모두에게 호평을 받고 있다. 이태원에서 가까워 가족, 연인, 친구와 함께 놀러 나왔다가 구경 오기도 좋다 보니 점점 입소문을 타기 시작해 최근에는 유명 작가의 전시가 진행될 땐 예약조차 어려울 만큼 인기가

리움 미술관

많아졌다.

한남동에 자주 가거나 리움에서 진행하는 전시가 취향에 맞아 앞으로 왕왕 방문할 것 같다면, 리움 역시 멤버십 제도가 있으니 활용해봐도 좋을 것이다. 리움의 멤버십 혜택은 예약 없이 무료로 전시 관람이 가능하고, 전시 프리뷰 및 회원 전용 관람 시간을 이용할 수 있으며, 스토어 및 카페 할인과 기타 투어 및 문화 행사 참여 혜택이 있다. 멤버십 종류는 연회비 10만 원으로 본인 1인만 혜택을 누릴 수 있는 리움 프렌즈와 연회비 30만 원으로 본인 포함 3인까지 혜택을 누릴 수 있는 '리움 패밀리', 그리고 연회비 50만 원으로 본인 포함 총 8인이 혜택을 누릴 수 있는 '리움 패밀리 50'이 있다.

뮤 지 엄 산

만약 국내에서 서울 밖에 위치한 미술관 중 대중적으로 가장 유명한 사립미술관을 고르라면 아마도 강원도 원주에 위치한 뮤지엄 산을 많은 이들이 손에 꼽지 않을까 싶다. 뮤지엄 산은 이름 그대로 산 위에 있다. 한솔그룹의 이인희 총수가

40여 년간 수집한 작품을 선보이기 위해 한솔문화재단을 설립해 2013년에 개관한 이 미술관은 세계적인 일본 건축가 안도 다다오가 직접 설계해 이슈가 되기도 했다. 풍경과 건축의 조화를 강조하는 안도의 건축관을 바탕으로 주변 풍광을 볼 수 있게 탁 트인 전망과 함께 아름답게 펼쳐진 플라워 가든과 워터 가든을 따라 총 700m에 달하는 건축적 산책로를 걸으며 미술관을 즐기도록 되어 있다. 제지업에서 출발한 한솔에 의해 지어진 미술관답게 상설 전시 공간으로 종이의 역사를 만나볼 수 있는 종이박물관과 다양한 소장품 및 기획 전시를 볼 수 있는 공간이 나눠져 있다.

이곳의 백미는 실내 전시장을 다 감상한 이후 야외로 이어진 스톤 가든의 끝에서 만나게 되는 제임스 터렐관이다. 제임스 터렐의 작품 세계는 빛과 공간을 재료로 마치 추상 작품 속에 들어와 있는 듯 독특한 경험을 제공하는데, 오로지 그를 위해 제작된 전시장이 피날레를 장식하고 있다. 〈스카이스페이스〉, 〈스페이스 디비전〉, 〈호라이즘 룸〉, 〈웨지워크〉, 〈간츠펠트〉 총 다섯 점의 공간 설치작품을 날씨에 따라 만나볼 수 있다. 또한 2019년에는 스톤 가든 옆에 명상관을 오픈해 매표소에서 신청하면 노출 콘크리트로 건축된 고요한 명상관에서

뮤지엄 산 아치 웨이

잠시 머리와 마음을 비우는 경험 또한 해볼 수 있다.

　　미술관 자체가 아름답고 비교적 조용하다 보니 드라마나 영화, 광고 촬영지로도 많이 사용되어 큰 인기를 얻기도 하였는데, 막상 대중교통으로 방문하기에는 꽤나 많은 시간이 소요되는 곳이라 오히려 그 고요함이 잘 유지되어 여전히 애호가들의 사랑을 받고 있다. 뮤지엄 산은 매일 방문할 수 있는 위치도 아니고 모든 공간을 다 감상하는 통합권으로 구매하면 1인 4만 원(기획 전시 교체 기간) 혹은 4만 6000원(기획 전시 진행 기간)이라는 적지 않은 입장료를 내야 하기에 집 근처 미술관들을 통해 나의 취향과 미술관을 보고 즐기는 안목이 높아졌다면 이를 확장하기 위해 방문해볼 만한 공간으로 추천한다. 그리고 혹여 뮤지엄 산이 최애 미술관이 되어 자주 방문하게 될 것 같다면, 멤버십을 이용하면 좋다. 1년 회원권은 연회비 15만 원으로 1년 무료 입장, 동반 1인 50% 할인, 재가입 시 10% 할인 혜택이 있고, 5년 회원권은 연회비 65만 원으로 본인 5년간 무료 입장 및 동반 1인 무료 입장이 가능하며, 평생 회원권은 연회비 300만 원으로 본인 평생 무료 입장, 동반 3인 평생 무료 입장, 매년 뮤지엄 관람 교환권 12매 제공 혜택이 있다. 프로그램과 부가 시설 사용 할인은 공통 혜택으로 주

어진다. 이처럼 미술관들은 어떤 관람객을 유치하고자 하느냐에 따라 입장료나 멤버십 운영 형태가 다르기 때문에 이 역시 나에게 맞는 미술관을 선택하는 데 있어 하나의 기준이 될 수 있다.

구하우스 미술관

뭔가 압도되는 느낌을 주는 미술관보다는 친근한 느낌의 미술관을 좋아한다면, 경기도 양평에 위치한 구하우스 미술관에 방문해보길 바란다. 구하우스 미술관은 미술 수집가의 집을 콘셉트로 2016년에 개관한 곳으로, 상대적으로 아직 젊은 신상 미술관이라고 할 수 있다. 이곳은 "예술품은 소유가 아니라 공유하는 것"이라는 철학 아래 한국 1세대 그래픽 디자이너인 구정순 대표가 평생 모은 작품을 선보이는 공간이기 때문에 '구하우스'라고 명명되었다. 그래서 건축물 역시 그 철학에 맞춰 매스스터디스의 조민석 건축가가 '하나이면서 여러 가지인 공간'으로 표현했다고 하는데, 50m 길이의 복도를 통해 이어진 수많은 전시장들과 마치 저택의 정원처럼 창을 통

구하우스 미술관

369

해 보이는 마당과 개울을 거닐다 보면, 절친한 수집가의 집에 초대받아 작품을 구경하고 있는 듯 색다른 느낌을 받게 된다.

아무래도 집을 콘셉트로 하는 만큼 책을 볼 수 있는 도서관 같은 거실, 앉아서 공예품을 보며 쉴 수 있는 티 룸, 아이들이 뛰놀 수 있는 마당과 옥상 공간 등 일반적인 미술관과는 전시실을 활용하는 방식이 많이 다르다. 언뜻 가볍게 느껴질 수 있지만, 막상 방문해보면 영국의 거장 데이비드 호크니의 거대한 작품부터 마우리치오 카텔란, 데미안 허스트, 제프 쿤스, 우고 론디노네를 비롯해 현대미술에 관심 있는 애호가에겐 환상적으로 느껴질 수많은 대가들의 작품이 있다. 앞서 뮤지엄 산에서 만나볼 수 있었던 제임스 터렐의 경우 이곳에도 소형 작품이 설치되어 있다. 이렇듯 구하우스 미술관은 편안하게 즐기면서도 상상 이상의 안목과 경험을 쌓을 수 있는 공간이다.

현재 국내에는 작품을 판매하는 갤러리를 제외한 박물관 및 미술관이 1200여 개에 달한다. 물론 이 중 박물관으로 분류된 곳 다수는 미술이 아닌 다른 장르의 수집품을 다루고 있지만, 미술관으로 분류된 곳만 해도 300여 개에 이른다고

하니 결코 적은 숫자는 아니다. 더불어 2024년부터 2027년까지 개관 예정인 지역의 국공립 미술관도 다수여서 국내에서도 미술관을 즐길 기회가 늘어가고 있는 것은 분명하다. 다만, 앞서 좋은 전시에 대하여 이야기할 때 논했듯이, 양이 질을 보장하는 것이 아님은 미술관도 마찬가지이다. 좋은 작품을 수집·연구하고 지역 주민들과 애호가들이 방문해서 즐길 만한 전시를 선보여야 함은 당연하고, 이를 위해 특색 있는 기획을 해낼 전문 인력들을 뒷받침할 환경 또한 갖춰져야 늘어나는 미술관 수만큼 미술을 사랑하고 즐기는 이들도 늘어날 수 있다. 이러한 흐름을 현명하게 즐기기 위해서는, 많이 보고 좋은 점은 칭찬하고 나쁜 점에 대해서는 건강하게 비평하며 더 좋은, 더 잘 운영되는 미술관들이 늘어가도록 관심을 가져주는 것이 아닐까 싶다.

국내 주요 미술관
POINT 추천

이제 당장 미술관에 가고 싶어진 독자들을 위해 국내에 위치한 다양한 미술관들 중 개인적으로 가볼 만한 가치가 있다고 생각되는 미술관들의 위치와 특성 및 감상 레벨을 마치 맛집 리스트를 확인하듯 한눈에 알아볼 수 있도록 정리해서 소개해보겠다.

우선, 방문해봐도 좋을 미술관을 전시 공간의 크기 및 관람객 수용 능력에 따라 ■ 대형, ● 중형 미술관으로 분류하고, ■● 빨간색은 새롭고 다양한 기획 전시를 지속적으로 선보이는 공간, ■● 파란색은 대중적으로 호평받는 전시를 잘 운영하는 공간, ■● 초록색은 건축, 공원 및 미술관 자체 부대시설이 좋은 공간, ■● 노란색은 여행 및 데이트 시 주변 연계 방문지나 편의시설이 좋은 공간으로 나누어 중복 표기 할 것이다. 별개로 하나 이상의 장점이 특별히 두드러져서 방문해보길 추천하는 공간은 ★ 별표로 구분하겠다. 그중 개인적으로 꼭 가보길 강력 추천 하는 미술관은 '김찬용미술관'과 같이 별도로 컬러 표기를 해놓았다.

이는 상대적인 비교의 기준일 뿐 절대적인 평가 기준이 아니며, 특히나 방문 추천이나 강력 추천은 지극히 개인적인 의견이니 표기된 미술관은 각자에게 취향의 차이가 있을 뿐 모두 방문해볼 가치가 있는 훌륭한 미술관들임을 기억해주길 바란다.

더불어 일정 기간 공간을 빌려 사용하는 전시장이 아니라 직접 미술관의 주인으로서 작품을 소장·연구하며 전시를 선보이는, 미술관 본연의 기능을 지속적으로 충실히 이행하고 있는 곳들을 중심으로 선별하였으며, 가급적으로 미술품이나 공예 및 관련 유물을 다루는 공간들을 추천했다. 또한 갤러리, 즉 화랑을 제외한 미술관들만 추천할 것이다.

물론 국내의 주요 갤러리들 중 웬만한 미술관 이상의 좋은 기획 전

시를 선보이는 대형 갤러리도 꽤나 있는 것이 사실이나, 기본적으로 미술관은 학술적인 연구와 작품을 선보이는 것이 핵심인 공간이고, 갤러리는 작가를 발굴하고 홍보해 판매하는 것을 중심에 두는 공간이어서 닮아 있기는 하나 그 목적은 분명 결이 다르다. 혹여 이번 기회를 통해 미술 자체에 대한 관심과 사랑을 갖게 된 독자가 늘어나서 미술관에 가고 싶은 것을 너머 미술품을 사고 싶어지는 경지에 도달했을 때 상업 미술계라는 또 다른 세계에 대하여 이야기할 기회가 생길지도 모르니 지금은 판매 혹은 구매를 위한 관람이 아닌, 그저 감상하는 취미로서 부담 없이 방문 가능한 미술관들로 추천하겠다.

	전시관	새로운 기획 전시	대중 전시	자체 부대 시설	연계 방문지	방문 추천
서울	겸재정선미술관			●	●	
	국립고궁미술관			●	●	
	국립민속박물관			●	●	
	국립중앙박물관	■	■	■	■	★
	국립현대미술관 덕수궁	●		●	●	
	국립현대미술관 서울	■	■	■	■	★
	금호미술관	●			●	
	김종영미술관	●		●		
	대림미술관		●		●	
	동대문디자인플라자		■	■	■	
	디뮤지엄		●		●	
	롯데뮤지엄	●				
	리움미술관	■	■	■	■	★
	목인박물관			●	●	
	뮤지엄한미	●			●	
	사비나미술관		●	●		
	서울공예박물관	■		■	■	★
	서울대학교미술관			●	●	
	서울시립남서울미술관	●			●	
	서울시립북서울미술관	■	■	■	■	
	서울시립미술관	■	■	■	■	★
	석파정 서울미술관		■	■	■	
	성곡미술관	●			●	
	세종문화회관미술관		●		●	
	세화미술관	●			●	
	소마미술관	●	●	●	●	★

전시관	새로운 기획 전시	대중 전시	자체 부대 시설	연계 방문지	방문 추천
서울					
송은	●		●	●	
스페이스K 서울	●		●	●	
아라리오뮤지엄 인 스페이스	●		●	●	★
아르코미술관	●			●	
아모레퍼시픽미술관	●	●	●	●	★
아트선재센터	●		●	●	
예술의전당		■	■	■	★
일민미술관	●				
토탈미술관	●				
한미사진미술관	●				
호림미술관			●	●	
환기미술관	●		●	●	★
63아트		◉			
K현대미술관		■		■	
인천광역시					
인천아트플랫폼	●			●	
파라다이스 아트스페이스	●			●	★
해든뮤지엄	●		●		
인천광역시립박물관				●	
경기도					
경기도미술관	■		■	■	
경기도박물관			■	■	
고양시립아람미술관		●	●	●	
구하우스미술관	●		●	●	★

	전시관	새로운 기획 전시	대중 전시	자체 부대 시설	연계 방문지	방문 추천
경기도	국립현대미술관 과천	■	■	■	■	★
	미메시스아트뮤지엄	●		●	●	
	백남준아트센터	●		●	●	★
	성남큐브미술관	●		●	●	
	수원광교박물관			●	●	
	수원시립미술관	●		●	●	
	수원화성박물관			●	●	
	유리섬박물관			●		
	양주시립장욱진미술관	●		●		★
	양평군립미술관	●		●	●	
	여주박물관			●	●	
	영은미술관	●		●		
	오산시립미술관	●		●	●	
	이천시립박물관	●		●	●	
	한국만화박물관			●	●	
	호암미술관	■		■	■	★
강원도	국립춘천박물관			●	●	
	뮤지엄 산	●			●	★
	바우지움조각미술관			●		
	양구군립박수근미술관			●		★
	삼탄아트마인			●		
	솔올미술관			●		

	전시관	새로운 기획 전시	대중 전시	자체 부대 시설	연계 방문지	방문 추천
강원도	이상원미술관			●		
	젊은달와이파크			●		★
	하슬라아트월드			●	●	
	DMZ박물관			●		
대전광역시	대전선사박물관				●	
	대전시립미술관	■		■	■	★
	대전시립박물관			●		
	이응노미술관	●		●	●	★
충청북도	국립청주박물관			●	●	
	국립현대미술관 청주	■		■		★
	쉐마미술관	●				
	청주시립대청호미술관	●				
	청주시립미술관	■			■	★
충청남도	국립공주박물관			■	■	
	국립부여박물관			■	■	
	리각미술관	●		●		★
	아미미술관	●		●		
	이응노의 집 고암 이응노생가기념관	●				★
	천안시립미술관	■		■	■	★

	전시관	새로운 기획 전시	대중 전시	자체 부대 시설	연계 방문지	방문 추천
광주광역시	광주시립미술관	■		■	■	★
	동곡미술관	●				
	의재미술관	●				
	이강하미술관	●			●	
	하정웅미술관	●			●	
전라북도	국립익산박물관	■		■	■	
	국립전주박물관			■	■	
	군산근대미술관				■	
	남원시립김병종미술관	●			●	
	수지미술관	●				
	익산 예술의전당 미술관			●		
	전북도립미술관	■		■		★
	정읍시립미술관	●			●	
	팔복예술공장	●			●	★
전라남도	전남도립미술관	■		■		★
	함평군립미술관			●	●	
	GS칼텍스 예술마루	●		●	●	★

	전시관	새로운 기획 전시	대중 전시	자체 부대 시설	연계 방문지	방문 추천
대구광역시	경북대학교미술관	●			●	
	국립대구박물관	■		■		★
	대구미술관	■	■	■		★
	대구보건대학교 인당뮤지엄	●			●	★
부산광역시	고은사진미술관	●			●	
	랄프 깁슨 사진미술관	●			●	
	뮤지엄원		●		●	
	복천박물관	●		●		
	부산박물관	■		■	■	★
	부산시립미술관	■	■	■	■	★
	부산현대미술관	■		■	■	★
울산광역시	울산박물관	■		■	■	
	울산시립미술관	■		■	■	
	현대예술관	●	●		●	
경상북도	경주솔거미술관	●			●	★
	경주 예술의전당 알천미술관		●	●	●	
	국립경주박물관	■		■	■	★
	시안미술관	●				
	포항시립미술관	■		■	■	★

전시관	새로운 기획 전시	대중 전시	자체 부대 시설	연계 방문지	방문 추천
경상남도					
경남도립미술관	■		■	■	
국립김해박물관	■		■	■	
국립진주박물관	■		■	■	
밀양시립박물관			■	■	
양산시립박물관	■		■		
전혁림미술관				●	
창원시립마산문신미술관	●			●	
제주도					
기당미술관	●				
김영갑갤러리 두모악			●		
본태박물관	■		■	■	★
수풍석박물관	●		●	●	★
아라리오뮤지엄 동문모텔	●			●	
아라리오뮤지엄 탑동시네마	■		■	■	★
왈종미술관			●	●	
유동룡미술관			●	●	
유민미술관			●	●	
이중섭미술관	●			●	
제주도립미술관	■		■		★
제주도립김창열미술관	■		■	■	★
제주현대미술관	■		■	■	
포도뮤지엄	●			●	

혹여 좋아하는 우리 동네 미술관이 이 책에서 거론되지 않았다고 아쉬워할 것 없다. 책을 준비하며 내가 미처 떠올리지 못했거나 방문해보지 못한 공간이 있을 수도 있고, 나에겐 아쉬운 미술관이었으나 다른 누구에겐 행복하고 소중한 경험을 남겨준 훌륭한 미술관으로 기억될 수도 있으니 말이다.

국내에서만 매해 수천 명에 달하는 미대생이 대학을 졸업하고 미술계에 진출하고 있다. 하지만 그중 예술가로 끝까지 생존하는 이는 손에 꼽게 적다. 좀 더 많은 예술가가 꿈에 도전하며 좋은 작품을 남기기 위해선 자신의 작품을 선보이고 발전시켜 나갈 수 있도록 전시의 기회를 주고 평가하며 조언해줄 미술관의 존재는 필수적이다. 하지만 국내에서 미술관을 장기적으로 운영해나간다는 건 여러모로 쉽지 않다. 그래서일까. 아쉽게도 현장에서 근무하다 보면 미술관이 뜨고 있는 건 분명하지만, 미술인을 위한 미술관이 뜨고 있다기보단 사업가를 위한 미술관이 뜨고 있는 모습이 눈에 띈다.

미술 작품이 그 본연의 기능을 하며 미술관에 존재하기 위해선 이를 올바르게 감상하고 즐기는 문화가 자리 잡아야 할 것이다. 이제 우리 동네 어딘가에 숨어 있는 '좋은' 미술관을 찾아 지도에 추가하고 유튜브, SNS, 블로그 및 다양한 매체를 통해 공유해보자. 미술을 사랑하는 우리의 작은 관심과 응원이, 힘든 환경에서도 양질의 전시를 선보이기 위해 고민하는 미술관과 그곳에 함께 존재하는 미술인들에게 앞으로 버텨나갈 동력이자 우리가 더 좋은 전시를 국내에서 만날 수 있는 자양분이 되어줄 것이다.

미술관의 미래,
미술관의 필요

네덜란드 크뢸러 뮐러 미술관에 위치한 야외 조각 공원을 산책하다 보면 울창한 나무숲을 뚫고 하늘을 향해 뻗어 있는 계단을 발견하게 된다. 마치 르네 마그리트의 작품이라도 보는 듯 초현실적으로 보이는 이 계단은 네덜란드의 현대 예술가 크리즌 기젠Krijin Giezen의 〈주의를 기울이다Attention〉라는 작품이다. 까마득한 계단 옆에는 모니터가 설치되어 있고, 모니터에서는 계단 꼭대기에서 볼 수 있는 풍경을 CCTV로 실시간으로 촬영해 보여주고 있다. 오르기 너무 고되 보이는 계단 앞에 선 대부분의 관람객은 바로 옆 모니터의 CCTV 화면을 보며 '아, 이런 풍경이 보이는구나. 굳이 올라갈 필요 없겠네.'라고 고개를 끄덕이며 경험하기를 포기한 채 감상만 한다.

하지만 왠지 정상의 풍경을 직접 마주해보고 싶었던 나는 아무도 오르지 않던 계단을 오르기 시작했고, 내가 오르기 시작하니 계단 아래서 감상하고 있던 백인 소녀와 어르신 몇몇이 천천히 따라서 계단을 오르기 시작했다. 중간중간 등을 기대고 쉴 수 있는 공간이 있어 쉬어가며 10~15분 정도 걸려 도착한 정상의 풍경은…… 허무했다.

물론 크뢸러 뮐러 미술관은 네덜란드 최대 규모의 국립공원인 호헤벨루베 공원 안에 위치해 있기에 광활하게 펼쳐진 숲과 지평선, 청명한 하늘은 아름다웠지만, 그렇다고 그 풍경이 스위스 마터호른에서 마주한 풍경이나 혹은 한라산, 지리산, 설악산에 올랐을 때 마주한 풍경보다 아름답다고 할 순 없었다는 이야기이다. 그럼에도 작품을 통해 경험한 그 허무함이 나에겐 너무 좋았다. 천천히 풍광을 즐기고 내려오는 길에 마주친 소녀가 내게 건넨 "Is the summit beautiful?"이란 질문에 "Yeah, sure. It's amazing!"이라며 농담 섞인 말로 용기를 북돋아줄 수 있었던 것도, 내가 출발점에서 CCTV 화면을 보고 있는 '감상자'가 아니라 꼭대기에 도달한 '경험자'이기에 '좋고 나쁨'을 말할 수 있었다는 사실이 나에겐 굉장히 개념적으로 다가왔다. 미술관을 관람하는 것도 마찬가지가 아닐까?

크리즌 기젠, 〈주의를 기울이다〉, 2005년

미술관은 변화한다. 미래의 미술관은 어떤 모습일까? 최근 다양한 증강현실 및 디지털 기술의 발전으로 현실이 아닌 가상세계에서 미술관을 경험할 수 있는 온라인 전시장이 늘어나고 있다. 실제로 루브르 박물관, 오르세 미술관, 반 고흐 미술관, 마우리츠하위스 등 앞서 우리가 만나본 미술관들도 VR 갤러리 및 온라인 미술관 투어 콘텐츠를 통해 직접 방문하지 않고도 미술관 공간과 작품을 '경험'해볼 수 있는 다양한 기획을 선보이고 있다. 하지만 과연 그 경험이 우리가 실제로 미술관까지 가서 작품을 마주하는 경험과 동일한 경험을 제공할 수 있을까?

흔히 현재 우리가 살아가고 있는 시대를 '도파민 중독 시대'라고 이야기하곤 한다. 과거에 비해 넘쳐나는 시각 이미지와 정보를 쉼 없이 받아들이며 살다 보니, 다음 시대에는 실존의 경험보다 가상의 경험이 우리의 삶을 더 많이 채우게 될 것이고, 이는 피할 수 없는 변화라는 생각이 든다. 뒤샹, 워홀, 백남준 등 직전 시대의 대가들이 미술 작품의 원본성이 옅어지는 시대를 예견한 것처럼, 아마도 기술이 발전한 미래에는 실재와 가상의 차이를 느낄 수 없을 만큼, 아니 어쩌면 가상의 경험이 더 극적으로 느껴지는 시대가 올지도 모르겠다. 하지

만 21세기 초를 살고 있는 우리에겐 실존하는 경험이 삶을 돌아보고 사색하는 데 더 깊은 영감을 준다고 믿는다.

공교롭게도 출간 의뢰를 받은 후 집필 일정이 해외 출장 일정과 겹쳐, 지금 나는 앞서 소개한 안토니 곰리의 〈어나더 플레이스〉가 있는 크로즈비 해안에서 이 글을 마무리하고 있다. 미술 애호가들을 모시고 와 곰리의 작품 앞에서 그의 작품과 철학을 소개하고 도슨트를 마쳤는데, 함께 방문한 애호가 한 분께서 조용히 다가와 말을 거셨다.

"참, 좋네요. 오길 잘했어요."

"그렇죠. 제가 너무 좋아하는 공간이어서 꼭 모시고 와서 소개해드리고 싶었습니다."

"여기를 언제 다시 볼 수 있을지 몰라서 눈에 많이 담아두려고요."

"다시 오시면 되죠. 저는 개인적으로 '30~40년 지나고 이곳에 다시 방문했을 때 나의 인생을 어떻게 사유할 수 있을까?'라는 생각을 하며 기회가 닿을 때마다 와서 생각을 정리하곤 한답니다."

"사실…… 여행을 나오기 직전에 큰 병이 있다는 진단

결과를 받았어요. 그래서 여행을 포기할까 정말 고민도 많이 했는데, 오길 잘한 것 같아요. 고마워요, 찬용 선생님."

짧은 대화 끝에 놀란 내가 드릴 수 있는 인사는, "어떡하죠. 더 좋은 이야기 많이 전해드렸어야 하는데, 죄송합니다."밖에 없었고, 나도 모르게 왈칵 눈물이 쏟아져 작품으로 위로를 전하고 싶었던 내가 오히려 고객으로부터 위로를 받았다.

분명 시간과 체력을 써가며 전 세계 곳곳에 있는 미술관을 찾아간다는 건, 생각보다 많은 인내와 노력이 필요한 일이다. 하지만 한두 번의 클릭으로 접속 가능한 경험이 아닌, 인내와 노력 끝에 마주하는 경험이기에 그 순간은 더 기억에 오래 남고 가치 있게 내 삶에 남을 수 있는 게 아닐까?

이제 나는 귀국길에 오르며 이 원고를 넘길 것이다. 빠르고 함축된 정보가 대세인 현시대에 이 이야기의 끝까지 도달해준 독자들의 수고에 감사 인사를 전한다. 장황하게 소개한 이 모든 이야기의 끝에서 이제 앞선 이야기들은 잊고 그저 미술관으로 향해보길 바란다. 그 시작의 목적이 굳이 심오할 필요는 없다. 가벼운 시작이 쌓여 깊이가 생겼을 때, 이 모든 이야기를 초월한 예술적 경험이 당신을 기다리고 있을 테니

말이다. 당신의 인생 속에 행복한 미술관 관람 경험이 넘쳐나길, 그리고 연이 닿는다면 그 현장에서 함께 미소 지으며 미술에 대해 이야기를 나눌 수 있길 기대하며 《미술관에 가고 싶어졌습니다》를 마친다.

도판 및 사진 출처

퍼블릭 도메인이나 저자에게 저작권이 있는 이미지는
출처를 따로 표기하지 않았습니다.

미술관에 가고 싶어졌습니다

애호가가 되고 싶은 당신을 위한 미술관 수업

초판 1쇄 인쇄 2024년 5월 10일
초판 1쇄 발행 2024년 5월 20일

지은이	김찬용
발행인	손은진
개발책임	김문주
개발	김민정 정은경
제작	이성재 장병미
마케팅	엄재욱 조경은
디자인	여만엽

발행처	메가스터디(주)
출판등록	제2015-000159호
주소	서울시 서초구 효령로304 국제전자센터 24층
대표전화	1661-5431 (내용 문의 02-6984-6892 / 구입 문의 02-6984-6868,9)
홈페이지	http://www.megastudybooks.com
원고투고	메가스터디북스 홈페이지 〈투고 문의〉에 등록

ISBN 979-11-297-1229-5 02600

땡스B '땡스B'는 메가스터디(주)의 인문·교양 전문 출판 브랜드입니다.
보통사람들의 성찰과 성장을 돕는 콘텐츠를 발굴하고 감각적으로 담아냅니다.